面向十二五高等院校艺术设计精品教材

展示空间设计

刘秀云 主 编

傅 兴 魏雅莉 副主编

清华大学出版社

北京

内 容 简 介

本书从展示空间的概念及意义出发，以不同性质的展示空间作为契合点，诠释空间的特点、运用及意义，理论结合实际，图文并茂地进行分析，并将理性技术表达与感性的形象再现相结合，使得人们通过认识和感知不同的空间环境来认识不同的事物，传递特殊的情感。

本书共分为七章，具体内容包括展示概念的形成、展与示艺术的诉求、展示设计的意识表达、展示设计的基本原理、展示设计中的"人"与"物"、展示设计的延伸、向纵深发展的设计。内容从不同的角度说明展示艺术与空间的关系，展示以空间为载体，空间以展示为目的，从而构成展示空间这样一个有机统一的关系，形成了"人—空间—事物—人"这样一个有机的认识体系。这个体系不仅可以影响空间环境功能，赋予环境视觉次序，提高人类适应环境的能力，充分认识环境中的事物的质量，同时为读者提供了一个很好的学习借鉴平台。

本书适合作为各大高等院校艺术设计专业的教材，也可作为投身会展业的爱好者及设计者的参考书，还可为从事会展业发展的人士提供可借鉴的素材。

图书在版编目(CIP)数据

展示空间设计/刘秀云主编.--北京：清华大学出版社，2013（2024.3 重印）
（面向十二五高等院校艺术设计精品教材）
ISBN 978-7-302-32125-5

Ⅰ.①展… Ⅱ.①刘… Ⅲ.①陈列设计—高等学校—教材 Ⅳ.①J525.2

中国版本图书馆CIP数据核字(2013)第082970号

责任编辑： 彭 欣 郑期彤
封面设计： 刘孝琼
责任校对： 周剑云
责任印制： 沈 露

出版发行： 清华大学出版社
　　　　　网　　　址：https://www.tup.com.cn, https://www.wqxuetang.com
　　　　　地　　　址：北京清华大学学研大厦A座　　　邮　　编：100084
　　　　　社 总 机：010-83470000　　　　　　　　邮　　购：010-62786544
　　　　　投稿与读者服务：010-62776969, c-service@tup.tsinghua.edu.cn
　　　　　质量反馈：010-62772015, zhiliang@tup.tsinghua.edu.cn
　　　　　课件下载：https://www.tup.com.cn, 010-83470236
印 装 者： 涿州市般润文化传播有限公司
经　 销： 全国新华书店
开　 本： 190mm×260mm　　**印　张：** 12.75　　**字　数：** 304千字
版　 次： 2013年6月第1版　　　　　　　　　**印　次：** 2024年3月第7次印刷
定　 价： 48.00元

产品编号：045304-02

　　随着经济的飞速发展和科技的不断进步，信息传播成为人类生活中不可缺少的重要因素，作为视觉与信息传播的媒介，展示对于当下的制造业、商业、房地产业的发展和文化交流、贸易的洽谈、各种其他信息的传播起着重要的作用。多种商业展示、博览会、博物馆、专题展示等形式亦层出不穷。近几年，全国众多高校开设了与展示有关的专业和课程，同时也有一部分从事展示设计和制作的专业人员需要系统地了解有关专业知识，而作为展示和设计的系统理论和创新研究更有待完善。本书将展示的专业理论和实践案例有机结合，图文并茂，可供大家借鉴和交流。

　　本书从展示空间设计的概念出发，将社会需求和美的要素作为切入点，将空间、结构、材料及人的体验做了理论上的描述，同时穿插大量的实际案例。展示空间设计是个系统的设计，作为复合性质的设计形式之一全方位地诠释和分析了各种主题和环境下的展示内容，其中由概念的引申而实际融合了二维、三维、四维等设计因素，无论是从主观上还是从客观上均对特定空间关系进行了规划和实施。展示设计的核心理念是为受众提供全方位的视觉享受并对今后的展示业发展提供素材。本书在撰写上突出案例分析和理论阐述相结合的方式，充分考虑读者的需求，同时也为学习和设计提供了必不可少的资料。

　　本书在编写方法上采用了传统的写作模式与现代设计理念相结合的方式，按照会展艺术设计专业的特性给予了一种全新和直接的视觉表达，通过解读展示的概念和受众的诉求，从人、物、空间之间的相互关系到展示空间的纵深发展，都体现着以小见大的设计理念。希望这些理念能够适应新时代读者的需求，使读者有着耳目一新的感觉并易于记忆和学习。

　　本书编写分工为：第一章、第二章、第三章、第四章由刘秀云撰写；第五章、第六章、第七章由傅兴撰写；书中的插图及图片拍摄由魏雅丽提供。

　　本书适用于高校学生和从事本专业方面的人员学习和使用，同时也可以作为资料进行查阅。本书在编写过程中参考了大量文献资料，在此对相关文献资料的作者深表感谢。由于编写水平有限，书中难免有疏漏和错误之处，恳请读者批评指正。

<div align="right">编　者</div>

目　录 Contents

Contents 展示空间设计

目 录 **C**ontents

第一章

展示概念的形成

学习要点及目标

❋ 培养对展示空间设计的兴趣。

❋ 了解并掌握展示空间设计的历史。

❋ 掌握展示空间设计的基本概念。

核心概念

品味 创意 意识 信息

近些年，随着我国政治、经济、文化事业的高速发展，国内的各类博览会、商品交易会、文化交流活动迅速增多，大型商场、专卖店的开设数量也呈迅猛增长之势，这些因素促使展示行业的发展速度明显加快，进而又带动了展示空间设计的市场。因此社会急需展示空间设计专业方面的人才。

引导案例

日本爱知世博会美国主题馆

2005年在日本爱知世博会中美国主题馆的设计，其设计主题为新思想、新理念、新文化、新创造、新产品。这些创意源于自然，表现自然，用自然的语言诠释与人的密切关系。

如图1.1所示的日本爱知世博会美国主题馆中，以前卫的、具个性的设计理念彰显设计主题。如图1.2所示美国主题馆中的局部设计，其流畅的线条、夸张的异形造型共同构筑了一个充满未来感的展览空间。

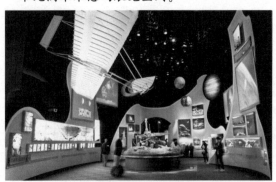

图1.1 日本爱知世博会美国主题馆

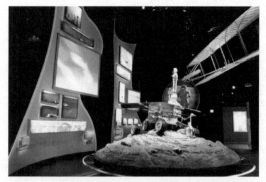

图1.2 日本爱知世博会美国主题馆的局部设计

点评：图1.1中的主题馆，其设计造型及寓意都显示了科技与未来的发展是这个空间所表现的主题。

图1.2中的空间设计运用了异形的形态作为展板，与黑色的背景相互衬托，体现了高科技，并带给人们一种全新的视觉效果。

案例分析

人类近代文明的发展成果大多是通过展示活动展现给世人的，而在诸多展示活动中，世博会在这方面的作用更加突出。例如，图1.1和图1.2所示的2005年日本爱知世博会美国主题馆的最后一个部分的展示现场，这部分主要展出的是20世纪以来美国创造的改变人类进程的诸多发明创造，如从莱特兄弟的"飞行者一号"飞机到火星车；从福特汽车到登月舱等。那么如何展出这些精彩的内容呢？设计师采用了不规则但非常优美的曲线构成展壁，用充满神秘感的黑色作为背景，中间设计了一个圆形的展台模拟火星表面的一部分，同时配合犹如星空般的灯光照明，让观众置身其中获得多感官的体验。

现代展示设计在充分吸收并融汇其他学科精华的同时，自身也逐步发展成熟，形成了独特的学科体系与研究方法，例如由信息在空间中的传播规律联系到展示的主题以及展示的空间造型特点等。本书将从多个角度向大家系统地介绍展示空间设计，并引领读者进入展示这一殿堂。

首先以博物馆为例，博物馆的展示特点是将物质的陈设、展览或摆设达到与观众沟通和告知或者启示的作用。图1.3中淡化的周围环境突出了核心的展品，达到了与观众沟通和告知的作用。而特装展位的案例，如图1.4中空间构成设计独特，以圆形为中心点，视觉点位较高，使它成为展示环境空间的主角和核心。

图1.3 典型的博物馆展示空间

点评：图1.3中的博物馆空间以展出展品为核心，其主要特点是展出周期长，展出形式固定。

01
chapter
P1～32

3

图1.4　典型的特装展位

点评：图1.4中的是特装展位也是展会中的主角，是展示设计的核心内容。

第一节　生活中的展示

在一天早晨如果我问你："你最后一次见到展示设计是什么时候？"你很可能会脱口说出："昨天晚上，当我和朋友一起逛商场的时候。"也许还会形容道："对，就是那个品牌的展示和橱窗，设计得真美，到现在想起来我还很兴奋。"你也可能会告诉我，上个星期的某一天去看了一个博物馆或展会，在其中又有了新的发现。还可能想起前一段时间去了某个主题公园或参加了大型的活动等。说到这里我们会发现展示设计其实时时刻刻存在于我们的周围，无论是消费、获得信息还是娱乐。现代城市生活空间正在变得像一个无比巨大的展示空间，人们无论是主动的还是被动的都被卷入其中，很多设计师也开始参与到这场运动中，发挥他们的创造力，创造出越来越多的设计，以至于设计过的再被重新设计、没经过设计的增加设计，就这样一场声势浩大的展示设计运动拉开了帷幕。

如图1.5所示的展示空间，朴实的生活场景中生活化的物品与设计雕琢过的服饰展示形成了鲜明的对比，衬托了产品的品质。生活需要简单，设计也需要简单，"少就是多"的设计理念在此应运而生。如图1.6所示的展示空间的墙壁没有任何华丽的修饰，而将随意的、生活化的衣架随意摆放，简单不失品位，严谨中体现了轻松的氛围，突出了展品的特质。

我们身边的展示比比皆是，平面的、立体的、有声的、无声的等，这些非正式的展示同样会给我们的生活带来信息、快乐和各种启示，如图1.7所示。展与示就是相辅相成，在展的同时就达到了和人交流的目的，所以环境—物—人是必不可分的关系，当人和物有着近距离的关系时，人对物的感知是不同的，如图1.8所示。其实我们身边的展示比比皆是，有时生活中最朴实的场景其实就是展示中最好的背景。

点评：图1.5所示的展示空间体现了艺术源于简单的生活环境，更突出了展示商品的重要性。在这种氛围中展示品尤为突出，主次关系鲜明。

图1.5　将生活化的物品与展示品结合

点评：图1.6所示的展示空间表现了生活有时更需要简单，简单不等于没有，虽源于生活却高于生活。在一个朴实的环境氛围中，需要展示的产品给人的感觉更人性、更亲切。

图1.6　展示模式生活化

点评：图1.7所示的展示空间显现的是一个概念。随着时代的发展，展示设计已经越来越融入到日常的生活中，以至于很多时候我们都很难界定哪些是展示场景，哪些是生活场景。

01
chapter
P1～32

图1.7　生活中的展示场景

点评：图1.8所示的展示空间显示了展示于生活场景的无界限设计，更加增强了人与商品的亲和力。

图1.8　具有亲和力的展示台与展品

　　生活中当你拥有可爱的物品的时候你一定会有将它展示出来的冲动。创造完美的展示是人们的天性，但是展示过程常常充满意外，选择合适的物品、地点，提供合适的照明，物品的造型、尺度、色彩等都需要精心考虑，以达到最完美的效果。

第二节　认识展示

一、展示的由来

　　市场经济与自由贸易是展示出现的一个重要原因。展示的出现可以追溯到人类开始进行物与物交换的年代。远古时期的图腾崇拜、树碑立柱、祭祀鬼神活动，均体现着原始的商业意念传达及展示形式。随着生产技术的进步、生产力的提高，人们开始有了剩余产品，这就为彼此交换需要的物品创造了条件。当交换发生得越来越频繁，交换的场所和时间也逐渐固定下来时，市集就出现了。市集的出现一方面方便了交换，另一方面也提供了最早期的展示空间。在那里，交换者将自己的物品分别陈列出来供他人选择，物品摆放整齐、美观的摊位很容易引起他人的注意，进而可以提高交换成功的概率。汉代画像砖中取材广泛，均体现了当时生动逼真的各种生活图景，其中有很多市集的场景，画面极为生动且富于变化，构图匀称，形象栩栩如生，场景氛围浓郁，如图1.9所示。

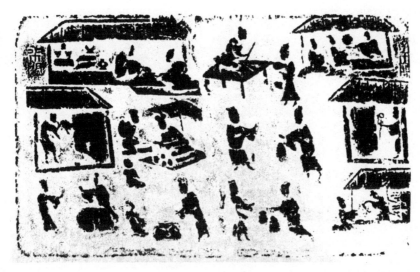

图1.9　汉代画像砖

　　点评：图1.9所示的展示空间是于四川成都出土的汉代画像砖，表现了市集的场景。从中我们可以窥见到汉代市井中商业已经很发达，各行各业分工明确，店铺鳞次栉比地分布于街道两旁，路中间还散布着摊位。这些店铺将商品陈列于临街的窗前，从中可以看到现代专卖店的影子。

　　如图1.10所示的《货郎图》(宋代李嵩)是人物风俗画卷，画面反映货郎肩挑杂货担，货担上物品繁多，不胜枚举。在商品流通尚不够发达的南宋时期，货郎们走街串巷，在给人们带来物品的同时，也带来了各种新奇的见闻，这也是展示由来的一部分。

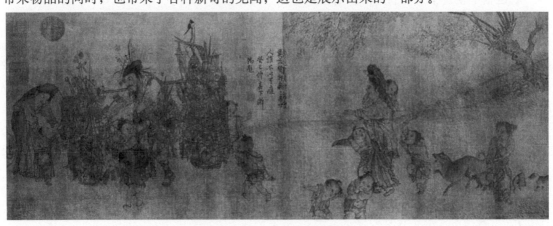

图1.10　宋　李嵩《货郎图》

　　点评：图1.10所示的绢本设色是正确的《货郎图》，是一幅非常难能可贵的实例。图中货郎货架上挂满了各种商品，货车上也摆满了商品，从中可以清晰地看到这种古代的展示方式是如何起到促进销售作用的。

　　图1.11所示的北宋风俗画张择端的《清明上河图》生动地记录了中国12世纪城市展示生活面貌的繁荣景象和自然风光，所绘城郭市桥屋庐之远近高下，草数马牛驴驼之大小出没，居者行者，舟车之往还先后，皆曲尽其仪态而莫可数记，场面浩大、内容丰富、构图严谨，充分体现了画家对社会生活的深刻洞察力和高超的艺术表现能力。作者采用散点透视的构图法，将这些繁杂的景物纳入统一而富有变化的图画中。

图1.11　北宋　张择端《清明上河图》

点评：从图1.11所示的这幅古画中我们可以窥见北宋都城汴京当时店铺林立、车马喧闹、人流熙攘的繁荣景象。图中每家店铺前都有用于宣传的"幌子"，很多店铺前还设置了摆放、展示商品的货架。我们不妨将这幅图看作是古代展示活动的"活化石"，从中体会宋代展示设计的滋味。

我国很早就有了关于展示活动的记载，据《易经言辞》载："神农氏作，列廛于国，日中为市，致天下之民，聚天下之货。交易而退，各得其所。"又如《左传·襄公三十一年》中有"百官之属，各展其物"，《左传·哀公二十年》中提到"敢展谢其不恭"时，还加有注释："展，陈也。"南宋吴自牧著的《梦梁录》，曾详细描述了南宋杭州城内各种店铺多姿多彩的店面展示和商品陈列的场面："自五间楼北，至官巷南街，两行多是金银盐钞交易铺，前列金银器皿及现钱……纷纭无数。"可见在文明早期，通过展示方式推销物品的优点已被人们发现。随着社会经济的发展，集市也发生了巨大的变化，由综合性的集市到专业化的展览会；由简单的以货易货到高科技下的信息交换与传播。展示的空间、展具也开始有意识地加以设计，于是店面展柜、展台以及各种五花八门的展示方式纷纷出现。

当然，除了商业展示外还有其他方面的展示，下面介绍几种服务于其他目的的展示类型。

1.宗教场所是展示设计的源泉之一

在人类文明漫长的发展过程中，宗教始终占据着非常重要的地位，从图腾崇拜到救世主宗教，从原始部落到现代社会到处可见宗教活动的身影。举行宗教活动的场所与道具大多兼具向信众展示宗教力量的作用。例如，现在我们还能见到的世界上较早的宗教场所之一——距今五千多年的古埃及金字塔，它以巨大的体量屹立于天地之间，向古代人们昭示出作为神在人间的代理人——法老的伟大。如图1.12所示的世界八大奇迹之一的古埃及胡夫金字塔，它一方面是古埃及最高统治者法老的陵墓，昭示了法老至高无上的权力；另一方面也是古埃及的精神象征，起到了沟通神与人间、阳间与阴间桥梁的作用。图1.13所示为贝聿铭为卢浮宫设计的玻璃金字塔入口。和前者相比，两者时间相差数千年，而且材料与规模都相去甚

远，但是，从玻璃金字塔中我们还是可以看出很强的象征意味，古代的形式与现代的材料二者碰撞后产生了对世界别样的理解，魅力无穷，回味无限。

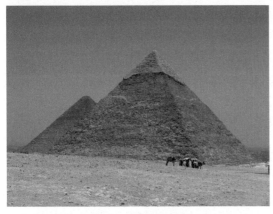

图1.12　埃及金字塔

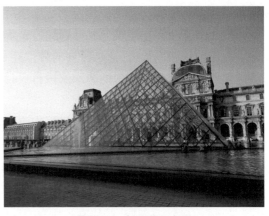

图1.13　卢浮宫金字塔

点评：图1.12所示的陵墓是用巨大石块修砌成的方锥形建筑，因形似汉字"金"字，故译作"金字塔"。埃及迄今已发现大大小小的金字塔110座，大多建于埃及古王朝时期。

图1.13所示的建筑借用古埃及的金字塔造型，采用了玻璃材料。该金字塔不仅表面面积小，可以反映巴黎不断变化的天空，还为地下设施提供了良好的采光，创造性地解决了把古老宫殿改造成现代化美术馆的一系列难题，取得了极大成功，享誉世界。这一建筑正如贝氏所称："它预示将来，从而使卢浮宫达到完美。"

如图1.14所示是贝尼尼于1671年至1678年在梵蒂冈圣彼得大教堂创作的教皇亚历山大七世的墓龛，这座墓龛十分精美，下方有一个大门，象征着死亡之门。死神从门中爬出，挥舞着象征生命流逝的沙漏，但教皇仍不为所动，专心祈祷，观众看过后不禁触景生情，大为感动。

如图1.15所示是现代商场中设计的岛式服装展示区。通过模特与商品的结合形成小的场景，体现出轻松、活泼、时尚的品牌理念。消费者很容易在千篇一律的商品中看到该品牌的服装，进而获得品牌价值认同。

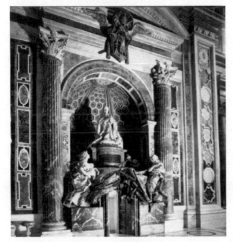

图1.14　宗教圣坛

图1.15　现代橱窗

点评：图1.14中的宗教圣坛是个神圣的地方，其中的文化及思想传递都一览无余地显现出来，这又是一种别样的展示。

图1.15中的现代橱窗体现的是现代时尚的元素，岛屿式的展示很容易被人们认可及关注。

01
chapter
P1～32

随着时间的流逝，大多数古老的宗教活动场所都已消失，现在我们还可以在历史遗迹中看到一些影子，通过这种类似宗教展示的设计可以引导信徒在潜意识里逐渐脱离现实进入精神世界。典型的例子除了埃及的金字塔外还有雅典卫城的巴特农神殿、我国敦煌的莫高窟等。这些遗迹除了在建筑上取得辉煌的成就外，都普遍具有展示的特征和展出的意义。

今天的宗教场所(无论是西方的教堂还是东方的寺庙)依然对展示的功能极为重视，往往不惜花费巨资聘请最有名的艺术家进行设计，并使用最名贵的材料制作，制成后既要具有精神象征，又要给人以美的感受。

展示设计在宗教领域发展的过程中逐渐形成了一系列的设计原则，如对称性与庄重感的产生、展示层次与神秘感的产生、展示体量给人的心理距离等。这些原则都极大地影响了现代展示设计的发展，为现代展示设计基本原则的建立提供了参考，打下了基础。

2．博物馆的出现是展示设计的又一个源头

中国最早的博物馆出现在公元前三百多年的春秋战国时期燕国的都城，名为"碣石宫"，说到这里还不得不提到一个名叫邹衍的人。邹衍是中国古代有名的阴阳五行家，在阴阳学的基础上他提出了"五德始终"说，即指水、火、木、金、土五种物质德行相生相克和周而复始的循环变化，并以此来解释王朝兴盛的原因。司马迁曾概括他的学说为："必先验小物，推而大之，置于无垠。""碣石宫"就是邹衍一手创办的用来展示他的学说的。而近代资本主义时期的展示艺术，在文化方面，也主要体现于各类博物馆的建设和文化艺术性的展览活动；在经济方面，主要体现于国际博览会的产生和发展、商场店铺的营销活动和包括商品包装广告在内的视觉传达系统设计的产生与应用。

日本人考证在公元前5世纪，波斯王大流士举办过类似现在的展览活动。西方最早的博物馆可以追溯到公元前3世纪托勒密·索托在埃及建立的亚历山大博物馆，其中包含有图书馆、研究所和专门收藏文化珍品的宙斯神庙。如图1.16所示为展示给大家的亚历山大图书馆。文艺复兴时期，随着自然科学、考古学等多种学科的发展，人们的收藏领域得到了极大的扩展，这就需要有更多、更专业的场所来展示这些收藏品。到18世纪后期，现代意义上具有展示交流研究性质的综合博物馆开始出现，随后博物馆的种类也开始进一步细化，主要有艺术类博物馆、史实类博物馆、主题展示类博物馆和科技类博物馆等。

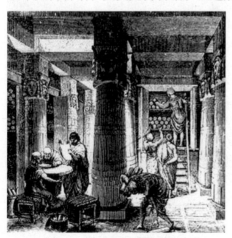

点评：由于战火和岁月的侵蚀，当年盛极一时的亚力山大图书馆的遗迹都已经荡然无存，图1.16只是用假想的设计将其呈现出来。

图1.16　亚历山大图书馆假想图

1) 艺术类博物馆

艺术类博物馆以弘扬人类优秀艺术作品、提高参观者艺术素养、提升生活品质为己任，典型的代表如图1.17所示的卢浮宫博物馆。卢浮宫始建于13世纪，是当时法国王室的城堡。1793年8月10日，卢浮宫艺术馆正式对外开放，成为一个博物馆，其馆藏从古代埃及、希腊、埃特鲁里亚、罗马的艺术品，到东方各国的艺术品，有从中世纪到现代的雕塑作品，还有数量惊人的王室珍玩以及绘画精品等。

如图1.18所示为巴黎奥塞博物馆。1898年，奥塞博物馆的原址为巴黎通往法国西南郊区的一个火车站，1986年将火车站改建成博物馆。馆内主要陈列1848—1914年间创作的西方艺术作品，内容涵盖绘画、雕塑、家具、手工艺品、建筑、摄影等几乎所有的艺术范畴。

如图1.19所示的吉美亚洲艺术博物馆是西方收藏中国文物最多最丰富的博物馆之一，也是亚洲之外收藏亚洲各类艺术古物数量最多的场馆，藏品丰富，历史悠远，其中主要以克美艺术(6—13世纪)、阿富汗犍陀罗文化(2—7世纪)、敦煌艺术(8—10世纪)，中国陶瓷器、东南亚吴哥文化以及经书(15—18世纪)等最为著名。

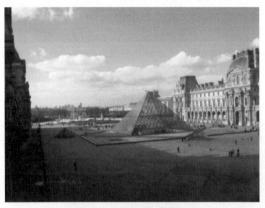

图1.17　卢浮宫博物馆

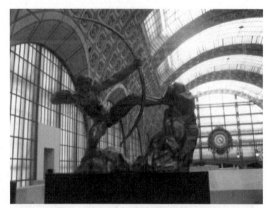

图1.18　奥赛博物馆

点评：图1.17是由贝聿铭设计建造的玻璃金字塔，既具有现代艺术风格，又具备现代科学技术的独特尝试。整个建筑被称为"卢浮宫院内飞来的一颗巨大的宝石"，彰显了设计的完美。

图1.18所示的奥赛博物馆的外部设计美轮美奂，有巨大的圆钟镶嵌在钟塔上，在其内部，雄伟的主大厅长135米、宽40米，钢筋结构通过拉毛粉饰巧妙地遮起。

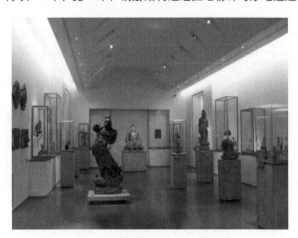

图1.19　吉美亚洲艺术博物馆

点评：图1.19所示的吉美亚洲艺术博物馆内部展示空间考虑到小型雕塑作品在展出时具有"散"、"乱"的缺点，所以在展示设计时通过展柜将这些作品组织在一起，形成高低错落的视觉效果。

2) 史实类博物馆

史实类博物馆旨在向观众展现人类已经走过的恢宏历史,让观众清晰了解历史发展的逻辑关系,唤起他们的民族自豪感与爱国情怀。这类博物馆一般由国家出资建造,具有很强的官方背景,体现出国家的意志。图1.20所示的大英博物馆是史实类博物馆的代表。大英博物馆成立于1753年,1759年1月15日起正式对公众开放,是世界上历史最悠久、规模最大、最著名的博物馆之一。大英博物馆包括埃及文物馆、希腊罗马文物馆、西亚文物馆、欧洲中世纪文物馆和东方艺术文物馆,其中以埃及文物馆、希腊罗马文物馆和东方艺术文物馆藏品最引人注目,所收藏的古罗马遗迹、古希腊雕像和埃及木乃伊闻名于世。

大英博物馆的四翼大楼是现今的主体建筑,设计于19世纪。其他重要的建筑包括圆形阅览室及其穹顶和诺曼•福斯特(Norman Foster)设计的大中庭。大中庭于2000年对外开放,现今主体建筑是由建筑大师罗伯特•斯默克爵士(Sir Robert Smirke)于1823年设计的,它是一幢带有四翼的四边形建筑:北翼、东翼、南翼和西翼。

如图1.21所示的中国故宫博物院建立于1925年10月10日,是在明、清两代皇宫及其收藏的基础上建立起来的中国综合性博物馆,也是中国最大的古代文化艺术博物馆,其文物收藏主要来源于清代宫中旧藏。

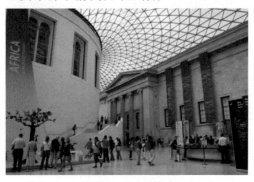

图1.20　大英博物馆

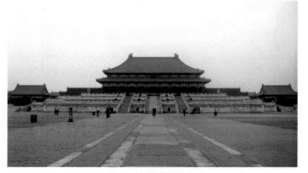

图1.21　故宫博物院

点评:图1.20是博物馆正门的两旁,各有8根又粗又高的罗马式圆柱,每根圆柱上端是一个三角顶,上面刻着一幅巨大的浮雕。整个建筑气魄雄伟,蔚为壮观。除了欣赏展品外,游客还可以领略英国人在博物馆设计方面的过人之处。该馆于2000年12月建成并对外开放,目前是欧洲最大的有顶广场。广场中央为大英博物馆的阅览室,对公众开放。

图1.21中的故宫又称紫禁城,城内宫殿建筑布局沿中轴线向东西两侧展开。红墙黄瓦,画栋雕梁,金碧辉煌,殿宇楼台,高低错落,壮观雄伟,朝暾夕曛中,仿若人间仙境。宫殿建筑布局严谨,秩序井然,其布局与形制均严格按照封建礼制和"阴阳五行"学说设计与营造,映现出帝王至高无上的权威。

3) 主题展示类博物馆

主题类展示的博物馆和场所专业性更强,往往涉及很深的专业知识,目标展示群也相对有一定范围。这类博物馆或者场所取得成功的关键是特色鲜明,既要求展示的内容独特,又要求展示的形式和效果与众不同。因此,展示中多结合如互动设施、多媒体表现等手段。主题展示类博物馆的典型代表如图1.22所示的慕尼黑工业设计展览馆。慕尼黑是一个博物馆之城,全市有50个公共博物馆。这些博物馆记载着慕尼黑的记忆、巴伐利亚人的骄傲、德国人的光辉,无论是从艺术还是从现代工业技术上,都在向过往的游人或者新一代的德国人诉说着德国漫漫长河中最耀眼的光芒。

点评：图1.22中展示了近代工业设计产品，其展示目的明确，展示内容一目了然，空间没有过多的修饰，突出了产品的特性。

图1.22　慕尼黑工业设计博物馆

4) 科技类博物馆

20世纪初，博物馆在展出方式上发生了巨大变革。从英国开始，为了能吸引更多的观众，博物馆开始设计新型美观耐用的立柜、中心展柜和桌椅等展具。展出方式除了实物之外再配以图片、模型和辅助的文献资料等，以便于观众能更好地理解展出内容。

这种博物馆设计体系逐渐形成标准，并与欧洲在工业设计上推广的运动相吻合，从而形成了一种新的设计运动，即"标准化运动"。它为现代展示设计的展出形式确立了基础，有些影响直到今天还在发挥着巨大的作用。第二次世界大战之后，由于技术进步，人们能够制造出更大尺寸的玻璃，于是大型玻璃展柜应运而生。如丹麦国家博物馆中的标准展柜(见图1.23)、吉美亚洲艺术博物馆中大量使用的标准展柜(见图1.24)以及首都博物馆展厅中的橱窗(见图1.25)都具有通透、优雅等特点，能够达到更好的展出效果。20世纪70年代之后科技进步带来的新技术也很快被博物馆所使用，如电子计算机演示、虚拟现实技术、声光电综合多媒体艺术手段等。这些新技术都为展示设计提供了新的表达方式，促进了展示设计的创新，为展示设计的发展起到有力的推动作用。

点评：图1.23中的展柜设计显现了一个时代的新设计的诞生及运用，超越了当时的设计理念。

图1.23　丹麦国家博物馆中的标准展柜

01
chapter
P1～32

13

图1.24　吉美亚洲艺术博物馆中的标准展柜

点评：随着技术的开发及应用，更大的玻璃展柜应用而生，其通透、简洁，且容易搬运。

图1.25　首都博物馆展厅中的橱窗

点评：图1.25中大型玻璃展柜的使用使展示效果得到很大的提升，使得产品更加突出，一目了然。

3．现代世界博览会

始于1851年英国的水晶宫万国产业成果大博览会(The Great Exhibition of the works of Industry of All Nations)堪称开创了一个时代，不仅展示了那个时代工业文明的最高水平，而且为博览会朝规模化、规范化、大众化方向发展奠定了基础。这次博览会由英国女王的丈夫阿尔伯特亲王亲自担当组委会主席，吸引了大批知识界、艺术界的精英参与到设计中。博览会建筑采用了园艺家约瑟夫·帕克斯顿的"水晶宫"设计(见图1.26)，建筑由玻璃和铁制框架等共同构成，屋内面积达78 000平方米。

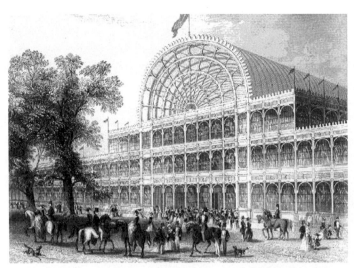

图1.26　约瑟夫·帕克斯顿的"水晶宫"设计

点评：图1.26所示的"水晶宫"设计中采用了以玻璃和钢铁建造巨大温室，曾经受王莲叶子的背面有粗壮的径脉呈环形纵横交错的启发，以铁栏和木制拱肋为结构，用玻璃作为墙面，首创了新颖的温室。这种建筑除了简洁明快外，建筑构件可以预先制造，可以组合装配，成本低廉，施工快捷。

趣味链接

睡莲化作水晶宫——水晶宫设计师 Joseph Paxton

　　1837年，一位英国探险家在圭亚那发现美丽的王莲，便采集种子带回了英国。他把种子交给查丝华斯庄园首席园艺师约瑟夫·帕克斯顿(Joseph Paxton)种植。帕克斯顿把它放在室内一个盛满温水的浴缸里，设计了一个运动转轮使水循环流动以模仿原始生态环境。很快植物开始发芽，3个月后，王莲长出11片巨大的叶子并开出美丽的花朵。帕克斯顿将花以维多利亚命名王莲，并作为礼物送给了维多利亚女王。自此他与阿尔伯特亲王相识并成为挚友。

　　王莲越长越大，有一天他把7岁的小女儿抱在其中一片叶子上观赏花朵，水上飘逸的绿叶居然轻而易举地承担了她的体重。帕克斯顿翻开叶子观察其背面，只见粗壮的径脉纵横呈环形交错，构成既美观又可以负担巨大承重力的整体。这个发现顿时给了他灵感，一种新的建筑理念在脑中形成。不久他在为王莲建造的查丝华斯温室时，用铁栏和木制拱肋为结构，用玻璃作为墙面，首创了新颖的温室。他发现这种建筑除了简洁明快的功能之外，建筑构件可以预先制造，不同构件可以根据建筑大小需要组合装配，这样的建筑成本低廉，施工快捷。这一独特的构造方式也赢得了建筑业和工程业领域的赞誉。

　　这次博览会于1851年5月1日开幕，10月11日闭幕，在展出的160余天里接待了603.9万名观众，共有25个国家参展，展出了14 000多件展品，吸引了来自世界各地的企业家、官员、知识分子参加。这次展览会盛况空前，赢利颇丰，并且影响深远。如图1.27和图1.28所示是英国的水晶宫万国产业成果大博览会的开幕式及闭幕式的场面。这次博览会历时5个多月，吸引了6 039 195名参观者。因此它普遍被认为是维多利亚中时期的象征，并确立了大英帝国世界工厂的主导地位。这次博览会的组织者，包括阿尔伯特亲王以及亨利·库尔，展地为现

01
chapter
P1~32

在的水晶宫，是维多利亚时代最重要的里程碑。图1.29所示是帕克斯顿在吸墨纸上画下的水晶宫草图，草图很详尽地绘出了水晶宫的结构图，其构架源于植物王莲的脉络。

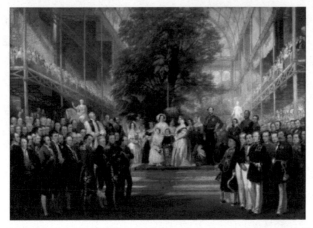

图1.27　1851年英国的水晶宫万国产业成果大博览会开幕式

点评：图1.27中的开幕式盛况空前，水晶宫开门接纳来参加开幕式的客人，50多万人聚集在海德公园四周。

图1.28　1851年英国的水晶宫万国产业成果大博览会闭幕式

点评：图1.28是闭幕式的现场，历时5个月的展会带着社会各界的争议和好评闭幕了。博览会不仅给英国带来了巨大的收益，同时促使英国迈向更强大的国家之列。

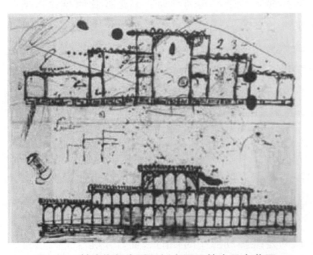

图1.29　帕克斯顿在吸墨纸上画下的水晶宫草图

点评：图1.29是水晶宫草图，从图示中可以看到建筑结构由钢铁、玻璃和木头制成。最重的铸铁是梁架，长24英尺，没有一样大件材料超过一吨。

图1.30所示的起吊拱顶和屋顶施工，呈现给大家的是水晶宫的一些结构图及施工图，建造中大量采用了钢、玻璃、木材等材料，画面建造景象恢宏。

(a) 拱形顶结构

(b) 建筑屋顶的施工

图1.30　起吊拱顶和屋顶施工

点评：图1.30所示的是起吊拱顶和屋顶施工，在水晶宫的设计中采用了圆顶的拱形结构。

图1.31所示是1851年英国的水晶宫万国产业成果大博览会展览分区图，图示中清晰地描绘了各个国家的区域分布，各个区域的功能分布也井井有条，动线的划分也是疏密结合、流畅自然。

PLAN OF THE CRYSTAL PALACE

图1.31　1851年英国的水晶宫万国产业成果大博览会展览分区

点评：图1.31中的功能区域分配合理，各个国家的场馆排列有序，路线通道设计合理，动线流畅。

从此之后，各主要工业国家都开始重视这一活动并努力举办规模更大、形式更加多样化

的国际博览会。1876年在美国费城举办的世博会第一次出现了主办国展馆，但当时只是两个独立的小展馆。1889年法国为纪念大革命胜利一百周年举办了巴黎世界博览会，为此巴黎建造了著名的埃菲尔铁塔。1900年巴黎第三次举办世博会时开始有了集中的国家展馆区。从此之后，国家展馆逐渐取代了按展品类别划分的主题展馆而成为主要展出方式，各国都开始认识到国家展馆的设计水平将直接影响到国家形象，因此，各国都开始努力提高本国展馆的设计水平，诸多建筑大师纷纷参与其中，留下了很多杰作，展馆的面貌亦随之逐渐变得多样起来。例如，勒•柯布西耶在1925年巴黎装饰艺术展上的"新精神馆"(Pavilion de l' Esprit Nouveau)，1937年巴黎世博会设计的现代馆，密斯在1929年巴塞罗那世博会上的德国馆和阿尔瓦•阿尔托在1937年和1939年世博会上的芬兰馆等都具有里程碑的意义，成为传世的经典之作。图1.34所呈现的是美国费城世博会中国馆，体现了中国古代和现代的科学成就及民族特点。

(a) 带有中国建筑特色的展台

(b) 古色古香的展架

点评：图1.32中从不同的空间角度诠释了中国文化的沿袭与传承，展示的结构与模式也充分体现了中国传统的建筑模式，符号信息很强。

图1.32　1876年美国费城世博会中国馆

　　博览会的兴办一方面为建筑师设计大型公共建筑提供了实验机会；为企业家促进贸易交流提供了场地，另一方面更为展示设计的发展提供了舞台。

　　随着世博会水平的逐年增高，广大参展国家已经不满足于只是陈列展品，而是开始用设计的语言向观众传达自己的文化和品牌价值。因此，在2000年的汉诺威世博会上出现了如冰岛馆、荷兰馆这样概念性极强的优秀设计。冰岛馆采用海蓝色立方体表现冰山，大量的水从巨型蓝色立方体表面倾泻而下，仿佛冰在融化。炎炎烈日下，观众在看到冰岛馆后立即产生对冰岛独特地理文化和人文文化的认同。荷兰馆则充分体现了"人、自然、技术"这一主题，把自然环境进行竖向的空间重构，创造了一个与传统概念完全不同的博览会建筑，给人以一种全新的视觉体验。

　　作为世界性的交流活动，世博会为参展企业和国家提供了舞台，更为他们创造了巨大的商业价值，展示设计作为最直接的交流方式得到广泛的重视。在世博会上，各方都愿意投入巨大的财力来支持展示设计的创新，因此，这些展示设计在不同文化和观念的冲击下，往往成为展示设计发展的最前沿阵地，影响着展示设计未来的发展方向。

世界博览会介绍

　　世界博览会(World Exhibition or Exposition，简称：World Expo)是一项由主办国政府组织

或政府委托有关部门举办的有较大影响和悠久历史的国际性博览活动。它已经历了百余年的历史，最初以美术品和传统工艺品的展示为主，后来逐渐变为荟萃科学技术与产业技术的展览会，成为培育产业人才和一般市民的启蒙教育不可多得的场所。世界展览会的会场不单展示技术和商品，而且伴以异彩纷呈的表演，富有魅力的壮观景色，设置成日常生活中无法体验的、充满节日气氛的空间，成为一般市民娱乐和消费的理想场所。

中国第一次参加的世界博览会是始于1873年的维也纳世界博览会，中国的参加方式也是赛奇会本身的一奇。因为代表中国人参加的是一个叫包腊(EoCoBowra)的英国人。派他代表中国参加的既不是朝廷，也不是某一个朝廷大员，而是当时清朝的总税务司——英国人赫德。在1840年以后，中国的海关和外贸都交由外国人代办了。赫德为了扩大中国和外国的商业联系，以谋求更大的利润，便派包腊代表中国参加赛奇会。

赛奇会：

最早见识世博会的中国人是以私人身份参加的，比如王韬，他亲历了1867年的巴黎博览会，游历了第一届世博会的胜迹——水晶宫。当时的中国人把世博会称为炫奇会或赛奇会。赛奇会是他们对世博会的一种理解，也是他们没有认识到技术的能量会改造世界及对人的价值观的冲击与衍化。世博会对于当时的中国人来讲，惊奇是源于他们的内心。

✳ 二、展示的行为

1. 从仿生学的角度看展示行为

要系统地研究展示，必须先对展示的目的与意义作一番探讨。我们先从仿生学的角度看一看生物界的展示行为。大自然创造了生命，任其繁衍发展、生生不息，同时大自然还建立了一套严厉的法则来保持物种的优越性，那就是"物竞天择，适者生存"。下面我们就从竞争的角度看看动物界的展示大师。

首先看一组孔雀的图片，如图1.33和图1.34所示。在相同的进化过程中，雌、雄孔雀演化成外表差异很大的形体。从个体生存角度讲，雌鸟的形体更适合生存环境的要求，而雄孔雀进化出的有漂亮翎毛的尾，显然对于获取食物与躲避天敌的猎杀毫无作用，甚至会对其行动造成一定程度的不便。了解一点动物常识的人都知道，开屏是雄孔雀展示自身来吸引异性的行为，翎毛越漂亮越浓密，越容易吸引异性的注意，从而获得交配的机会，个体的基因越容易延续下去。

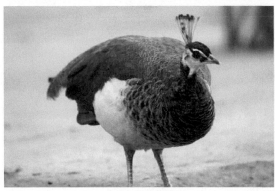

图1.33　雌孔雀

图1.34　雄孔雀

我们可以把孔雀开屏看成一次展示行为，在这个过程中，雄性向雌性明确地传达出一种信息，即"我是最健康有力的个体"，从而在一次争夺交配权的竞争中胜出。类似的例子在动物界比比皆是，不胜枚举。雄狮的鬃毛、孔雀鱼的长尾、大象的长牙等，这些出于本能的展示或向异性或向同类或向敌人展示出自身的实力。如图1.35所示的雌狮与雄狮的外表的形象不仅展示了其内在的性情，同时也展示了雌雄动物自身的特点。

图1.35　雌狮与雄狮

许多动物包括植物都有自己独特的美丽及功能，或向异性展示自己的需求或以自己的美丽来保护自己，如图1.36所示的带有夸张的尾鳍与绚丽色彩的雄孔雀鱼。所以说展示在你面前的有的时候不一定就是最好的或者不具有危险性，华丽的外表也许也潜在着危险。

图1.36　有夸张的尾鳍与绚丽色彩的雄孔雀鱼

如图1.37和图1.38所示是母象和公象，它们的区别在于有无象牙，而象牙除了有自己独特的功用外，还是像母象炫耀的资本，这也是向同类展示的一种方式。

图1.37 母象 图1.38 公象

点评：图1.37和图1.38所示中的母象和公象的区别在于公象的象牙不仅是攻击时的武器，也是向母象炫耀的资本。

在人类的生存中同样展示了一些别样的特征，除性别之外，如图1.39所示的时尚年轻人，所传递给人们的也是一种时代的信息。图1.40所示是时尚和品质的结合，亮丽的服饰、时尚怪异的发型、另类的装扮和充满知性的个体等都充分地展示了个体的个性及追随潮流的信息。

图1.39 时尚的年轻人 图1.40 时尚和品质的结合

人类作为万物之灵进化到今天，已经建立了文明并拥有复杂的社会组织，所以人类的竞争早已不会再像动物那样只停留在表面与外观上，竞争的目的也早已不是求偶那样简单。特别是现代社会，人类的竞争大多表现为商业竞争，人类个体的价值往往通过一个个的商业组织与利益集团得到体现，这就产生了大量的商业展示活动。这种应对商业竞争的展示行为与动物之间面对生存繁衍的展示行为在原则上没有太多不同，只是前者要复杂得多。

当然，仅从仿生学的角度看展示行为是不够的，它可以解释商业展示的目的与意义，却不能解释大量的带有教育性质的展示行为。

2．展示的特征

现代展示业经过一百多年的发展，逐步形成了较为完整的体系，在此过程中，有关展示的概念也逐步清晰起来。在对展示设计进行系统研究之前，我们先了解一下其他学者为展示下的定义。

展示是指："人们按照特定的功利目的，在限定的空间地域之内，运用一定的设计手段和方式，以展品、道具、建筑、图片文字、装饰、音像等为信息载体，利用一切科学技术手段调动作为社会的人的生理、心理反应，创造宜人的活动环境。展示设计是一种以科学为功能基础，以艺术为形式表现，为实现一个精神与物质并重的人为环境的理性创造活动。"①

通过以上表述我们可以得出以下两点结论：第一，展示以传达信息为根本目的；第二，展示是对环境的理性创造过程。如图1.41所示的三星电子的展示设计，按照其展示内容在限定的空间内运用了半围合的状态，将展板、展台、展柜合理穿插分配，具有一定的层次感并运用色彩点缀，加强了展示的重点，突出了三星电子产品的特质。如图1.42所示的JEEP的展示设计，大胆地运用了一种动态的展示理念，强调了环境与目的的完美结合，给予人们一种视觉的美感。

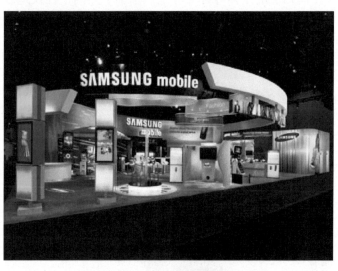

图1.41　三星电子的展示设计

点评：图1.41中通过使用上部空间圆形与直线的结合表现出很强的速度感；背景使用大面积蓝色，既弥补了灰色调过于朴素的不足，又丰富了空间的色彩层次，使整个空间更加活泼。品牌标志被扩大后分别放置于顶部和背景墙，非常突出，观众很容易看到。

图1.42　JEEP的展示设计

点评：图1.42中将吉普车悬挂于处理成岩石的墙面上，试图体现该车卓越的性能，令观众耳目一新，记忆深刻。

展示是以传达信息为根本目的，展示设计在传达信息的基础上又是对环境的理性创造。图1.43说明展示设计是一个系统，为便于理解，从信息传达的角度出发，我们可以把展示简单地理解为"在既定的时间与空间内，根据明确的目标和要求，通过设施、展板、展品、空间向观众传达准确的信息的活动"。

———————————

① 韩斌. 展示设计学［M］. 哈尔滨：黑龙江美术出版社，1996：4。

图1.43 展示设计、视觉传达设计、环境设计之间的异同

点评：图1.43中的设计系统很好地诠释了不同的设计具有着不同的设计方向和设计重点。但是在这些系统中展示设计贯穿其中，它作为一个媒介传播着其中设计的理念及设计方向、设计的发展。

在初步认识了展示的基础上，展示设计的定义就比较容易确定了。概括来说，展示设计就是对展示活动的总体规划与设置，其中应包括展示规划设计、主题设计、展示空间设计、视觉形象设计、照明设计等。在本教材中我们不可能将如此多的内容讲清楚，基于课程安排，本教材将首先对以上内容进行简单讲解，然后重点剖析展示的主题设计与空间设计的内容。下面先对展示设计的特点作一剖析。

1) 展示设计是一门综合性很强的学科

就传达信息的功能而言，展示设计接近于视觉传达设计，需要设计师具有视觉传达设计的基础。从空间造型和空间规划的角度而言，展示设计更接近于建筑与环境艺术，需要设计师具有空间设计的基础。这就需要设计师在这两门学科的交叉点上选择恰当的表达方式进行创作。从表现手段、创作思路上看，展示设计又与舞台美术有些接近。因此，展示设计既要符合视觉传达设计中信息传达的准确性原则，又要考虑三维空间设计带给人的独特心理感受。

下面对比一下展示设计与视觉传达设计、环境艺术设计之间的异同，并进一步分析展示设计与视觉传达设计及环境设计之间的关系。

(1) 相对于平面视觉传达设计。

平面视觉传达设计是以视觉生理为基础的设计形式，它通过平面媒介以艺术化的方式向观众准确传达信息。平面视觉传达设计只在二维空间上做文章，着重体现平面符号的形式感，通过控制色调、版式、形式起到营造空间氛围、引起观众兴趣、传达信息和提高整体效果的作用。它使用的元素相对容易控制，并且设计效果非常直观。而展示设计是在三维空间完成的，设计时既要保证准确的内容信息和富于艺术感染力的表现形式，还要加入空间因素、时间因素和人为因素等方面的考虑，展示的最终效果还要通过与观众的互动来检验。所以展示设计要比平面设计更复杂，控制难度更大。但是，平面视觉传达设计和展示设计的根本目的是一样的，即准确传达展示方信息、最大限度地吸引观众观看并影响观众其后的行

为。因此，在具体设计中，虽然二者在表达方式和表达手段上有所区别，但相互之间都有着深刻的、相辅相成的内在联系。如图1.44所示的平面海报作品，视觉传达的中心点是动态的人物造型，由放射状的背景将海报的主题引申出来，画面设计以动为主，充分显示了海报内容的主题。如图1.45所示的平面设计作品与展示空间相结合的案例是在空间中体现平面设计的魅力，这两种结合在很多商业展示空间中运用较多，所以不同信息传达的表达方式有着不同的视觉效果和吸引力。

| 图1.44　平面海报作品 | 图1.45　平面设计作品与展示空间相结合的案例 |

点评：图1.44是一幅非常典型的平面海报作品，色调统一、风格明确。画面中传达出这是一项关于音乐的活动，活动时间是28号，要获取相关信息可以去访问网站等。画面主要通过图形与色彩创造出富有节奏的视觉效果。

与环境设计相比，平面设计自由度更大，表现手段更丰富，效果也更容易控制。图1.45中平面设计以高质量的照片为主要元素，表现该品牌MP3的时尚感，其画面的真实感和传达的信息是空间设计难以达到的。案例中的背景是销售电子类产品的专卖店，设计简洁，将平面作品悬挂其中既可以使消费者为画面所感染，又可以起到分割空间的作用，还可以为简洁的空间设计起到点题的作用。

(2) 相对于环境设计。

我们每天都会接触到环境设计，从自己的居室到学习工作的场所、各种休闲娱乐的空间等，环境设计几乎无处不在。应该注意的是，在一些商业空间中，环境设计与展示设计没有明确的界限，二者往往是相辅相成的。那么如何区别展示设计与环境设计呢？简而言之，环境设计是通过有目的地改变周围环境来改善人们的生活质量的。

展示设计通过对空间的营造，既要增强视觉效果又要传达信息，通过突出空间的视觉冲击力、色彩的吸引力和设计中的形式美感来达到吸引观众、准确传导信息的目的。其最终目的是为了便于参观者接受这些信息，并引起他们的共鸣。这是展示设计与环境设计之间最大的不同。

相对于环境设计而言，展示设计还具有短期性、时效性的特点。展示设计不管是商业空间、博物馆还是会展，往往是针对某一特定时期的，时效性很强，所以在材料的选择与施工工艺上也不同于环境设计。

　　展示空间的规划涉及空间的叠加关系，时间的先后顺序，正、负功能空间的划分等，它们共同决定了空间的排列关系是否有序、层次效果是否分明、功能划分是否合理等。这些规划应该以观众在参观展品和平面展板时的行为习惯为依据，同时还要注意视觉审美需求。如需要有一条明确的动线以利于观众获得信息，展板的尺度和悬挂高度要符合视觉习惯等。

　　如图1.46所示的餐厅设计案例，其空间的视觉点设计别致、新颖，大胆的造型及亮丽的色彩成为视觉中心，同时营造了一个独特的、个性化的就餐环境，其中视觉美感得到了准确的传达，与人们产生了共鸣。

　　如图1.47所示的城市设施设计案例为了更加突出此店的性质，店面的地下入口处由玻璃材质与文字组合，与周边地面的材质形成鲜明的对比，在一个公共环境中凸显了该店面的特性。

图1.46　餐厅设计案例

点评：图1.46中的餐厅设计时在兼顾实用性的前提下，使用一条色带般的造型营造出空间特性，形成了全新的视觉效果。

图1.47　城市设施设计案例

点评：图1.47在满足环境设计功能的基础上，考虑了传达信息的功能，将所传达的信息与玻璃装饰相结合，效果独特。

　　图1.48所示的案例表达的是不同性质空间的尺度与信息的传播，不同材料赋予尺度关系所达到的传达效果不同，空间的柱体上重复性的平面设计起到了一个强调的展示作用。

图1.48 展示设计案例

点评：图1.48中的空间设计以高效传达信息为依据，通过材质变化和光效果丰富表现手段，提高信息传播效率。

2) 展示设计需要适应多学科的要求，是系统的设计工程

展示设计一般需要综合展品特性、展览场地状况、目标受众需要、空间形式规划、视觉效果控制、人体工程学的要求、材料选择和工程预算控制等多个领域的需求，是一门综合的、系统的、跨学科的、多领域的设计工程。

展示设计以实物展品为中心，使用平面媒介、空间造型、互动设施、现场道具展示作为补充，起到强化展示效果的目的。这正如戏剧表演，舞台关注的中心是演员，而灯光、音响、布景等都是烘托现场氛围的手段。如图1.49所示的商业橱窗设计的案例中，由于空间进深的限制，需要用平面的设计与前景配合，以达到一定的层次，烘托出产品的特质。

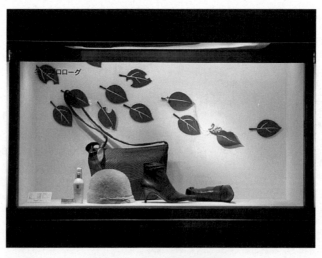

图1.49 商业橱窗设计案例

点评：图1.49中的橱窗因为进深空间有限，所以使用平面设计法则进行处理。其特点是使用平面或浮雕的形式设计大面积的背景，烘托氛围，将所要展示的商品利用展具摆放到前景的位置，作为视觉中心。通常还将相关介绍文字贴在表层玻璃之上，再形成一个层次，达到虚实相生、主次有别的效果。

特别是在很多情况下展品并不适于展示时，就更需要其他手段进行补充了。例如房地产销售的场所——售楼处，地产商的产品除了楼盘模型是实物，其他的理念都要依靠平面系统和视频系统展示，为了显示展出方的亲和力，大多还会雇用礼仪小姐，并向观众派送一些小礼品；为了显示展出方的实力，地产商则不惜花费巨资在形式、灯光和使用材料上追求极致，这又导致管理和施工更加复杂化。

　　3．展示的分类

　　展示所涉及的范围很广，小到店面橱窗，大到博物馆，展览会几乎囊括了生活中的各个领域。

　　1) 按照展示目的分类

　　依据展示目的的不同，大体可把展示分为五类，即促进销售类、教育类、告知类、交流类和娱乐类。

　　(1) 促进销售类。

　　促进销售类展示以商业为目的，旨在通过展示来塑造并提升本企业或机构的形象，增加产品的附加值，获得最大利润。这类展示的展出者为了吸引观众更多的注意，往往不惜投入大量人力、物力和财力，并大量应用高科技、综合媒体艺术等手段，同时，还会配合冲击力很强的平面设计品，因而在效果上具有极强的震撼力。这类展示也是当今应用范围最广、应用数量最多的展示类型。如图1.50所示，超市中堆积如山的货物主要突出了商品，最终达到销售的目的。图1.51所示的超市中的服装专卖店在突出商品的特性的同时也展现出其独特的个性。

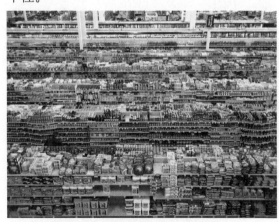

　　图1.50　超市中堆积如山的货物　　　　　　图1.51　无所不在的专卖店

　　(2) 教育类。

　　通过展示的方式对观众进行教育，往往可以收到很好的效果。精心设计的空间可以让观众产生愉悦的心情，并愿意深入了解展出者所要传达的信息，达到双方最满意的互动。这类设计需要很好地把握参观者希望获取知识的心理，通常会雇用专业解说人员，使用大量观众可参与的互动设施，并准备充足的资料，使观众可以尽快获取所需知识，从而充分调动了参观者的积极性。这类展示主要是指各类博物馆与近年来兴起的各类体验中心等。如图1.52所示的案例中人们通过信息媒介对"米饭"的一系列知识进行了解，亲身体验，加深印象。

图1.52　东京大米饭展

(3) 告知类。

告知类型的展示旨在通过展示的方式来说明社会、政治、经济的发展状况与规划，让观众了解展示者现在的境况及发展趋势。同时，也可以向观众解释新观点、新技术，拓展观众的知识范围。政府举办的成就展、城市规划展等就属于这一类。如图1.53和图1.54所示的案例中展示的就是一些改造的方案和建筑模型，通过向民众吸取更多更好的建议和看法以求得更好的方案。

图1.53　添马舰改造方案公示展

图1.54　建筑模型展示

点评：图1.53所示是进入21世纪香港政府开始对添马舰进行有计划的改造，在设计方案正式开标前，先将几个方案面向市民进行展览。一方面可以让市民充分发表意见，另一方面，也可以让专家有一个比较长的时间进行思考、选择。

图1.54所示的展示的是设计方案的建筑模型，其能够直观地观看建筑与景观的全貌，能够更好地对方案有个认知度。

(4) 交流类。

交流类型的展示主要是指文化推介类、旅游类、商务交流类的展示设计。这类展示需要很好地突出展览方特有的内涵和特点，展出过程往往是不同地区、不同国家文化碰撞的

过程。因此在设计上需要针对不同客户的具体情况深刻挖掘其精神内涵，并选取适当的主题与元素进行表现。如图1.55所示的案例是一种游戏推介展览，这种三维的立体空间和色彩艳丽的角色搭配，很好地突出了游戏中的人物，使得观者与展示有着很好的互动，从而融于其中。

点评：图1.55中使用大比例的游戏角色模型与光怪陆离的灯光设计营造出宛若梦幻般的游戏场景，使观众徘徊其中，体验独特。

图1.55　游戏推介展览

(5) 文化娱乐类。

文化娱乐类展示往往具有很强的商业目的，通过有系统、有主题的展示来推出电影、书籍、CD等文化产品。这类展示展出形式灵活多样，为了愉悦观众并吸引媒体注意力往往追求很炫的效果，通过强烈的视觉刺激唤起人们内心的激情，在情感宣泄中实现展示者传达信息的意图。图1.56所示的设计呈现给大家的是国际文化创业产业博览会中中国房山的另一种全新的面貌，设计简洁且有所变化，色彩及照明的搭配突出了自己的企业特点，动与静的传达表现达到宣传的效果。

点评：图1.56中因为需要推介文化演艺作品，所以展位前设计成舞台，这样动态与静态的展示同时显现，对于突出主题效果非常好。

图1.56　国际文化创业产业博览会展示设计

2) 按照空间特性分类

除按展示目的分类外，我们还应该了解按照空间特性的分类，即展会展示、博物馆展示、商店展示和活动展示。下面就这几类展示作一个简单的比较，如表1.1所示。

表1.1 按照空间特性分类

类 型	空 间 特 性	周 期	其 他 特 点
展 会	多为特定的展馆，主办方对空间有详细规划与使用要求；对空间的规范有行业内普遍认同的统一标准。面积从几平方米的小展位到数千平方米的大展位	短期：1~7天 中期：7~15天 长期：15~30天	展览周期短，时效性强；对新材料新技术的依赖比较强；追求强烈的视觉效果
博物馆	采用室内空间，有些博物馆利用老建筑物改建，近年来也出现了不少专为某主题兴建的博物馆；空间的针对性很强。面积从几百平方米到数十万平方米不等	永久性展示	展览周期长，同时兼具收藏、展示、交流学习等功能，所以设计时要充分考虑实用性
商 店	从临街的老建筑到新建的大型商厦，商店展示所面临的空间环境差异性很大，需要设计师对既有的空间有充分的认识与详尽的规划，此外还要求空间具有充分的开放性。面积从十几平方米到数万平方米不等	遵从销售计划	强调时尚与流行，同时突出品牌形象；强调展示空间的广告效应；强调陈列设计
活 动	空间不确定性较强，室内的展馆与户外的空地都可以用来策划活动	从几个小时到数月不等	注重现场气氛的渲染；大量使用声光技术，综合性强；户外活动要考虑气候等诸多因素

🌸 三、展示活动的特点

1．综合性

展示活动涉及众多领域，是一个复杂的综合体，其中既需要组织策划，也需要具体执行；既需要活动现场及道具设计，也需要声光电设备的配合。

首先，展示活动从策划开始，制定活动的目标，确定活动的主题，选择参加活动的人群，估算活动的成本和利润，寻找活动的地点等。以上这些内容都明确后通过策划书的形式予以呈现。其次，进入执行阶段，根据不同的内容分别予以落实。例如和活动场地进行接洽需找设计公司设计活动现场和道具，落实协办单位、赞助商，制订并实施广告宣传方案等。最后进入现场实施阶段，主要是指开始活动现场搭建；落实参与人员；现场设备调试等。

因此，从中可以看出展示活动是一个需要多部门共同协作的、综合的、复杂的活动。

2．专业性

展示活动还具有极强的专业性，活动过程中要求不同专业的单位密切配合，分别利用自身的优势共同完成工作。

现代展览分工越来越细，以活动现场布置为例，设计公司只完成设计，工厂及搭建公司将设计方案予以实现。与工厂生产和搭建过程同步还需要联系专业的多媒体公司制作多媒体展出内容，联系显示器材企业定制LED显示器或投影设备。完成搭建后再由专业的地毯铺放

公司负责铺地毯。最后由保洁公司进行保洁，经消防、安全部门检查后方可投入使用。以上还只是展出活动中的一部分，作为整体的展示活动还需要更多专业企业的介入才能最终完成。

3. 时效性

时间再长的展示活动都是有一定期限的，这也就决定了展示活动往往能够集中体现一个时期或一个时间段的社会面貌和流行趋势。例如举世瞩目的世博会。每一届世博会都反映了那一时期最为世界所关注的焦点，我们从历届世博会的主题中就可以看出，例如：1939年旧金山世博会的主题为"明日新世界"；1958年布鲁塞尔世博会的主题为"科学、文明和人性"；1962年西雅图世博会的主题为"太空时代的人类"；1964年纽约世博会的主题为"通过理解走向和平"；1970年大阪世博会主题"人类的进步与和谐"；1993年大田世博会主题"新的起飞之路"；2000年汉诺威世博会主题"人类—自然—科技—发展"；2005年爱知县世博会主题"自然的睿智"等，无不反映出那个时代的特点。

4. 影响性

展示活动是一个群众参与性很强的活动，因为参与的人群数量巨大，所以以多少会产生一定影响。还是以世博会为例，2010年上海世博会在6个月近180天的展期内接待了来自全世界超过7000万的观众，其影响力不言而喻，可以想象世界上又有什么活动能够有如此巨大的影响力呢？

如图1.57所示的2010年上海世博会英国馆的亮点是由6万根蕴含植物种子的透明亚克力杆组成巨型的"种子圣殿"。这些触须状的"种子"顶端都带有一个细小的彩色光源，可以组合成多种图案和颜色。所有的触须将会随风轻微摇动，使展馆表面形成各种可以变幻的光泽和色彩。"种子圣殿"周围的设计也寓意深远，它就像一张打开的包装纸，将包裹在其中的"种子圣殿"作为一份象征两国友谊的礼物送给中国。这种独特的创意所造成的影响是不言而喻的。

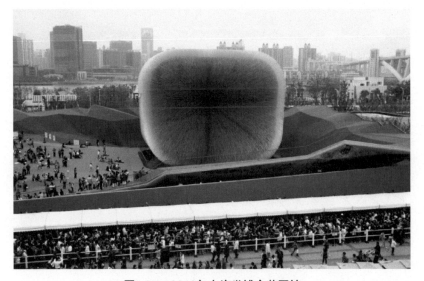

图1.57 2010年上海世博会英国馆

 小结

　　本章着重介绍了展示的历史、由来和发展，通过对展示概念的了解，深知信息给予人们的重要性，生活离不开信息，而信息的有效传达靠的就是展示。生活中无论动物还是人都有着天生的展示行为，而这些行为给予我们启迪，符号化的商业信息不仅为我们提供了视觉上的享受，同时也为我们的生活环境提供了优良的品质。鉴于展示设计是个多维的综合性的学科，它既要符合视觉传达设计中信息传达的准确性原则，又要考虑三维空间设计带给人的独特心理感受，所以针对生活中不同的展示信息内容，都应该本着以人为本的设计原则和理念进行创作，同时用不同的设计手法很好地诠释展示中的主题。

本章思考题及实训

一、思考题

1．理解展与示的概念。

2．生活中的展示给予我们怎样的启示？

二、实训

全面做一个关于展示的市场调研，并将其分类。

　　课题目的：通过对市场全面的调研、分析，真正地了解展示，体会展示的重要性，形成对展示的感性认识，为下一步的学习打下基础。

　　内容：针对自己的市场调研进行文本创作，并在此基础上展开系统的课题设计。

　　过程：①对市场全面展开调研；②针对不同展示内容进行分析、归类，并收集素材；③撰写不少于3000字的调研说明。

第二章

展与示艺术的诉求

学习要点及目标

❈ 培养对展示设计的兴趣。

❈ 了解并掌握展示设计的基本要素。

❈ 掌握展示设计中时间与空间的基本概念。

核心概念

展示设计的要素　时间　空间

展示设计是一门综合艺术设计，其中构成要素(展品场所、设备和观众)和技术要素(尺度、视觉、照明)作为设计核心，在既定的时间和空间范围内运用艺术设计语言精心创造诠释展品的主题与宣传。

引导案例

消防车展览方案设计

消防车展览平常并不多见，想象中通常会认为这类展览专业性很强，是一个很难为普通观众所感兴趣的领域，但是看了以下方案我们会惊喜地发现原来专业的题材也可通过设计表现出如此强烈的艺术气息。

如图2.1所示的消防车展的现场，设计上采用了大胆的曲线造型，营造了一个开敞的、指向性较强的活动空间。如图2.2所呈现的消防车车展展示中心与展示周围的关系中，展示现场围绕展示中心以发散状布置。如图2.3所示的汽车展示的平面布置图，既有规律又有变化。

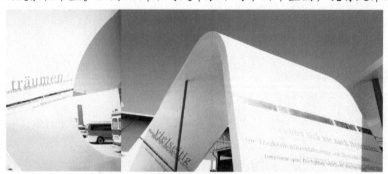

图2.1　消防车展览现场局部

点评：图2.1通过将展出信息直接与展壁相结合，创造出一种彼此交融的视觉感受。目前实现这种效果的方法主要有丝网印、直接印刷和喷绘画面直接托表在展壁表面上等。

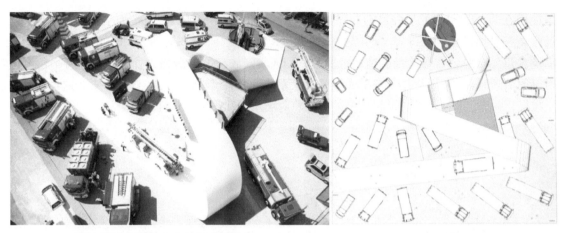

图2.2 消防车展览现场　　　　　　　　　　　图2.3 展览平面图

　　点评：从俯视图2.2中可以很清晰地看出展示构筑物和展品之间的关系，观众在参观时可以沿着精心设计的动线完整地参观所有的展品。

　　图2.3给大家的感受是流畅的线条、合理的空间分割、均匀的展品布置。

案例分析

　　展示设计的魅力就在于让各种题材的展览都可以散发出强烈的艺术气息。

　　案例中设计师通过使用一条穿梭于空间中的带状曲线很好地阐释了空间的流动性和节奏感。在这条曲线的串联下，作为展品的消防车分布其左右，疏密有致、效果生动，既有变化又很统一。

第一节　展示活动所不可或缺的要素

　　展示是一个涉及多个学科，集艺术、技术两种属性于一身的综合体。它包含了诸多要素，这些要素相互发生作用，共同决定着展示的成功与否。所以在进行展示设计前，我们必须深入了解这些要素在展示设计中起到的不同作用。

　　通常情况下，展示设计需要具备五个要素：发布者、内容、空间、时间、观众。它们之间通过有效、合理的安排彼此联系，其中任何一个要素的缺失都会导致展示过程的失败，如图2.4所示。

一、展示信息的发布者

　　展示信息的发布者是展示活动的发起者和宏观控制者，通常由企业、集团、政府等来充当。展示活动

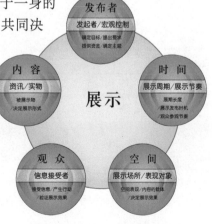

图2.4 展示活动要素示意图

是他们在某一时期为了某种目的而发起的活动。如图2.5所示的企业展位的形象宣传展示设计强调符号性及企业的标志，凸显企业的特点，达到宣传的目的。再如图2.6所示的台湾精品馆信息发布中，"台湾精品馆"的文字和LOGO安放在展位最高处，使观众从各个角度都可以很清晰地看到，起到了很好的宣传效果。发布者为展示设计提出规则、要求、内容、时间及目标，并提供资金支持，所以他们的决策将对展示活动产生决定性的影响。

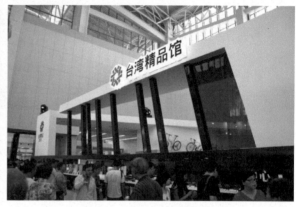

图2.5　企业展位的形象宣传　　　　　　　　　图2.6　台湾精品馆信息发布

　　展示信息的传达无论是平面的还是立体的，如果在第一时间能够吸引参观者的注意，那么这个展示信息就是成功的。如图2.7所示，在一些主题设计中采用了大的或者夸张的、或者运用各种方式抓住和强调产品或主题本身与众不同的特征，并把它鲜明地表现出来，将这些特征置于主要视觉部位或加以烘托处理，使观众在接触的瞬间即感受到，从而对其产生注意和发生视觉兴趣，达到刺激购买欲望的促销目的。

　　在展示信息发布中还可以通过一种媒介或者物化传达出一种精神的领域，这种传达可以是平面的也可以是立体的，可以是静态的也可以是动态的，总之表达的是一种精神的、审美的或者历史的一些状态，例如图2.8所示的一个战争纪念馆的形象墙，排列成行的士兵从褐色大理石中浮现出来，犹如一道不朽的丰碑向观众诉说着那段壮烈的历史。

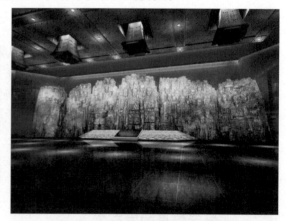

图2.7　使用夸张手法表现主题的设计　　　　　图2.8　侧重于展现精神的形象展示

　　点评：图2.7所示是设计师采用夸张的手段将品牌文字"Zoff"扩大到2米高的比例，形成很强的视觉冲击力，借此吸引观众的注意。

　　大部分发布者对展示设计缺乏了解，往往凭借自己的主观经验对展示设计师提出要求。所以在进行展示设计时既要充分尊重展示发布者所提出的一切合理要求，又要及时指出其不合理的地方，避免将来产生更大的负面影响。

　　设计师在设计前要综合分析展示发布方提供的资料，准确判断出诉求点，并据此总结出需要解决的问题，进而提出方案构思，如图2.7所示使用夸张手法表现主题的设计。

✿ 二、展示活动的受众

　　观众既是展示设计针对的目标人群，又是展示发布方决策的重要参照尺度，而且观众对展示效果的回馈是评价展示活动是否成功的最重要的指标。因此对观众进行深入细致的研究是每位展示设计师都必须做的。

　　展示设计对于观众的作用是使他们对展示物产生从注意到认知、到产生兴趣、到信任认同的过程。很明显，展示设计在这个过程中发挥更多的是引导作用，而不是强加给观众的说教。

　　设计师在设计过程中需要考虑很多针对观众的综合因素。例如，不同文化背景的观众审美习惯往往相差很大，如果处理不当不仅达不到展示设计的目的，而且还会产生负面影响。

　　即使在相同的大的文化背景下，由于受众人群各方面的差异性(地域、性别、年龄、职业、受教育程度、经济状况等)，还是会造成审美上的巨大差异，在进行展示设计时一定要充分注意这一点。

　　例如，经济文化比较发达地区的受众就会对概念性的展示设计比较偏好，而相对封闭地区的受众就会对中规中矩的展示造型比较喜爱。不同职业和不同教育程度的观众，其审美特点的不同也影响着最终的传达效果，如对受教育程度较低的观众应采用直接的、通俗易懂的设计，而对有良好教育背景和职业经历的观众，可采用逻辑性强的、抽象的设计。

　　观众的性别和年龄对审美认知也有很大的差异。年轻人活泼好动、激情十足，针对他们的展示设计就要求整体风格前卫、视觉效果绚丽。中年观众心理感情趋向内敛、含蓄，但文化品位较高，因此他们对设计细节的要求很高。此外，性别不同，关注的角度也不同，女性因为感情丰富，所以对展示中情感的传递更加敏感，也更容易接受；男性思维大多偏于理性，在展示现场会对技术、材料、灯光效果等方面感兴趣。所以针对不同的目标人群，设计师应区别对待，以获得受众的最大认可。当然，在实际设计中各类别观众往往混杂在一起，这就需要设计师在众多原则中寻找为各类观众所能共同接受的平衡点了。

　　如图2.9所示的形式上追求个性的相对抽象的空间设计，序列感及进深感引导参观者，色彩的定位及照明营造了一种神秘的向往。如图2.10所示的针对受众群采用了传统的具象空间设计，其特点具有一定的地域色彩，文化感较强，相对的氛围及照明设计都符合了空间的本质特征，空间设计定位非常到位。

02
chapter
P33~55

图2.9　相对抽象的展示空间设计　　　　　图2.10　相对具象的展示空间设计

　　如图2.11展示了时尚男装的空间设计，除了传达必要的信息，在设计构成上还强调了层次感和厚重感，男性的阳刚特点在特定的空间中以色彩的稳重呈现。如图2.12展示了女性商品的空间设计，设计中以模特作为视觉中心，环绕着周围都是相关的女性产品，突出特点。如图2.13所示强调的是儿童的店面设计，商品琳琅满目，又一目了然，融于空间中能够体会到孩提时代的快乐。

图2.11　以男性为对象的店面设计

点评：图2.11所示的设计空间简洁、大方，没有过多的修饰，而是把重点放到了层次感比较多的中心展示区域，使观者一目了然，同时也体现了空间中的稳重。

图2.12　以女性为对象的店面设计

点评：图2.12所示的设计空间思路独特，形象而有特点的模特贯穿于女性商品之中，既是一个符号性的代表，也是一种商品的代言。

图2.13　以儿童为对象的店面设计

点评：图2.13所示的空间的受众人群为儿童，所以设计师采取的设计手段亦有不同。设计中以大量的玩具展示为主，突出空间的趣味性。货架设计时考虑到儿童的身高以适当降低高度，便于儿童随手拿到喜欢的玩具。

　　针对以上因素，展示设计师应该根据具体情况对展示设计进行定位，并选择某种风格来表现主题；同时可以辅助策划一些为观众所喜闻乐见的活动来渲染气氛，以增强展示效果。对观众来说，目的性强的设计可以方便他们接受信息，提高对所传达的信息的理解深度；同时展示效果与他们的心理预期感受越接近，他们对展示设计的认同感就越强，进而更深刻地影响他们的行为。

展示艺术的诉求

　　展示艺术的诉求是展示活动中诉求定位于受众的理智动机，通过真实、准确、公正地传达企业、产品、服务的客观情况，使受众经过概念、判断、推理等思维过程，理智地作出决定。这种诉求说理性强，有理论、有材料，虚实结合，有深度，能够全面地论证企业的优势或产品的特点。明确传递信息，以信息本身和具有逻辑性的说服加强诉求对象的认知，引导诉求对象进行分析判断。理性诉求的力量，不会来自氛围的渲染、情感的抒发和令人眼花缭乱的语言修饰，而是来自具体的信息、明晰的条理、严密的说理。既能给顾客传授一定的商品知识，提高其判断商品的能力，促进购买，又会激起顾客对展示内容的兴趣，从而提高展示活动的经济效益。这种展示策略可以作正面表现，即在展示设计中告诉受众如果购买某种产品或接受某种服务会获得什么样的利益。例如：在第七届中国北京国际文化创意产业博览会中，展示产品琳琅满目，其中某公司研制的"会呼吸的灯"是一个实现人与物交互感应的产品，展示中显现扇叶中心摄像头可捕捉附近人的动态，通过体内的微处理将图像动态显示在扇叶上，达到控制照明亮度的作用，既节能又环保，受众者从中受益。反之也许会失去对新设计新理念的接受和认知，失去真正意义上的生活享受与低碳环保。

✿ 三、展示内容与信息传达

展示内容是指展示者希望观众接受的相关信息和需要展出的实物。信息可以通过展板、投影仪或视频等方式来传达，实物主要是通过陈列进行展示。在展会上还可以策划有参观者参加的活动和文娱表演来丰富展出内容。

展出内容的不同也决定着展示设计的形式和风格的巨大差异。例如，展出珠宝首饰就与展出家具在设计上截然不同。珠宝首饰需要比自身体积大上千倍的道具(托架、展柜等)来衬托；而家具自身的体积很大，几乎没法使用任何衬托物承载，只能利用道具陪衬或搭建低矮的地台进行空间分隔。因此，对待不同的展示内容，就要有不同的设计手段。以信息作为主要内容的展示，情况更复杂，手段也更趋向灵活多变。

如图2.14所示的玻璃制品专卖店的设计，在设计中充分考虑了产品的特性，把突出产品及产品的品质作为设计的重点。

如图2.15所示的北京车展现场，为突出产品的品质及视觉效果，设计中采用了一个相对灰调的空间，这种黑白灰的对比凸显了主题产品。

由于展示内容是展示设计中诸多元素的中心，因此一切方法及手段的采用都应以有利于展示展出者要表达的内容为根本。

图2.14　玻璃制品专卖店案例

图2.15　北京车展现场

第二节　时间与空间的艺术

✿ 一、时间的艺术

在展示设计中我们所说的空间是四维的，在此给通常意义上的三维空间加上"时间"这一概念。时间意味着运动，抛开时间研究空间将是乏味的、没有意义的。自爱因斯坦"相对论"提出以后，人们对空间的认识有了深化，知道了空间和时间是事物之间的一种次序。空间是可见实体要素限定下所形成的不可见的虚体与感觉，它与人之间所产生的视觉的"场"是源于生命的主观感觉，而这种感受是和时间紧密联系在一起的。人们在展示环境中对展品的观赏，必然是一种动态的观赏，时间就是动态的诠释方式。人们在展示空间中，就必然体验时间的流逝和空间的变化，从而构成完整的感观体验。空间的时间性在展示设计中是客观

存在的一个因素，充分运用时间这个"第四维"是创造动态空间形式的根本，也是创造"流动之美"的必经之路。

　　观众对展示的感知除空间因素外，时间因素也很重要。首先，展示时机的选择对展示设计的成败有着直接关系。从气候上讲，一年之中春、秋两个季节是气候最好的时期，温度适宜出行，同时人的生理周期也处于较兴奋的状态，这个时期人们对事物的探知、感受力最强，所以大多数的展会都集中在这两个季节召开。如每年都举办的春季、秋季商品交易会，以及春季、秋季车展等。此外节假日也是举办展示的理想时机，例如我国法定的节日"十一"、"春节"等。近年来西方的圣诞节在我国的影响也日趋加大，许多厂商特别是零售业的商家都会趁此机会举办各类促销活动或新品发布活动等。

　　如图2.16所示的展示就是在特定的时间内展出相对应的商品，时效性很强，展卖、效益、信息传达等都达到了预想的效果，强调了周期性。

　　如图2.17所示的是国庆60周年天津彩车设计，特定的时间，特定的展示活动，无更改性，强调了时间性。

图2.16　圣诞节商场陈列　　　　　　　图2.17　国庆60周年天津彩车设计

　　其次，每个展会都具有周期性，它们在每年中特定的时间召开，有效时间很短。博物馆等展示陈列时间会稍长些，但也有一定的时限。在展示设计中要参考展示周期，确定材料工艺等。

　　展示空间本身也需要考虑时间因素，也就是展示节奏问题。通过空间规划影响观众在不同空间内的停留时间，可以对整个展示空间的展出节奏进行控制，这样可以更好地突出中心，表达主题。通过控制参观的时间节奏还可以激发观众的热情和对所展示内容的认同感。观众在参观时停留的时间越长就越有利于获得信息，但如果过多的观众拥挤在某一区域则不利于参观。因此，在设计时要考虑到时间的作用。只有空间、时间和人的行为三者合理结合，才会获得最好的展示效果。

　　在一定的空间内设置展品，不同性质的展品都有其空间使用的面积。对于大型的油画陈列展示，在空间的利用上要加强人与展品的视觉空间。

　　如图2.18所示的是卢浮宫中的大型油画陈列室，在设计上不仅加大了观者与画面的空间距离，同时为了便于仔细品味与观看，在周围设置了休息区域。

如图2.19所示的是卢浮宫中的大型油画陈列室中人与空间、时间的关系的局部图，充分反映了陈列空间的功能需求。

图2.18　卢浮宫中的大型油画陈列室

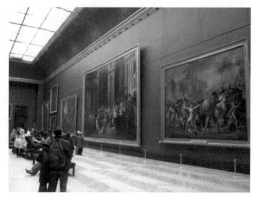

图2.19　陈列室人与空间、时间的关系

如图2.20所示的是洛桑国际奥委会总部的奥林匹克纪念展览馆。该展览馆本着学习与交流的原则，长期向来自世界各地的观众免费开放，不仅弘扬了奥林匹克精神，同时也达到了文化的交流与延展。

如图2.21所示的是香港建筑学会2006年度获奖方案展览。该展览利用时间周期，在短时间内展示了一些优秀的设计方案，及时准确地向人们传达了应有的信息。

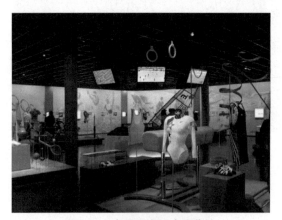

图2.20　奥林匹克纪念展览馆

图2.21　香港建筑学会2006年度获奖方案展览

我们生活在时间之中，在时间中获得经验、知识以及全部人生。尽管无人知晓，我们为什么有时间，时间从哪里来，向哪里去，我们已本能地生活在时间之中了。而展示设计所进行的是四维空间视觉传达设计，时间性及季节性决定了展示的性质，展示的规模、人数的变化、时间的长短都会影响展示诉求的准确传达。时间的长短是决定展示内容的重要因素，所以"人、时间、场地、展示物"相互关系的综合表现取决于空间环境的处理、版式的变化、成果的表达、材料的应用、多媒体的交互、展示技术的运用等。

✿ 二、空间的艺术

展示艺术与空间是密不可分的，甚至可以说展示艺术就是对空间的组织利用的艺术。无论从展示设计的概念、展示设计的本质与特征、展示设计的范畴以及展示设计的程序，我们

都可以发现，"空间"这个概念是贯穿始终的。展示设计是一种人为环境的创造，空间规划就成为展示艺术中的核心要素。所以，在对空间设计进行探讨之前首先明确空间的概念是非常必要的，也是每一位设计师需要把它当作"理念的基石"铭记在心的。

空间是展示设计存在的基础，它为设计师提供了施展才华的舞台、为展出方提供了展示产品的场所、为参观者提供了与展示方交流的环境。

展示设计是针对空间展开的艺术，它涉及类似雕塑的空间塑造、类似建筑的功能空间划分，设计中可采用动态的或静态的、序列化的或节奏感较强的展示形式。从人与空间的关系上合理把握人们对空间心理的需求和空间尺度的控制非常必要，同时还包括对声、光、电等综合媒介的合理运用。这些元素共同构成了展示设计的空间序列。展示设计通过编排把空间分为正负、虚实关系。

一方面，展示中出现的物体占据了空间，使人在空间移动中不得不改变行进路线，这些物体构成了正空间。它是人们最直观感受的空间，也是设计师在设计时应重点关注的点。如图2.22所示的电信展空间设计中，在空间上以球状的形态为中心，强调时空感，灯光的渲染增加了空间的层次感。

点评：图2.22所示的展位中心出现了球造型，这种空间我们通常称其为"正空间"，也是视觉展示中心。

图2.22 电信展空间设计

另一方面，这些物体之间会形成相互关系从而形成"场"，我们又称其为负空间。如图2.23所示的汽车展空间设计，既是有形的空间亦是无形的空间，这取决于空间的中心点和人的视觉关注点的定位。所以，人知觉行为所发生的空间，对观众的心理有着非常大的影响。因为负空间很少被注意，所以连很多设计师也往往会忽略它的存在，但当参观者进入展示区域，与空间发生关系后，负空间的心理暗示作用就逐渐显现出来。

02
chapter
P33～55

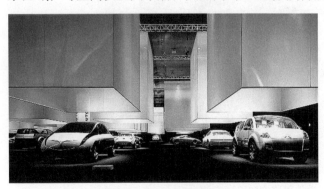

点评：图2.23所示的是使用"负空间"较为突出的例子。展位底部除了展品(汽车)外并没有任何遮挡物，观众可以自由穿行其间。但观众还是可以很清晰地感受到空间被分割成等量的模块，原因是顶部张拉膜结构的"正空间"向下延伸，从而形成了"负空间"给观众的心理感受。

图2.23 汽车展空间设计

展示中使用的空间类型主要有三种，即闭合空间、开敞空间和半开敞空间。

1．闭合空间

闭合空间是指四面都有实体(墙面、玻璃等)围合的空间。其特点是空间归属感、领域感、私密性较强，有利于观众集中精力参观展览，空间限定明确。多媒体展示绝大多数都是在闭合空间中进行的。如图2.24所示的典型的闭合空间设计，通过墙体、玻璃与其他材料把展位内外的空间明确地分隔出来，进入展位就会有明确的空间感知。

图2.24　文化类展览空间设计案例

2．开敞空间

开敞空间是指空间围合物很少或没有围合物的空间。其特点是空间没有明确的界限，观众视线开阔；在进行空间处理时灵活、多变；但空间归属感不强，观众参观时不容易明确感知空间。如图2.25所示的典型的开敞空间设计中，展位四周没有任何围合物，利用展位中间的展台把展位分隔成多个负空间，观众穿行其间很难注意到空间的界限。

图2.25　电信展览空间设计案例

3．半开敞空间

介于开敞空间与闭合空间之间的空间为半开敞空间。其兼具两种空间的特点，使用时既可做到灵活多变又有一定的围合效果。如图2.26所示的电信展览空间设计，既形成相对独立的展示空间又保证了通透性。

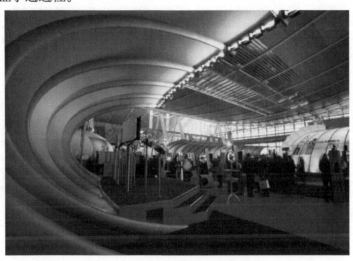

图2.26　电信展览空间设计案例

总之，对空间的处理是展示设计中最重要的部分，也是最复杂的部分。它既包括空间中物与物的关系、物与空间的关系，又包括空间与流动的人发生关系后非物质性心理的感受。对空间的处理是展示设计的核心。

第三节　展示空间的综合构成

�֍ 一、空间的两重性

空间这个概念有着相对的和绝对的两重性，这个空间的大小、形状被其围护物和其自身应具有的功能形式所决定，同时该空间也决定着围护物的形式。"有形"的围护物使"无形"的空间成为有形，离开了围护物，空间就成为概念中的"空间"，不可被感知；"无形"的空间赋予"有形"的围护物以实际的意义，没有空间的存在，围护物也就失去了存在的价值。对于空间及其围护物之间的这种辩证关系，中国两千年前的老子曾作过精辟的论述："埏埴以为器，当其无，有器之用。凿户牖以为室，当其无，有室之用。故有之以为利，无之以为用。"

�֍ 二、空间的流动性

在展示环境中，空间具有流动性是必然的，这是由展示空间的功能特点决定的。展示空间是一门空间与场地规划的艺术，是在特定的空间范围内用一定的表现手段向观众传达信息。如图2.27所示的服装的展示空间，用陈列手法的动态表现及地面规划上有意识的引导，使观众在三维空间中体验时空产生的第四维效应，犹如置身于一个巨大的艺术氛围中。

02
chapter
P33～55

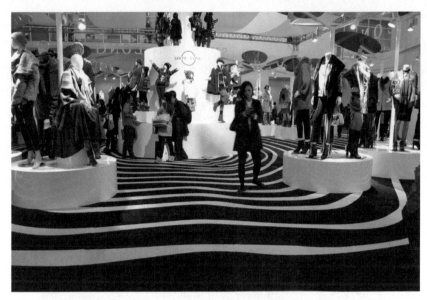

图2.27　服装的展示空间案例

　　展示平面的规划，可以营造出各种不同的空间效果。如几何直线构成的平面流线，使人有一种理性的、秩序的空间效果；如采用有机形或弧形的平面流线则可以使空间显得更加活泼自如。展区的分布与路线的分配不同，可使观众在浏览的过程中产生一种心理上的节奏感。空间安排上的不同能引起参观过程中观众在展品、展位前逗留时间的差异，使整个大的环境张弛有度，富有变化。

　　随着现代科技的发展，许多发达国家的展览馆出现了各种不同的动态陈列的形式。这种动态陈列的形式就不仅仅是点、线、面、色、光的结合，而是运用了现代科技手段，利用现代声像技术、摄影技术、计算机模拟仿真技术等方法，在展示现场中创造一个更为逼真的场景，使观众完全置身于一个更为真实的虚拟空间之中，仿佛形成了一个跨越时空的"时光隧道"，如图2.28所示。这样时间和空间的距离被改变了，从这被动态改变了的空间和被时空变化转移了的时间中，观众们可以用自己的心理变化来体验永远运动的客观世界。

图2.28　世博会花卉馆

三、功能空间的处理

任何性质的空间环境都是由各种功能空间组成的，而展示环境由于其特殊的性质，是通过空间的表现手段向观众传递信息，达到宣传、深化企业和产品形象的目的，所以它对所包含的功能空间的组织规划具有更高的要求。只有处理好各个功能空间，如大众空间、信息空间、辅助功能空间、储藏空间、工作人员空间、接待空间等之间的关系，使它们和谐统一地存在于一个公共空间之内，才能做到真正意义上的好的展示设计。

展示艺术是实用性很强的艺术，任何一个展示设计都是为了某种目的去组织元素，从而使之成为一个整体。在进行一个展示设计时，对空间进行功能分区是首要任务，也是能顺利圆满地完成整个展示过程的基本保障。功能分区是对展示活动的各种功能及它们之间相互联系进行空间分析，使空间分区满足功能的需要。例如对展览会中独立摊位的设计，就需要对空间进行功能分析，恰当配置诸如洽谈区、陈列区、商品或企业形象展示区等功能区域，同时还要考虑与整个展览会风格的协调统一。再如展示环境中的公共空间，是供大众使用和活动的区域，因此在规划时应当注意四个方面的问题：必须方便进出；有足够的面积；有足够的空间让人们谈话而不影响其他参观者；有提供休息、饮水的空间。如图2.29所示的展示环境设计就是功能与环境的结合。

图2.29 展示环境1

当代的展示艺术已经发展成为现代科技成果的综合体现，所涉及的构成因素也愈来愈复杂，并且融入了数码手段、声光电一体的方法等，与之相呼应的便是功能空间的更新和增加，这为设计师对空间进行分析规划提出了更高的要求，就展示环境本身而言，空间分割张弛有度，所以采用合理的空间设计是构成展示设计中跳跃节奏、顺畅韵律等艺术效果的关键。正确处理和把握功能空间相辅相成的关系是构建出理想的展示环境的精髓，如图2.30所示。

02
chapter
P33～55

图2.30　展示环境2

点评：图2.30所示的空间分布合理，体块与空间分割有张有弛，层次感较强，空间氛围柔中带刚。

四、空间设计的基本原则

展示设计包括物、场地、人和时间四个要素，这四个要素实际上构成了"空间"。成功的展示设计，必须建立在综合处理好这四个要素的基础上，也就是说，展示设计成功的关键在于空间设计的成功。因此，在研究展示设计的时候，我们创造性地把空间因素作为重点，从"空间"角度入手，进行现代化展示设计的研究和探索。纵览世界展示博览之精华，开放的广阔空间和独立的大型构成是最能主导气氛、活跃视觉感知的艺术形成。通过运用这些高科技技术和材料，可以有意识地创造出一种全新的展示空间。众多的展馆采用堆积、并列、叠合、平衡等立体构成形式，建造组合出一个个非凡的独特的大型现代展示群落，从而构造出人们视觉心理的第一展示空间的效果。

1. 采用动态的、序列化的、有节奏的空间展示形式

前面提到展示空间最大的特点是具有很强的流动性，所以在空间设计上采用动态的、序列化的、有节奏的展示形式是首先要遵从的基本原则，这是由展示空间的性质和人的因素决定的。人在展示空间中处于参观运动的状态，是在运动中体验并获得最终的空间感受的。这就要求展示空间必须以此为依据，以最合理的方法安排观众的参观流线，使观众在流动中，完整地、经济地介入展示活动，尽可能不走或少走重复的路线，尤其是不在展示的重点区域内重复，在空间处理上做到犹如音乐旋律般的流畅，抑扬顿挫分明有致，使整个设计顺理成章。在满足功能的同时，让人感受到空间变化的魅力和设计的无限趣味。

例如，在有些展示空间中采用围中有透，透中有围，围透划分空间的处理手法。如图2.31所示的富有动态的展示空间，参观者进入展示空间之后，利用空间的形态、结构构成、采光等因素给予的暗示导向不断前进，在前进中，可以从不同的角度看到几个层次的空间。设计师在该馆的空间处理上，采用灵巧的划分空间的手法，使有限的空间变成无限，无限的空间中包含着有限，以不断变化着的空间导向，使整个空间的展示形式流畅、有节奏，让人们在不断变化的视觉构图中欣赏到全方位的空间。

图2.31　富有动态的展示空间

中国的园林艺术在这点上与展示艺术有着异曲同工之妙，我们可以从中获得一些启发。如图2.32所示的苏州园林的一个场景，画面的景观空间穿插有致、一步一景处处景，置身园中妙不可言。如图2.33所示的中园林景观在空间序列上讲究启承转合，明暗开合；藏露互引，疏密有致，虚实相间，旷奥自如，令人叹为观止。在空间设计中考虑人的因素，充分体现天人合一的设计理念。使空间更好地服务于人。

图2.32　园林景观1

图2.33　园林景观2

2．展示空间的基本结构

广义上的展示空间的基本结构由场所结构、路径结构、领域结构所组成。如图2.34所示的通讯信息的展示空间通过光电的处理，形成了一定的领域感，视觉冲击力强，引人关注。其中场所结构属性是展示空间的基本属性。因为场所反映了人与空间这个最基本的关系，它体现了以人为主体。通过中心(亦即场所)、方向(亦即路径)、区域(亦即领域)协同作用的关系"力"，即"突出了社会心理状态中人的位置"(是人赋予了展示空间的第四维性，使它从虚幻的状态通过人在展示环境中的行动显现出实在性)，同时也使人在对这种空间的体验过程中获得全部的心理感受，如图2.35所示的服装展示表现尤为突出。"人"是展示空间最终服务的对象，所以人作为高级动物在精神层面上的需求是展示设计必须满足的一个方面，所以设计中充分运用了一种动感状态的形式赢得参观者的互动。

图2.34 通讯信息的展示空间　　　　　　　　图2.35 服装的展示

狭义上的展示空间结构分为结构空间、地台空间、下沉空间、共享空间、交错空间、灰空间和重置空间等。

1) 结构空间

结构空间是指利用建筑结构的外露来形成一种规则、韵律、高技的空间美。如图2.36所示，体现结构空间的服装展示有强烈的空间表现力和感染力，那种结构的刚直和服装的柔美形成了鲜明的对比，给人以现代感、科技感和安全感。如图2.37所示的是某展示空间的结构空间也是现代展示空间重要的空间类型之一，其形式新颖，整体感较强，能够作为展示的背景来突出主题内容。

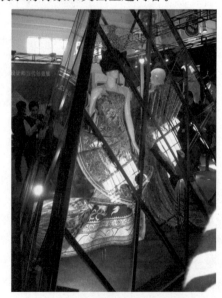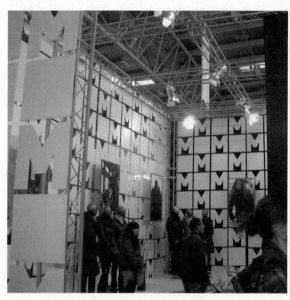

图2.36 体现结构空间的服装展示　　　　　　图2.37 某展示空间的结构空间

点评：图2.36所示的是空间结构环绕着精美的服装展示，力量与柔美的对比更加凸显服装的美。
图2.37所示的是空间结构采用围合但通透的模式构成，字母"M"又体现了产品的品牌理念，时尚表现力强。

2) 地台空间

地台空间是指局部地面升高与周围形成高度上的落差，在和周围空间相比时十分醒目突出。如图2.38所示的是地台空间的展示区，这类设计以抬高地面为基础，目的是加强展示内容的重心和核心，区分参观者与展示内容的差别。如图2.39所示的地台空间的展示区因其性格是外向的，展示性强，处于地台上的人们具有一种居高临下的优越感，适合于引人注目的展示和陈列。如将服装、家具、汽车等产品以地台的方式展出来突出其地位。

图2.38　地台空间的展示区

点评：从图2.38中可以看到服装展区与地面形成层次落差，背景的白色与光源的完美统一形成了一种韵律感，衬托出服装的品质及时尚精神。

图2.39　地台空间展示区

点评：图2.39所示的是一个品牌服装的展示区，为了凸显品牌高端的品质，做了地台式的展示模式，配以背景的灯光，使得产品更加精致、美观。

3) 下沉空间

下沉空间是室内地面局部下沉，可限定出一个范围比较明确的空间。这种空间的底面标

高较周围低,有较强的围护感,而下沉的深度和阶数,要根据环境条件和使用要求而定。

如图2.40所示的是某服装展示的下沉空间展示区,设计中将自然融入其中,强调人本自然的法则,运用粗细搭配的设计理念,从而达到突出主题的目的。

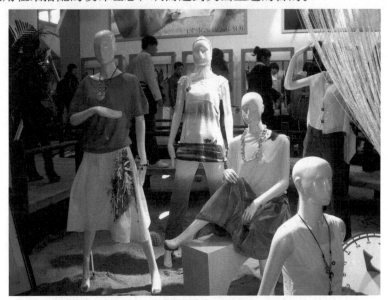

图2.40 某服装下沉空间展示区

点评:图2.40所示的下沉空间是利用沙子的铺装处理营造了一种户外沙滩的感觉,强调了人与自然的关系,同时用沙子粗糙的材料衬托出服装面料的细腻,达到对比与统一的完美结合。

4) 共享空间

共享空间是指为了适应展示活动中人流聚散、休息及突出主题而设立的一种公共空间。如图2.41所示的共享空间的展示区以一种全景式的模式展示其主题,其中共享空间的区域功能明确,层次变化丰富,形成一种多样的、变化的、动态的空间类型,使人们很容易融入其中。

图2.41 共享空间的展示区

5) 交错空间

交错空间是利用两个相互穿插、叠合的空间所形成的空间称为交错空间或者穿插空间。如图2.42所示的交错空间展示中，人们上下活动交错穿流，静中有动，既具有扩大空间的功效，也具有一定的领域感。

点评：图2.42所示的空间采用了发散交错的设计手法，功能分区明确，空间之间的关系隔而不断，造型独特，视觉效果好。

图2.42　交错空间展示

6) 灰空间

灰空间又称为模糊空间，它的界限模棱两可，具有多种功能的含义。灰空间充满复杂性、矛盾性、不确定性和模糊性，延伸出含蓄和耐人寻味的意境，多用于处理展示空间的过渡和延伸。如图2.43所示的景观中灰空间的处理就具有多种功能及不确定性。对于灰空间的处理，应结合具体的展示内容与人的意识感受灵活运用。

7) 重置空间

重置空间是指一个空间被另一个空间所套叠。如图2.44所示的重置空间的设计，在原空间中用实体或象征性的手法限定出小空间，小空间具有一定的领域感和私密性，大空间又相互沟通，闹中取静，较好地满足了群体和个体的需要。

图2.43　景观中灰空间的处理(作者：黑川纪章)　　　　图2.44　重置空间

五、有效的空间位置与展示展品

　　展品是展示空间的主角，以最有效的场所位置向观众呈现展品是划分空间的首要目的。逻辑地设计展示的秩序、编排展示的计划、对展区的合理分配是利用空间达到最佳展示效果的前提。因此，设计师必须将空间问题与展示的内容结合起来考虑，不同的展示内容有与之相对应的展示形式和空间划分。例如，商业性质的展示活动要求场地较为开阔，空间与空间之间相互渗透以便互动交流，展品的位置要显眼，对于那些展示视觉中心点如声、光、电、动态及模拟仿真等展示形式，要给予充分的、突出的展示空间，以增强对参观者的视觉冲击，以便留下深刻的印象。总之，给展品以合理的位置是展示空间规划首先要考虑的问题，也是能否做成一个成功的展示设计的关键。

六、展示环境的辅助空间和整个空间的安全性

　　在一些大型的展示活动中，可能包括各种仪器、机械、装备及模型等需要消耗能源的设备。这些设备的运行大都需要一定的动力支持，如电力、压缩空气、蒸汽等，这些辅助设施也都需要占据一定的空间，而且必须考虑将这些设备的空间与展示环境隔离开，以防止噪声、有害气体的污染，并做好安全防范。考虑好对这些辅助空间的处理是顺利完成整个展示活动的保障。

　　在空间设计的过程中，观众的需求是第一位的。所以必须重视展示空间的安全性。例如，参观流线的安排必须设想到各种可能发生的意外因素，如停电、火警、意外灾害等，必须考虑到相应的应急措施。在大型的展示活动中，必须有足够的疏散通道和应急指示标志、应急照明系统等。为了给观众提供方便，展示的空间在设计中要相应地考虑到观众的通行、休息的方便，尽可能考虑到伤残者的特殊需求，以谋求"无障碍"设计，这也是现代展示设计发展的一个趋势。

小结

　　综上所述，展示设计不仅要满足人在物质和精神上的双重需求，更需要舒适和谐的展示环境、声色俱全的展示效果、信息丰富的展示内容、安全便捷的空间规划、考虑周到的服务设施等，这些都是人类在精神上对展示设计提出的要求，更是在进行展示空间分析时的基本依据。这就需要设计师详尽地分析参观者的活动行为，并在设计中以科学的态度对人机工程学给予充分的重视，使展示空间的形态尺度与人体尺度之间有恰当的配合，使空间内各部分的比例尺度与人们在空间中行动和感知的方式配合得适宜、协调，这是最基本的空间要求。同时人们应该在一个舒适的环境中进行活动，如果不能创造一个给人以心理上亲近温暖感觉的空间，那么即便是利用了最先进的展示手段的环境，也只是冷冰冰的、机械组成的、没有生机的躯壳。一个充满人性化的展示空间才是一个"合情"、"合理"的设计。

　　展示设计是一个有着丰富内容、涉及广泛领域并随着时代发展而不断充实其内涵的课题。以上我们讨论了展示设计中所涉及的空间问题，可以得知空间在展示设计中处于灵魂地位，展示活动需要传达的信息必须通过空间展现在公众面前，空间为我们的感知活动提供了

场所，没有空间，我们将无法获得信息，也无法和人交流。总之，正确处理好空间的问题是展示设计中的精髓；正确认识空间与展示设计的关系是做设计的前提和基础；较好地运用"空间"语言则可以赋予一个设计以实质的意义和生命力。

本章思考题及实训

一、思考题

1．展示活动中如何聆听受众者的心声？
2．时间给予展示空间的意义。
3．如何解读展示与空间的关系？

二、实训

根据对空间概念的界定，任选一种空间形式进行特定空间的设计训练。

目的：通过了解受众人群对于展示的心理因素和需求，了解广义及狭义上的空间构成，针对不同空间构成就会有不同的展示方案形成，构成一定的展示模式。

内容：针对自己的市场调研、分类，将已有的一些设计进行分析，得出利大于弊的结果，结合对空间初步的认识，任选一种空间模式进行展示设计。

过程：①选题；②根据已给的平面图进行主题草图设计；③进行平面图、立面图、效果图等图示的绘制。

02
chapter
P33～55

第三章

展示设计的意识表达

学习要点及目标

❋ 培养对展示设计之美的认知。

❋ 了解并掌握展示设计的基本概念。

❋ 掌握信息传播的基本规律。

核心概念

品位　创意　意识　信息

面对色彩缤纷的展示空间，我们不禁要问，是谁造就了如此精美的设计？它们是怎样被造就出来的呢？要回答这些问题，我们必须先了解展示活动的一些基本原则，这是展示设计成功的基础，还要学习展示空间中的信息传播规律，这是展示设计成功的保障。下面就让我们一起开始探索本章的秘密吧。

引导案例

香奈儿全球巡展的展厅设计

本案例是香奈儿全球巡展的展厅设计，设计者是著名英国设计师扎哈•哈迪德(Zaha Hadid)。

当我们第一眼看到这个展馆方案时，可能都会被它流动的线条所震撼、所感动，因为它处处体现出一种难以形容的精致感和艺术感。按照设计师哈迪德女士的说法，展馆最初的灵感来自于一款香奈儿亲手设计的菱格纹手袋和对自然界有机物所作的推敲，也是根据展览的功能考虑定型的。香奈儿全球巡展中心可移动展厅设计的不同角度的效果图如图3.1所示。

下面从分析这个充满艺术的展示空间入手开始本章的内容。

(a) 香奈儿可移动展厅不同角度设计1

(b) 香奈儿可移动展厅不同角度设计2

图3.1　香奈儿全球巡展的可移动展厅

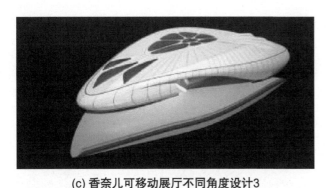

点评：图3.1所示的主体建筑融合了时尚、艺术，是当代建筑形象设计的一个符号性的造物，流线形的空间造型优美、高雅，配上白色的表面和蓝色的天窗，使观众看后浮想联翩，获得美的感受。

(c) 香奈儿可移动展厅不同角度设计3

图3.1　香奈儿全球巡展的可移动展厅(续)

案例分析

对美的追求是人类永恒的主题，但对于展示设计来说，何为"美"呢？通过这个案例，我们可以从中窥见一二。香奈儿首席设计师卡尔·拉格斐曾经评价说："哈迪德是第一位能够舍弃'后包豪斯'的主流审美观的建筑师。她的设计就像伟大的诗篇，她的想象力是无穷无尽的。"

可移动展厅的流动形体来自对自然有机系统研究的结果，其有机形体演变于自然界的螺旋形贝壳。在自然界中，有机系统的生长是最频繁的，这恰好适应了建筑沿周边向外扩展的需求，从而在入口平台形成了128平方米的巨大公共区域。展览馆随着建筑底盘的不同按一定参数变形。室内中心是一个65平方米的中庭，自然光线缓缓照入，为参观者提供了一处舒适的会面和讨论展览的地方。这样的安排也能让参观者在观看展览的过程中彼此交流感受。

第一节　展示设计的基本原则

一、创新原则

除了博物馆展示外，其他展示设计特别是商业展示，一般都具有很强的时效性，展示效果追求新、奇、特，以便引起观众的注意。如图3.2所示的日本店头设计别出心裁，根据店内所需要的内容，用一个非常有特点的元素——螃蟹作为标识，形式新颖，视觉感较强。如图3.3所示的顶部设计打破了传统扶梯顶部不做任何设计的模式，将不同造型的灯具与空间环境结合起来处理，彰显出活泼、丰富的空间内容，同时呈现出美的韵律，亦真亦幻。

设计作为一个引导，大胆地运用了不同照明方式及不同造型的灯具，不仅提前渲染了环境的氛围，同时在人的心理上产生导入的作用。从这个角度来看，这就需要展示设计师具有很强的创新意识，能够打破既有模式，在形式、技术与材料上大胆探索、努力超越，力求创造出全新的视觉感受。

图3.2 充满创意的日本店头设计

图3.3 某展示厅电梯的顶部设计

　　强调创新意识的另外一个重要的原因就是为了应对竞争。商业展示在很大程度上要应对日趋激烈的同质竞争。例如，在同一条商业街上会集中多个品牌的服装专卖店，这些品牌的市场定位难免交叉重叠，目标受众很可能是同一人群。在这种情况下，商家就需要制定相应的策略，而销售现场展示就成为非常重要的一环。在商业展会中，这一情况尤为突出，因为一般情况下商业展会组织的都是同一行业的参展商，也就是说一个商家的前后左右可能都是自己的竞争对手，如果自身展位的创新意识差，对目标受众的吸引力就会减弱，更有甚者可能会影响自身的品牌形象。

　　如图3.4所示的服装展位设计有着自己独特的风格，利用空间及有效的几何形态组织了一个全新的、时尚的展示模式，这种设计从视觉的角度更能够吸引参观者。

　　如图3.5所示，该设计传达了一个固有模式的展示信息，空间的围合阻碍或者影响了产品更好地传达。

图3.4 时尚创新的服装展示

图3.5 固有保守的服装展示

　　点评：图3.4所示的设计在展示中属于时尚风格，开敞的空间容易与观众产生互动。

　　鉴于设计风格的保守，图3.5所示的虽属时尚风格的服装展示，但是其半封闭的空间模式带给人们的感觉是厚重的，这样势必影响展示的内容。

用创新意识设计出的作品还可以唤起人类内心最本源的动力——好奇心。猎奇心理可以使观众立即进入参观状态，通过设计师设计好的轨道，努力了解展出的全部内容，并且积极参与展示方的各种活动。这样的参观过程会在观众的脑海里留下十分鲜明的印象，可以顺利地达到设计效果，使展示设计获得成功。

虽然设计师在设计时要努力增强创新意识，但也要注意对创新度的把握。优秀的创新设计会带来巨大的价值，而失度的创新设计则会产生适得其反的效果。因为社会对新奇事物的接受是有限度的，并需要有一个适应的过程，如果一味地追求创新而忽略社会的承受能力，不仅不能取得成功，反而会遭受巨大损失。

因此，创新意识应建立在设计者对观众的接受度有良好的认识和控制的基础之上。只有这样，创新才能发挥巨大的作用，展示设计才能取得成功。如图3.6所示的设计完全是从二维平面的设计中产生灵感，这种尝试性转换同样给参观者带来别样的视觉感受。

(a) 平面设计转换为三维立体

(b) 角度不同的立体空间

图3.6　某服装品牌展示设计

二、正确处理内容与形式的关系

内容与形式两者是紧密联系、对立统一的关系，二者互为条件、互相包容，共同对事物的发展起作用。展示的内容与展示的形式也是互相依存的，只注重形式，使形式脱离内容，或者只注重内容而忽略形式都是不可取的。从图3.7中可以清晰地看到内容、形式与设计师之间的关系。理性思考与感性创作作为设计师的主导思路，势必会使内容与形式既有着内在的联系，又有着外在的统一。

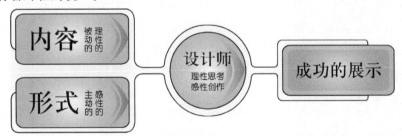

图3.7　内容、形式与设计师之间的关系

原则上讲，展示的内容决定表现形式，因为展示设计的根本目的就是传达信息，也就是说，形式服务于内容。内容规定了展示设计的方向，但绝不能据此就把形式完全归于从属地位。好的形式设计不但能为内容的展示过程加分，而且还能直接影响内容向观众传达的效果。所以想做好展示设计就必须辩证地看待这两者的关系，使其相互配合，共同发挥作用。

设计师接受设计任务后首先应分析需要展示的内容，然后进行构思，这时存在于头脑中的只是一些概念、意图和想象，在设计完成前都处于抽象状态。当设计进行到一定阶段需要进行方案沟通(即实现想法)时，才会选择应采用何种表现形式以便达到最好的设计表现意

图，这是由内容到形式的转化过程。展示设计的内容会对表现形式产生影响，但不会限定表现形式。而设计师的思维是联系这两者的关键。如图3.8所示的高科技展示现场，天花设计中采用了当代设计的经典——家具座椅，作为标志性的设计强调了设计的前沿及设计的理念，内容与形式的完美统一使人耳目一新。

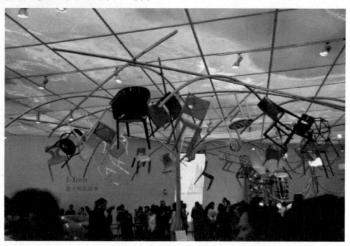

图3.8　意大利场馆的高科技展示现场

图3.9　丰田集团的展示中心

图3.10　展示局部效果

选用的形式与所表现的内容是否能完美结合决定了观众观看的效果。在一些展会上，观众不能很好地获得信息或不能很好地理解展示方的意图就是由此造成的。因此，成功的展示设计所选择的形式应该是对原有内容的升华和再创造。

观众进入展示空间后的第一印象是由空间设计表现形式给予的，所以往往使人们产生形式决定一切的错觉。设计师如果也只停留在这个层面理解形式与内容的关系，那么所作的设计是不会成功的。因为内容和形式是紧密相连的，从内容升华出的形式可以使形式与内容形成最优化的组合。但只从形式入手，让形式僵硬地适应内容必然会导致双方脱节，即形式不能充分地反映所要展示内容的精华所在，还可能分散观众的注意力，达不到信息传达最优化的目的。如图3.9所示的设计形式独特，运用了半圆的球体造型并运用具有光亮度很高的不锈钢材料制作而成。如图3.10的球体的局部表面设计了丰田在世界各个地区的分布及研发中心的地图，直观地表达了丰田产品的覆盖面，具有一定的意义，同时也充分地体现了形式与内容的变化与统一。

❀ 三、整体操作意识

一项展示任务从策划到最终制作完成，要综合多个学科的知识，因此对展示设计的认识绝

不能只停留在表面上，应该以一个更宏观的角度去看待它、认识它。展示设计应该是一个完整的商业化过程，从开始到结束都有着很强的目的性，只有从这一层面上进行把握，才能更深刻地领悟展出者的意图和参观者的心理，从而设计出优秀的展示作品。如图3.11所示的完整的展示任务的操作流程，其系统性、完整性是不可或缺的，设计团队的合作精神及团队意识也非常重要，这些都是任务完成的必要因素。

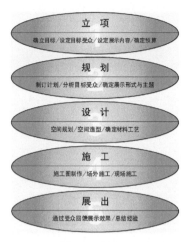

图3.11　展示设计任务操作流程图

首先，展出者根据展出目的进行总体策划并选择展示内容。设计师了解了展出者提出的规划后，应仔细研究规则所涉及的内容，确定展示方式和展出主题，并进行市场调研，分析目标受众，了解掌握所使用场地的状况、展示周期和使用经费等细节。对于设计者来说，前期工作做得越仔细，后期深入设计的把握性也越大，成功率也就越高。

其次，设计阶段主要是由设计师和工程师在前期调查的基础上共同完成的。该阶段的工作包括：选择最合理的表现方法，确定空间编排、表现方式、使用材料、使用工艺等；进行从平面形象到三维形象过渡的工作；通过比例模型、透视图与细部设计图纸，提供给展示方，并根据展示方的意见反馈，反复修改方案，确定最终方案。这个阶段是所有环节中最为重要的部分，它关系到设计师能否正确地理解展出者的意图并将它完整地诠释出来。

再次，施工阶段包括施工图绘制(如灯光分布图、展品分布图、展示空间轴测图、动线图等的绘制)和现场施工两个阶段。如图3.12中表达的是设计中最重要的环节——设计的程序表达，设计草图是灵感与设想的最初表达。而随之完善的草图和成型的施工图是深入设计并最终用于施工的文件，现场施工需要以此为依据。施工过程中设计师主要负责监督工作现场，使施工尽可能达到设计效果，如果遇到施工技术难度太大而达不到要求时，还要考虑应变方案。这一阶段是展示设计由图纸到实物的成型阶段。为了保证展示效果尽可能忠实于设计方案，需要设计师进行严格有效的控制。

最后，展出阶段需要设计方根据展示现场的意见反馈进行分析总结，并形成经验积累，为下次设计做准备。

(a) 草图雏形

(b) 设计思路深化

图3.12　方案设计过程示意

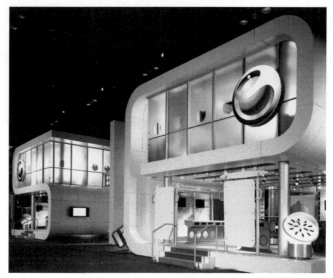

(c) 局部草图设计 (d) 方案模型

图3.12　方案设计过程示意(续)

✿ 四、现场意识

　　展示设计在满足展示方提出的关于内容、形式、意义等方面的要求的同时，还要综合考虑展出现场的具体条件，从实施的角度考察现场的限制与制约。通常展示场馆会对展位设计的高度有所限制，如果是重型设备(如机床类等)展览，展馆还会对展品的重量有所限制。如果需要使用上、下水，需要单独向展馆提出申请，近十年来新建的展馆通常可以满足需求。这些只是遇到的最普遍的场馆限制条件，在实际工作中还会遇到更多意想不到的问题，所以，就需要在开始设计之前或进场施工之前，详细地了解所要使用场地的特点、要求与可提供的服务。

现场状况准确定位

　　从观众参观效果的角度来讲，如果设计时不考虑现场的具体情况，也会产生适得其反的结果。例如，展位设计的主入口并没有和场馆中人员主要流动方向相一致，造成投入不少、回报不多的局面。再如，设计时没有考虑场馆内的照明亮度，在安装很多多媒体设备后才发现现场亮度太高，画面看不清楚，造成资金和人力的极大浪费。因此，设计师在设计之前还要从观展的角度对展馆现场进行比较准确的分析，方能取得成功。

✿ 五、多维表达意识

　　最初的商业展示只是简单的陈列设计，随着市场经济的发展与会展行业的出现，展示设

计逐步进入了强调空间造型艺术的阶段。随着商业竞争的加剧与科技的飞速发展，商家需要在展示设计中加入更多的情感因素来拉近与消费者之间的距离；同时虚拟现实技术与互动技术日趋成熟，这些也为展示设计提供了新的"空间"，使展示设计向更多维度拓展。在这种趋势下，设计师就应该增加多维表达的手段，重视情感因素的表达。如图3.13所示的展示空间的设计形式新颖，充分表达了科技与现代设计的结合。这种多维的表达不仅注入了准确的前沿信息，同时使参观者在第一时间内获得了体验式的感受。

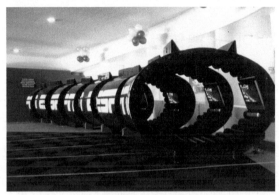

(a) 多媒体展示空间设计　　　　　　　　　(b) 多媒体展示空间内(局部)

图3.13　多媒体展示设施

点评：图3.13所示的展览中采用观众可以躺卧的展具展出多媒体信息，椭圆形的展具内形成相对独立的展示空间，可以满足多媒体展出时对声音、光线等的要求。

如图3.14所示的多维度展示设计可以更准确地向参观者传递信息，主动影响参观者的心理感受，使观众能够更加主动地参观展会。

现在常见的多维表达技术主要有人机交互技术、数字新媒体技术和虚拟现实技术等。

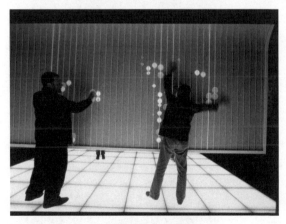

(a) 人与展示屏的互动1　　　　　　　　　(b) 人与展示屏的互动2

图3.14　展览中的多媒体交互设施

点评：图3.14所示的展览中的多媒体交互设施通过演员与展示屏的互动，配合精心制作的声音效果，营造出亦真亦幻的超时空感受，打破了观众对地心引力的传统认知，观后得到很大的震撼。

![小贴士]

目前出现的多媒体技术以及虚拟现实技术等表现手段已经取得很好的应用效果。如果能将更多的高科技表现方式应用到展示设计中，继续扩展展示设计的维度，展示设计将成为最成功的信息传达方式之一。

第二节　展示空间中的信息传播

展示设计是一门综合性的实用艺术设计，其主体为展示物，其本质是一种信息传递的表现形式。人类的意识过程，其实是一个将世界符号化的过程，这也是一种信息的传递，思维无非是对这种信息的一种选择、排列、转化、重生的操作过程。由此表明，信息是思维的主体，符号是形象的延展。平面广告设计以信息传达为目的，是在二维空间中对图形、文字的选择组合以及相互关系的谋划。

如图3.15所示的海报设计内容为冬季奥运会，但在设计中却运用了抽象红色的人物和火把的图形，使画面设计与主题目的有个信息的转化，十分突出明确。

如图3.16所示的是20世纪50年代的海报设计，设计背景融合了当时社会环境、社会想象及文化精神内容，表达形式上借鉴国外美术思潮的表现手法，显现了当时海报设计的特点及发展趋势，其信息的充分性、准确性都显而易见。随着时代变迁发展，各种信息也随时代变化而变化，作为时代信息的传播设计者，认真、准确的信息传达是设计者坚守的理念。

图3.15　1994年挪威利勒哈默尔
冬季奥运会宣传海报

图3.16　20世纪50年代的海报设计

点评：图3.15所示的作品主要是从表现精神层面入手，选用了抽象的手持火炬运动员剪影形象和该届奥运会的会徽及举办地名称共同表现奥运精神的代代相传和生生不息。

产品设计成果展示

本案成果展示为某企业的产品，企业的运营宗旨是推广和发展，为了达到这个目标，特为其部分产品做了推介。企业非常重视信息的传达，所以在设计中特别突出了平面内容与产品的对应。图3.17所示为产品设计成果展示。

大家看到这个方案可以很快反应出这是一个与工业和生活有关的展示空间。从出现的图形、展品以及展品在空间中的展示方式和色彩，我们强烈地感受到了主题。首先，图片中展出的信息有秩序地出现在展壁上，增加了空间的表现力。其次将信息直接印制到展壁上，既丰富了展示效果，又增加了空间情趣，提高了空间趣味感和表现力。

(a) 展壁平面设计　　　　　　　　　　　　(b) 成果成品展示

图3.17　产品设计成果展示

一、信息传播的准确性

一次成功的展示能向观众准确地传递展示发布者的意图和信息，并能影响观众其后的行为。商业展示更是如此，其信息传达得是否准确直接影响销售成果。因此，信息传播的准确性就显得格外重要。

理想的展示设计可以在信息发布者与参观者之间架起一座桥梁，让双方的信息无阻碍地进行交流。具体地说，通过展示空间，既要准确地表达出品牌的市场定位、产品特性，同时又要迎合目标受众的审美习惯。在这一过程中，若想获得最理想的效果，就要求设计师必须准确地理解展出方的意图与展品的情况，并认真考虑参观者的接受程度。通过设计准确传递出令双方都满意的信息，为双方的交流提供基础。

如图3.18所示的是上海世博会英国馆局部空间设计。空间以切割的几何体为基础，以放射状延伸，预示着奥林匹克精神遍及全世界的一个信念，在蓝色的照明渲染下宛若植入一个超时空的境界，充分地诠释了主题思想。

如图3.19所示的上海世博会英国馆的局部设计，通过透明的玻璃可以很清晰地看见伦敦区域的地形图，具有标志性的设计外观及色彩演绎着城市的精神。

图3.18 上海世博会英国馆局部空间

如图3.20所示的世博会展示案例中的扶梯空间的展示。在这个空间中，扶梯的两侧均采用了全部的电子屏幕，其内容也都是电子信息化流动的穿梭，这种利用多媒体手段设计的展示空间新颖、独特，使人耳目一新，人们融入其中宛如进入到一个时空隧道，迎合了时代的、科技的发展。

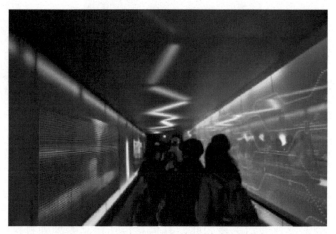

图3.19 上海世博会英国馆局部设计　　　　图3.20 使用多媒体手段设计的展示空间

❋ 二、信息传播的趣味性

通过空间正确传达信息是展示设计中对于信息传达的最基本要求。要使受众更好地接受信息，就要注意信息传播的趣味性与艺术性。

从心理学角度来讲，猎奇心理是每个人内心深处都具有的原始欲望，它在日常生活中随处可见，如悬念电影、户外探险活动、事故发生后的围观现象等。大家受好奇心的驱使，对感觉新鲜的事物都会努力去了解究竟是怎么回事，在这个过程中，大脑会处于非常兴奋的状态，对关注的事件印象也会比较牢固。所以，在展示设计中如果能通过制造趣味性来吸引观众，并唤起他们的好奇心，就会取得意想不到的效果。

对展示设计趣味性的把握也要考虑到参观者的接受范围。通常情况下，参观者分为三类：敏感型、追随型和保守型。

　　敏感型的参观者喜欢趣味性极强的设计，越是超出意料之外的设计越能激发他们的热情。

　　追随型的参观者喜欢带有一定趣味性的设计，并能够积极地参与其中，主动获得所要传递的信息。

　　保守型的参观者对趣味性反应迟钝，有时对趣味性的设计还颇有微辞，甚至采取消极的态度。

　　因此，在增加设计趣味性时应该区别对待这三种类型的参观者，要看这次展示任务目标人群的主体是谁，更接近上述的哪种类型，然后再对症下药，采取适当的方式进行设计。

　　如图3.21所示的展示作品，设计师创作了一个充满童话色彩的瑰丽空间，通过这个亦真亦幻的空间、冷色调的灯光、自然绿色的变换，使人们不仅产生了一种幻觉，同时产生了亲切感，置身其中为情景所打动，在好奇心的驱使下一起发现、探索、获得知识。

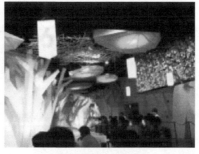

点评：图3.21所示的展示空间采用了序列式的模块设计，既统一又有变化，自然的绿色诠释了生态、环保的意识。

(a) 趣味空间　　　　　　　　　(b) 趣味空间天花

图3.21　具有趣味性的展示空间设计

　　如图3.22所示的是上海世博会德国馆的局部设计，使用很生活化的展壁作为主要展出方式，灯带的处理不仅具有自然、随意的特点，同时增加了视觉的延展性与神秘感，并起到了一个导向的作用，这些都得益于展示空间中的灯光与线性的交错处理，展示的视觉效果突出了展示的主题。

(a) 展示空间天花设计　　　　　　　　　(b) 展示空间中天花与展柱的关系

图3.22　上海世博会德国馆局部

03
chapter
P57～74

　　点评：图3.22所示的设计采用了线面结合的设计原理，强调形式美，照明作为设计的一个重要组成部分，特别强调了空间的层次感。

三、信息传播的艺术性

艺术一向是和设计紧密结合在一起的，优秀的设计不仅功能完备、目标明确，而且一定具备打动人心的艺术感染力。处于商业空间中的展示设计，在满足商业需求的前提下，自然也要追求更高的艺术性。

商业空间对艺术性的追求主要表现为追求形式美感，即通过形式美感向受众传达艺术化的信息。这种形式美感的表现来源于设计师多年来对生活和设计的感悟，是设计师审美情趣的外化，在充分理解展出者要求的基础上，进行有意识的艺术升华。这样的设计所传递的是精神的信息，可以直接诉诸于受众的心灵，展出方在心灵的对话中以艺术的方式传递了信息，而受众在收到信息的同时也获得了美的感受，从而留下深刻的印象。

在展示设计中，艺术语言的应用是产生艺术性的基本方法。艺术语言是感性的、表现性的和精神化的，它高度概括了生活中最易打动人的部分，属于艺术知觉的结构层次，是艺术化思想和艺术欣赏的媒介。因此设计师有必要首先了解商业空间中的结构模式，其次是掌握艺术语言，在特定的展示空间特定的展示内容中如何运用艺术性的语言表达主题的思想，也就成为展示设计作品不落于俗套的一个准则。如图3.23所示的结构是使用标准型材搭建的展位。

图3.23　某展览会展位设计

点评：图3.23所示的这个展位使用了大量的标准型材作为结构支撑，因为型材具有统一的模数，所以形成了高低错落具有很强节奏感的空间效果。同时展示画面使用颜色大胆，通过橙色和蓝色的大面积对比营造出生动的效果。

在商业空间设计中，其艺术语言有以下两个基本功能。

1．塑造展示空间艺术形象的功能

唯美的艺术化设计总是为人们所最喜爱的。在对展示空间建立起美的认同感后，人的心里自然会对展示内容进行艺术化的想象，在心中提升它的形象并产生亲和感，愿意更多地了解它所传达的信息。这种艺术形象一旦在观众心里建立，往往很难磨灭，并在其后深深地影响其行为。

2. 审美功能

使用艺术化的语言表达，可以在整体上使展示空间具有极强的艺术氛围和艺术感染力，提高展示设计的品位。在展场中树立良好的形象可以获得更多观众的关注，达到传递展示信息的目的。

艺术化的语言表达需要大量使用形式美法则，它使设计符合人们普遍的审美习惯，使美有依据。通常在设计中它表现为节奏与韵律、对比与调和、均衡与对称、互补与对应、动势与静势等。如图3.24所示的是一个对称空间的设计，点、线、面的合理运用打破了对称中出现的呆板。点以放射状的扇形平铺，规则而有变化。线——点的延长即为线，所以纵观平面的点也成为了线，与立面的线形成了呼应。面的比例分割围合了这个特定的空间，将其中的元素收纳进来，形成了一个完整的空间，彰显了空间的主次部分。

艺术语言在展示设计中的应用十分普遍，展示设计也经常向绘画、雕塑等纯艺术门类借鉴各种表现手段，同时纯艺术也不停地在向设计学习，二者之间的界限正在逐步变得模糊

图3.24　对称的空间设计

如图3.25所示的某空间展示设计中的天花，同样大胆地运用了大面积具有相同形式的界面，天花界面的处理呈微小的体块弧度，块状大小不一并有落差，具有层次感，材料采用了织物，色彩搭配活泼，体现了空间特定性质的特点。

图3.25　某空间天花的展示设计

如图3.26所示的展示空间中某个部分的界面处理，其形式也是采用了后现代的设计理念，体块不一的块面处理叠加有序，材料采用的是磨砂玻璃，通过灯光的处理，产生了一种魔幻空间的效果，其空间意境及氛围营造得非常成功。通过上下两种不同形式的设计，反映了动与静的空间处理方式，从而达到了不同的视觉效果。

点评：图3.26所示的空间中运用了构成的设计原理，大胆并大面积地采用了块面的不规则几何体的层次叠加，在增加层次感的同时也带来了视觉上的美感，空间氛围神秘而富有想象。

图3.26　某空间展示设计

四、信息密度与传达效果

通常情况下信息的密度与传达效果成反比，即单位面积内信息密度越高，传达效果越差；信息密度越低，传达效果越好。前面几点我们讲述了通过空间给受众带来的心理感受，下面回到信息自身，我们再来探讨一下信息传达的有效性。想想每天面对的无数的广告，哪个能抢先进入你的视野并引起你的注意呢？它又是如何做到的？

我们来看一个啤酒的平面广告的例子，如图3.27所示。

名称：禁酒令。

客户：贝克啤酒。

广告：上海奥美广告有限公司。

文案：查生啤之新鲜，乃我酒民头等大事，新上市之贝克生啤，为确保酒民利益，严禁各经销商销售超过七日之贝克生啤，违者严惩，重罚十万元人民币。

点评：图3.27所示的设计采用了古代告示的方式作为海报的设计风格，且海报中只出现书法字体而没有图示表现，整体效果新颖独特。

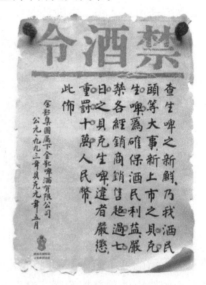

图3.27　禁酒令海报设计

推荐理由：

(1) 此广告文案巧妙地借用了中国古代公文中"令"的写作形式和语言风格特点，将广

告信息用规范的公文形式表现出来，产生了一种独特的说服力。

(2) 整个广告文案句子结构简要，语言表达严整，使人感受到贝克生啤制造商对推出这一营销新举措的严肃、认真、深究的态度。

(3) 幽默，创意者用如此严整的形式来表达，令受众看后难免不会心一笑。

(4) 独特的广告表现形式，便于受众接受和记忆该品牌产品。

我们再来看另外一个户外广告的例子。

这是大阪道顿崛街头的一片户外广告，如图3.28所呈现的那样，如果要单独看界面的每个个体，无论是色彩还是画面都经过了精心的编排，信息传达得都很清晰。但是，从整体看不难发现给人的感觉是一片混乱，所有的信息都淹没于五颜六色的霓虹灯光中，想要获得需要的信息很难。

图3.28 大阪道顿崛街头广告设计

通过以上的案例我们可以得出这样的结论：信息的密度与传达效果成反比关系。这是因为多个信息并列出现会分散观众的注意力，反倒不如只传达较少的信息，能让观众产生较深记忆。对于展示设计来说也是如此，空间中的信息越简练越能达到高效率的传播。

如图3.29 所示的国内外展览空间对比，图3.29(a)是"NOKIA"的展位空间，因为NOKIA的展位信息非常单纯，所以NOKIA的品牌形象明显、突出，容易被识别。而图3.29(b)中是国内某企业的展示空间，除了品牌形象外还有视频的信息与其他画面的出现，这些都分散了观众的注意力。二者相比，反映了信息的密度直接影响信息的准确传达。所以在展示空间或者展位的设计中应强调简约，强调内容与形式的完美统一，强调设计的整体性。

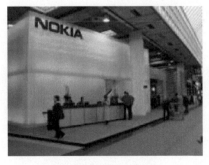

(a) 国外展览空间展示　　　　(b) 国内展览空间展示

图3.29 国内外展览空间对比

小结

　　本章主要介绍了设计给人们带来方便的同时也带来了美的感受。现代生活需要好的设计，更需要良好的展示手段，呈现给人们不拘一格的视觉冲击，好的展示不仅要营造一个完整的人性化空间，包括商品空间、服务空间和顾客空间，同时在展示空间中调动一切有用因素，在造型、色彩、照明、装饰手法上力求别出心裁，体现展示最具魅力的部分。在形式和方法上将陈列生活化、人性化、现场化，在参观方式上提倡参与性和互动性，使人把观看展示当作一种高层次的享受，加深顾客对展示的了解及对展示的目标的认知，最终达到提高商业空间营销力的目的。

本章思考题及实训

一、思考题

1．展示设计的基本原则有哪些？

2．如何将各种信息的准确性传播到位？

二、实训

　　根据展示设计的创新原则及整体操作程序，针对商业空间创作设计方案。

　　目的：从设计中体现各种信息传达的准确性及艺术性、信息密度及传达效果，真正体现出内容与形式的完美统一。

　　内容：针对自己的主题自主选择表现题材，进行文本创作并在此基础上展开系统的课题设计。

　　过程：①题目确定，寻找——发现——选择——分析；②设计概念确定，收集素材——进行文本创作；③深入设计，进行材料分析；④三维图示表达。

第四章

展示设计的基本原理

学习要点及目标

❋ 培养对展示空间的认识。
❋ 了解并掌握展示设计的空间构成要素。
❋ 掌握展示设计的形式法则。

核心概念

空间原理　空间形式法则　现代展示的特点

哲学家老子言：捏土造器，其器的本质不再是上，而是当中产生的空间，反之其器破碎，空间消失，其碎片又返原土的本质。所以空间是辩证的，也是相对的，空间针对实体构成了虚实关系，而对于环境来说，它却是有限的，对于这些有限的空间构成可运用空间的设计法则，将空间——物——环境用有效的、多维的设计表现形式，直接或间接地将空间的功能性及精神性传达出来，满足人们的需求。

引导案例

现代酒店空间设计案例

本案例为某现代酒店，酒店位于临海地区，为了与环境呼应协调，该酒店内部设计不同于传统酒店内部空间或豪华或商务的风格，而是采用了大量明快的色彩和形式感很强烈的几何元素来营造充满悦动感和青春气息的效果。部分空间的设计大胆地采用了现代主义风格，清新而富于变化的室内空间适应时尚的年轻人。

充满创意的酒店内部空间设计案例，如图4.1所示的是同一酒店的内部空间的不同角度。别样的空间界面处理、流畅的线条、亮丽的色彩和大胆的空间分割构成了这座酒店内部装饰的独特风格。而这种风格也正反映出了当前空间设计的一个趋势，即空间的不确定性。

案例分析

从图4.1中可以看出造型对于改变空间效果的重要性。

　　如图4.1(a)所示，酒店内部的公共空间设计将墙体与地面的风格统一处理。放眼望去，不规则的几何形体穿插、相对规则的系列色彩使用，使整个空间在矛盾中求得统一，给使用者带来一种清新、时尚、现代的心理感受。

　　如图4.1(b)所示，酒店内部通道空间的处理也十分巧妙，顶部规则的弧线让人很容易联想到这是一所坐落于海滨的建筑，两侧墙面则更像是海中的水流，参观者置身其中犹如站在水底，十分有趣。

　　如图4.1(c)所示，酒店内部使用的颜色以高明度的色彩为主，色调偏冷，力求营造出悠远、深邃的视觉感受。灯光设计和空间色调风格相一致，以冷色光源为主，将空间晶莹剔透的感觉表现得淋漓尽致。

　　如图4.1(d)所示，换一个角度看楼道，可以看到从左至右有空间造型风格上的变化。左边墙壁是不规则的几何形穿插多面体；顶部是规则的三角形造型；右边墙壁则是由略带规则的曲线墙体组成。设计的目的就是使空间更加富有艺术气息，更能够打动参观者。

　　如图4.1(e)所示，从这个角度可以清晰地看到左、右及天花板丰富的变化，将一侧墙体塑造成流畅的圆弧形，使空间效果多了几分柔美；将另一侧墙体塑造成具有起伏的几何穿插形，使空间又具有阳刚之美。为了协调左右两侧墙体的冲突，顶部天花设计时结合了两侧墙体共用的设计元素：弧线和硬折角，使整体效果既充满变化却又不失统一。

　　试想哪位顾客能不愿意在这座充满艺术感染力的酒店中多停留几天呢？

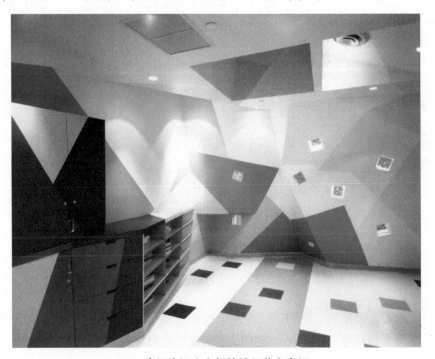

(a) 空间为酒店内部的楼层共享空间

图4.1　同一酒店的内部空间的不同角度

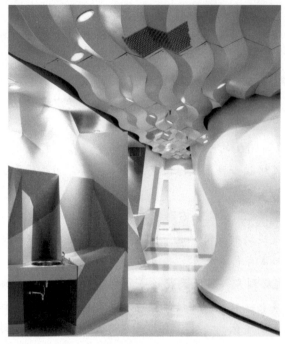

(b) 酒店内连接客房的楼道

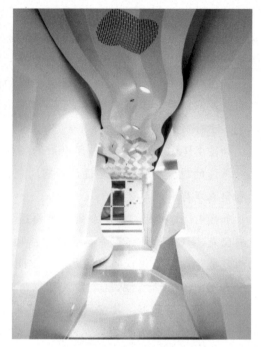

(c) 酒店入口的通道空间

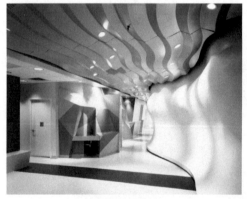

(d) 酒店楼道

(e) 酒店楼道尽头的逃生通道出入口

图4.1　同一酒店的内部空间的不同角度(续)

第一节　展示空间原理

　　展示设计需要在有限的空间和时间内准确、高效地向观众传达信息，因此空间设计是展示设计中非常重要的一项内容。在学习的时候就需要我们掌握一些展示空间设计的基本规律和形式法则。

　　近代科学在对人的行为、知觉、感觉与空间、时间的关系研究上取得了长足发展，这些成果首先被应用在建筑设计中，并取得了很大的成就。如图4.2所示的日本京都火车站像一个代表国际城市的主题公园，兼收了外国的设计因素：美国购物中心式的中庭、西方城

市的传统公共空间以及日本的交通中心。京都火车站已经不再是一个纯粹的火车站，而是城市的大型开敞式露天舞台、大型活动的聚会中心、古城全景的观赏点、购物中心和空中城市。建筑师原广司在车站外观设计上大胆创新，在空间上为一长条形矩形建筑，并采用方体为基本单元，富有节奏与韵律。车站内部别出心裁，透过像峡谷一样的空洞，仿佛一个时光隧道，连接着千年古都的前世今生。车站拥有巨大的内部空间，穹拱结构，透明的天窗，延伸感强。

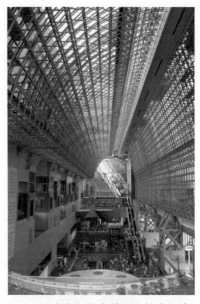

图4.2 日本京都火车站巨大的内部空间

点评：图4.2所示的京都火车站的玻璃大厅是各个候车厅的总入口，建成了巨大的拱形空间。整个大厅由钢结构支撑，结构的美与建筑的美相结合，创造出了出恢宏的室内空间。

一、划分功能空间

　　展示设计虽然使用空间有限，但功能划分十分明确，依据不同展区各自的使用目的，需要设计师对空间进行合理地划分。展示设计中常见的功能空间有展示区、通道、形象区、演示区、休息区、洽谈区、服务区、存储区和特殊功能区等。

　　展示区是最核心也是面积最大的区域，它肩负着陈列展品、进行展示的根本任务，如图4.3所示的展示区中功能区域分配合理，功能与形式的完美结合营造了一种很强的信息磁场。当然，展示区内部的具体划分需要考虑展品的体积、形状、材质和颜色，展品的特性也在一定程度上决定了采取何种展示设施。展示区的划分还必须处理好空间与人的关系，既要考虑空间中观众的密度，又要考虑展品前留出观赏区域的大小。

图4.3 展示区域

点评：图4.3所示的展示区是展示活动中最重要的区域，设计师大胆地使用几何造型进行穿插组合，营造出一个极具张力的空间，给观众留下深刻的印象。

04
chapter
P75～105

　　通道空间主要起到调节展区内人员流动的作用。如图4.4所示的通道空间方案，除了顺畅的空间流动外，在设计上还增加了形式感，提高了观赏度。通道空间通常可以分为两种：

一种是连接不同展示区域的过渡性空间；另一种是展台、展示物之间的观众流动空间。通道空间需要满足观众流动的需要，是提高展出效果的保证。

图4.4　通道空间方案

点评：图4.4空间中通过过道的亚口、门及墙面的凹凸设计增加通道空间的层次感和趣味性。空间色彩的应用温馨柔和，整体设计非常和谐。

形象区旨在突出展示方品牌形象，通常与墙面结合或制作成精神堡垒或通过标题和LED显示屏构成。如图4.5所示的主题形象区突出了展示方的品牌形象，周围环境的暗处理衬托了主题，霓虹字体犹为突出，达到了昭示与告知的作用。

图4.5　主题形象区

点评：图4.5所示的案例通过标题和LED显示屏构成空间主体形象区，通过光与电的配合起到吸引观众注意的目的。

　　演示区设置与否视展示方的需要而定，如图4.6所示的演示区，其主要功能是提供一个可供动态演示商品的空间。这一区域还可以作为互动交流区使用，有利于联络展出方与观众的感情。

　　休息区多出现在面积比较大的展示设计中，如图4.7所示的展示现场空间面积较大，利用围杆在其中围合形成一个虚拟的休息空间，这样可以有效地缓解观众长时间参观的疲劳，提高观众观展的效率。

图4.6　演示区

图4.7　休息区

　　洽谈区功能性很强，需要为展、买双方提供一个安静的环境进行深入交流，如图4.8所示的是洽谈区，每个区域的隔离运用了简单的悬垂的招贴广告作为隔断，简单实用，空间属于临时性的，根据需求移动或撤离。商业展会和文化交流类展会大多设置这种区域。

04
chapter
P75～105

81

点评：图4.8中通过悬垂的招贴将洽谈空间分割成几组，既宣传了产品也完善了洽谈功能。

图4.8　洽谈区

　　如图4.9所示的是具有游戏功能的特殊功能区，此区域给人展示的是一种切身的体验，在体验中获取愉悦、获取一种全新的感受。服务区、存储区、特殊功能区是展示活动的辅助设施，设计时需要考虑更多的功能需要。虽然它们不肩负展示任务，但可以保证展示活动的顺利进行。

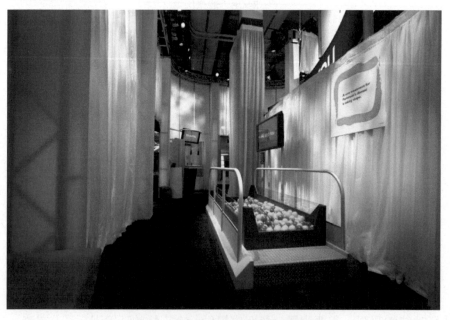

图4.9　具有游戏功能的特殊功能区

　　点评：图4.9所示的科技展中的一角，观众可以通过在海洋球中行走体会太空漫步的感觉。这种真实的体验对于看惯了展板和展品的观众来说更具有吸引力。

二、动线设计

展示设计与人的行为有着密切关系，展示设计可以说是流动的艺术。既然是流动的，就需要对动的方向进行规划和设计，使观众合理地流动。

动线设计是一种对空间的经营和规划，操作时有些像规划设计，展品、展台和展架的位置是固定的，设计的依据是如何使观众最有效地参观展览。首先，需要明确展示大纲的思路和逻辑关系，让观众在参观的过程中逐步深入，准确获得信息。其次，分析既有空间的特点，合理安排并引导人群流动，避免出现观众过度集中或参观死角。最后，考虑到一旦发生特殊情况，如何在最短的时间内疏散人流，保证安全。如图4.10所示的是展览空间动线设计图，我们可以清晰地看到每层都有几个主要的展示节点和它们之间的联系空间。动线将展览中每个部分合理地连接起来，使观众可以充分地观看展览中的全部内容。

图4.10 展示空间动线设计图

动线设计需要从全局上把握空间，挖掘空间的优势，弥补空间的缺陷，使展出重点突出、层次分明、节奏韵律协调、人员分布合理，为观众营造一个舒适的观展空间。如图4.11所示的是汽车展现场。

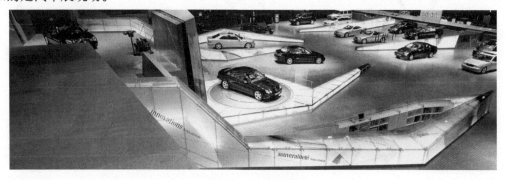

图4.11 汽车展现场

点评：图4.11所示的展示设计可以清晰地看到众多的展示节点，以及它们之间的联系。通过对参观动线的设计可以引导观众细致地参观每一个细节，同时在不同区域还能引发他们兴趣的亮点。

动线设计就是将展示的端点、通道、节点以合理的方式连接起来。端点是观众参观展示的开始。通道可以比喻成人身体中的脉络，可以连接任何一点，四通八达。设计时既要考虑参观的趣味性，避免直来直去过于呆板，还要注意避免出现死角。动线于展示设计中就犹如人的血管、经脉于人身体中的作用，它有机地联系起了各个部分，为展览的顺利进行提供基

04
chapter
P75～105

础保障；而节点设置需要考虑观众的流量和空间面积的比率，是合理安排空间动线的关键，如图4.12所示的是动线上各元素的关系示意图。

动线通常分为开放型和封闭型两种。

开放型动线是指具有多(端点)入口的动线设计，强调引导和导识的准确性，如图4.13所示的是开放型的动线结构示意图。开放型的动线优点是可以以最快的时间疏导观众，缺点是参观时的连续性较差，且经常会造成观众漏看的问题。

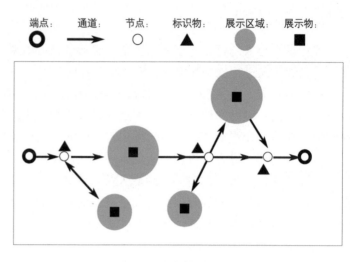

图4.12　动线上各元素的关系示意图

封闭型动线是指只有一个(端点)入口的动线设计，设计时应该避免出现死角，并想办法增加空间的趣味性，如图4.14所示的是封闭型动线结构示意图。封闭型动线设计非常适合博物馆、规划馆等具有故事情节的展出空间使用。其特点是动线清晰，基本没有回转，但空间略显呆板，缺乏生动性或者灵活性。

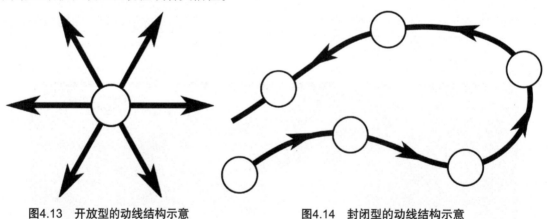

图4.13　开放型的动线结构示意　　　　图4.14　封闭型的动线结构示意

知识链接

米兰设计周

无设计不生活是米兰人们骨子里积累起来的设计理念，没有任何其他的设计活动能具有与米兰设计一样的魅力以及媒体操作效应，吸引全球最知名的设计师和媒体齐聚，一同参与

这一不可缺席的设计盛事。米兰设计更成为近年来最多尖端设计导向的公司发表其品牌或产品的商展，也逐渐发展成纯粹以创意设计为主的领导性设计活动。而在每年的4月迎接米兰设计周，除了大量设计人士及媒体涌入带来的动能之外，米兰当地几乎以全民参与的热情和规模来迎接设计周，更使全球其他商展难以望其项背。

整个米兰市在设计周期间就是一个巨大的城市设计展览中心，众多的场外设计馆和展厅(Showroom)以米兰科莫大教堂、设计博物馆、名店街为中心向周边辐射。有的是设计博物馆、百货公司、名牌商店，有的是设计工作室，也有的是在民宅中的小展厅。来自全世界的设计师可以走过无数的店面，观看无数个橱窗，从名牌旗舰店到普通家具店，任何一家店面的产品设计、商品陈列、橱窗布置都被精心设计，即便是婴儿用品商店也都经过完整的设计。让一个婴儿从一出生就熏陶在追求完美设计的氛围里，难怪全世界无数对设计潮流着迷的人要涌向米兰。

设计在米兰不是奢侈品，它已与生活融为一体，根本无法剥离。创造美也已成为习惯，就这样，新设计、新艺术的潮流依靠展览的传播从"设计之都"流向全球。

✳ 三、空间结构与造型设计

1．空间结构

展示空间结构包括展区内部空间结构和展区外部空间结构。展区内部空间结构是一个相对完整的独立个体，它通过整合不同功能空间的需要，使空间形成一个有机结合的整体，实现展示商品、传达信息、交流洽谈等多种功能的需要。展区外部空间结构是指各个独立的展示区域之间的协调关系和观众流动问题，设计时还应该考虑到空间序列的完整性。

2．造型设计

展示中的信息传达主要依赖空间造型作为载体，所以空间造型就成为展示设计中最重要的构成要素之一。空间造型包括宏观和微观两方面。

宏观上，空间造型是指展区整体的造型设计，它确定了展区的空间形象和主要空间结构。通常展示造型设计会有如下特点。

体量感的塑造，如图4.15所示的主题展馆内部空间设计是一个近乎方形的标高不是很高的展厅。设计师在展厅中部设计出具有很大比例的球体模型，地面通过水面反射产生无限延伸感，既合理地利用了空间，弥补了空间高度的不足，又创造了美轮美奂的视觉效果。

空间的流动感，通过隔断物使空间形成开放、闭合、集中、分散的不同序列感，这是纯心理的感受，同时和行为学也有着密切的关系。通常情况下，观展空间可以是开放的、分散的或集中的，洽谈或休息空间则是相对封闭的。设计师应通过有效组织将这些空间巧妙地整合在一起，给观众带来活泼、舒适、和谐的空间心理体验。

如图4.16所示为空间流动感塑造，连续的双螺旋曲线构成了空间造型的主体，也凸显了空间的流动感，使展览以一种全新的方式展现在观众面前。其条状的线条围合体现了一种场的效应，同时围而透的设计理念将空间无限延伸，令人产生遐想。

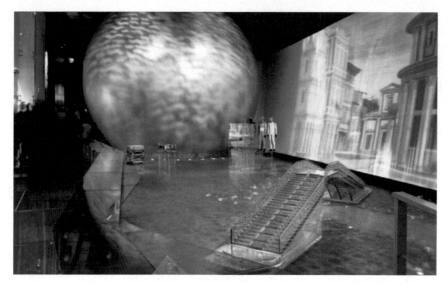

图4.15　主题展馆内部空间

点评：图4.15所示的是主题馆内部空间中运用体量较大的球形营造环境氛围，其中蓝色的环境宛如星空，突出并衬托了空间的主题，这种以体量感达到的视觉效果容易引人注目。

图4.16　空间流动感塑造

点评：图4.16所示的设计大胆，切合主题的形成、发生、发展，空间似飘带的旋转造型打破了传统方正的空间设计模式，适合当下及未来展示设计发展的趋势。

　　竖向空间的再分配时，很多时候会遇到展示功能要求过多、场地面积不够的情况，这就需要重新设计竖向空间，以扩大使用面积，如图4.17所示的二层空间即局部或整体为双层或多层设计。采用这种方式时要注意以下几点：首先，高低错落的穿插关系；其次，删繁就简，避免空间组织过于复杂；最后，不同层面空间之间的关系。

点评：如图4.17所示，通过使用二层空间有效地扩大了展出的面积，同时还可以满足洽谈功能。

图4.17 二层空间的使用案例

微观上，空间造型是指展柜、展架、展板、展台等的造型设计和具体摆放的位置。展柜起到了展示展品、保护展品的作用，常见的有高展柜、低展柜和台式展柜等几种，设计时需要根据展品不同分别进行处理。展架多用于吊挂喷绘物或展板，也可用作组装展示域的空间造型，是一种灵活实用的展示器械。展板既是平面信息的载体，又是展示空间的分隔物。展板设计虽然可以根据具体需要而定，但是标准化程度越来越高，通常为了节省原料都是按照一定的模数进行裁切的。展台的功能是承载展品或模型，使它们在展示空间中凸现出来。展台有组合式、独体式、框架式等多种形式，有时为了丰富展出效果还会采用旋转展台。在满足以上功能的情况下，展台还可以起到丰富展示空间层次的作用。所以在展示空间中，展台摆放通常分为四种形式：靠墙式、可移动式、岛屿式和环柱式。如图4.18所示为靠墙式展台摆放，这种模式的特点是平面与立面形成了一个完整的围合，使得展示内容非常连贯。

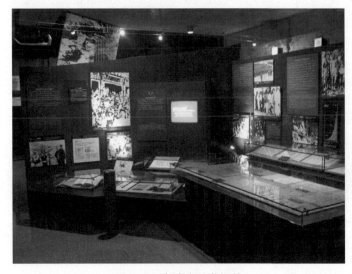

点评：图4.18所示的战争博物馆使用了钢板作为主要材料，烘托出战争的氛围。展台作为配合，紧靠在展壁下方摆放，形成靠墙式的展台摆放效果。

图4.18 靠墙式展台摆放

如图4.19所示为可移动式展台摆放。这种摆放形式均由金属框架构成，轻巧、可视性强，参观者可以一目了然地了解商品，而且便于移动，灵活性较强。

如图4.20所示为岛屿式展台摆放。这种摆放形式是以其为中心，参观者可环绕观展。这种全方位的观展模式是一个比较好的展示模式。岛屿式展台周围还可以设置一些能与参观者互动的项目，如试听、操纵、品尝等。

岛屿式展台摆放用货架在空间中围合成单独的展示区域，其特点是展示面积充足，顾客可以从各个角度观看。

图4.21所示为环柱式展台摆放，这种摆放形式以空间中的柱子为中心安排展柜或展品，可以充分使用场地。靠墙式展台摆放根据墙面走势进行排列，是最常见的排列方式之一，为了丰富效果可以将墙面与展柜相结合处理，优点是可以有效利用空间。可移动式展台摆放特点鲜明，使用灵活，可以极大地丰富展示空间。

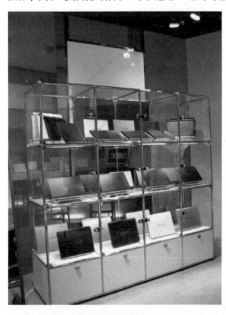

图4.19　可移动式展台摆放

图4.20　岛屿式展台摆放

图4.21　环柱式展台摆放

点评：环柱式展台是以中心的柱子或者构架为展示中心，使得商品或展品可以在最小的空间内全面的展示最佳的效果。

四、展用空间

展用空间是展示空间的核心，是用来展出展品的地方。通常展用空间的面积占具展位的绝大部分，其他空间都是围绕着展用空间展开的。展用空间在设计时需要考虑展出内容和展出主题。不同的展出内容对占用空间的要求有着天壤之别。

如图4.22所示为车展案例。汽车展中因为展品本身具有很好的"自我"展现能力，展用空间在设计时要注意不能喧宾夺主，同时还要保证通透性。

图4.22　车展案例

点评：图4.22所示为汽车展，为了使观众能够从各个角度观看展品汽车，往往将下部空间设计得极为开阔，在上部空间重点展示品牌形象。

如图4.23所示为书展案例。家具展示中因为家具单位面积比较小，且需要环境氛围衬托，为了达到最好的展出效果，展用空间需要设计得比较紧凑，同时要注意对细腻感觉的把握。

图4.23　书展案例

点评：图4.23所展示的书本身体积有限，为了更好地展出，就需要在展出方式上下功夫，案例中将图书结合展具摆放成不同的造型，效果新颖、独特。

五、洽谈空间

洽谈空间是指专用于对展示商品有意商谈者与参展商相互交流的空间。在展位的综合设计中要根据相应的可用面积作合理的功能布局，要留有洽谈空间的位置。洽谈空间的设计，要考虑洽谈空间在展位中的位置、形态以及所占用的空间尺度，一般有三种模式。

1. 封闭式

封闭式洽谈空间适宜展位面积较大且展品的经济价值较高，受众一般是公司、企业、集团等。如图4.24所示的封闭式洽谈空间使用钢化玻璃进行分割，既有效地增加了空间的私密性，又保证通透性，一举两得。在展位里设立独立的洽谈空间，洽谈空间要求环境整洁、安静，不受展示活动的干扰。

2. 开放式

开放式洽谈空间适宜展位面积较小且展品与受众直接关联的衣、食、

图4.24 封闭式的洽谈空间

用等日常生活物品。如图4.25所示为开放式的洽谈空间。开放式洽谈空间一般设在展位的一侧并与展位相通，同时尽可能多地摆放可供参观者咨询、商谈、歇息的座椅，洽谈空间的利用率很高，参观者在歇息中听到想采购者的商谈会对展品加深了解，产生从众心理并购买商品，同时开放式的洽谈空间很聚人气，是对展位很好的广告宣传。

图4.25 开放式洽谈空间

3．演示式

演示式洽谈空间适宜展位有充裕的面积且展品与观众的生活息息相关，如服装、家用电器等展品。如图4.26所示为具有观望功能的休息区，在此可设置演示台和观众休息观望区，这样能长时间地留住观众，加深观众对展示品牌的印象。

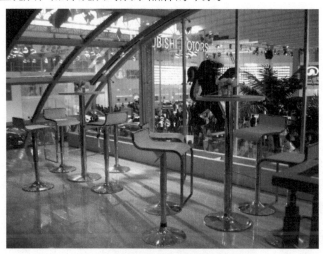

图4.26　具有观望功能的休息区

✳ 六、辅助空间

辅助空间是相对主要功能空间来说的，辅助空间包括常见的楼梯电梯等竖向交通以及厕所、茶水间、储藏间等为主要功能空间服务的空间。

辅助空间通常包括以下几方面。

公众空间也是共享空间，包括平面通道、楼梯电梯竖向通道、厕所、饮水间、观众休息区等。如图4.27所示为展区内部的通道。这个空间是开放的，是满足展示活动的移动空间，主要针对VIP客户和内部员工使用，所以在楼梯口设立了可随时拉起的隔离带。

图4.27　展区内部的通道

专用空间即参展商物品储藏间和专业维护人员的专业操作、维修空间、参展商工作人员的休息空间等。这个空间通常是封闭性的。

综上所述，可以说一个完善的、合理的综合了各种元素的展示空间设计，是展示活动成功的一半。

第二节　展示空间设计的形式法则

一、造型与比例

造型是设计师有目的地创造出的形态。在展示设计中，造型分为平面造型和空间造型两种。空间造型具体表现为展具设计和装饰物设计。

比例是物体之间的比率关系，历史上最著名的比例是黄金分割率，黄金分割在自然界中最为形象的例子是贝类的螺旋轮廓线。它的成长、生成方式是以黄金分割比例形成的对数螺旋线，因此被看作最完美的成长方式。

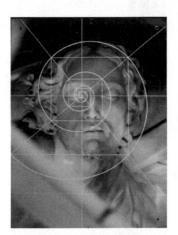

图4.28　黄金分割线

图4.29　黄金分割三角形

如图4.28所示为黄金分割线，是米开朗基罗作品的黄金分割分析图。为了达到雕塑的美，按这个比率设计出的东西可以给人和谐、典雅、优美的感觉。但是现代设计为了求新求变，已经摆脱这个比率的束缚，追求更加多元化的效果。

如图4.29所示为黄金分割三角形，正五边形对角线连满后出现的所有三角形，都是黄金分割三角形。

黄　金　分　割

人体美学观察受到种族、社会、个人等各方面因素的影响，牵涉到形体与精神、局部与整体的辩证统一，只有整体的和谐、比例协调，才能称得上一种完整的美。

为什么人们对这样的比例会本能地感到美的存在？其实这与人类的演化和人体正常发育密切相关。据研究，从猿到人的进化过程中，人体结构中有许多比例关系接近0.618，从而使人体美在几十万年的历史积淀中固定下来。人类最熟悉自己，势必将人体美作为最高的审

美标准，由物及人，由人及物，推而广之，凡是与人体相似的物体就喜欢它，就觉得美。于是黄金分割律作为一种重要形式美法则，成为世代相传的审美经典规律，至今不衰！

近年来，在研究黄金分割与人体关系时，发现了人体结构中有14个"黄金点"(物体短段与长段之比值为0.618)，12个"黄金矩形"(宽与长比值为0.618的长方形)和2个"黄金指数"(两物体间的比例关系为0.618)。

黄金分割律的确切值为$(\sqrt{5}-1)/2$，即黄金分割数。

经典案例解析

帕特农神庙

如图4.30所示的帕特农神庙的设计代表了全希腊建筑艺术的最高水平。从外表看，它气宇非凡，光彩照人，细部加工也精细无比。那么它是如何在过去的两千年中让人们一刻不停地对它表示赞美的呢？它采取八柱的多利亚式，东西两面8根柱子，南北两侧17根柱子，东西宽31米，南北长70米。东西两立面(图中立面)山墙顶部距离地面19米，也就是说，其立面宽与高的比例为31∶19，接近"黄金分割比——1∶0.618"，同时10.5米的柱高，柱底直径近2米，即其高宽比超过了5，比古风时期多利亚柱式通常采用的4∶1的高宽比大了不少，柱身也相应颀长秀挺了一些，难怪它始终让人们觉得优美无比。

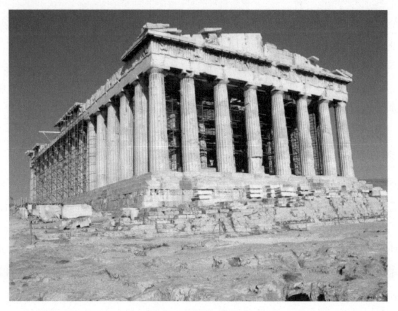
图4.30　帕特农神庙

二、节奏与韵律

节奏和韵律都是音乐术语。《韦氏大词典》将节奏定义为音乐的一个方面，包括了与

音乐向前进行有关的所有因素(如重音、节拍和速度)。"进行"在这里是个关键词，节奏即是音乐的进行。

如图4.31所示的充满节奏感的设计运用了形式美的法则，表现为几种典型元素的不断交替出现，给人一种反复、跳跃的美学心理体验，节奏感很强。

韵律是物体不断重复出现或渐变出现所形成的一种感受，它由无数有规律变化的不同节奏组成，能够给人一种连续的、重复的、活泼的、跌宕起伏的节奏感。展示设计中表现为有规律变化的不同体量、不同材质的展示物对比，和展示空间中不同色彩明度、纯度和色相间的对比关系。

如图4.32所示的酒店客房设计，空间呈现的韵律感的营造需要对秩序进行良好的把握，秩序是韵律的前提，否则空间将凌乱不堪。

图4.31　充满节奏感的设计

图4.32　酒店客房设计

点评：图4.31中将一系列的卡通形象以重复的形式出现，很好地表现了活泼、跃动的空间效果。

图4.32所示的设计巧妙地使用了几条曲线营造了充满韵律感的室内空间，在灯光的使用上也别出心裁，放弃了传统的点式光源而改用带有色彩的线式光源。

❀ 三、对比与统一

对比是将事物双方的不同点加以放大，给观者以极强的紧张感，留下深刻的印象。展示设计中形成对比的元素很多，如材质的对比、色彩的对比、空间体量的对比、虚实的对比等。设计师可以通过强化其中某一方面或某几方面的对比，来突出展示的效果。

对比是将双方的矛盾激化，统一就是为了保证展出的整体效果，缓解其中的一些矛盾，这就需要设计师具有在诸多复杂的因素中抓住主要矛盾的能力。如图4.33所示为城市公共雕塑。如果想要使展示设计效果突出，不仅要有整体统一的视觉效果，还要具备灵活多变的细节处理，需要在矛盾中求统一，在统一中求变化，达到和谐共生的美学效果。

图4.33 城市公共雕塑

点评：图4.33所示的设计大胆使用对比色表现被一分为二的雕塑的两个部分，但是为了在对比的基础上求统一，左右两部分的形式感采用了近似的形式语言。

四、空间视错觉

视错觉就是指人的视觉系统的错误感觉，是人们在感应外部世界时常有的一种知觉状态。由于人的视觉系统对客观事物接触、体验、认识的积累和思维惯式，久而久之就形成了固定的印象，一旦事物的内在有了变化，只是表象没变，人们往往还凭直觉认为事物没有变化，对事物做出错误判断和感知。尽管人们在观察事物时，常常有意或无意地纠正视错觉，但是视错觉仍然是不可避免的。在展示空间设计中，如果巧妙地利用视错觉，可以使展示空间设计产生特殊的、神奇的、更佳的效果，会使观众产生一种情绪的兴奋、视觉的冲击和刺激，进而提高展示效果。

展示空间设计中，借助视错觉可"将错就错"地调节视感，强化展示空间的心理感受。

如图4.34所示的儿童空间设计中，利用大小之间、高矮之间、虚实之间、冷暖之间、粗细之间、曲直之间、远近之间，或利用错视图形形成的旋转、闪烁、发射、波动等动荡感，或通过各种颜色的搭配等利用视错觉进行微妙设计，会达到意想不到的效果。

如图4.35所示的儿童空间设计，在较高的空间利用天花的织物带悬垂降低了空间的高度，利用颜色的鲜艳营造了空间的氛围，在视觉上空间变得有层次感，变得如一

图4.34 儿童空间设计案例1

个童话般的世界，符合了儿童的心理。若是冬天办展空间展示设计采用暖色调，人在其中会感觉温暖，夏天办展空间展示设计采用冷色调，人们会感觉凉爽。白色给人以扩张感觉，而蓝色则有收缩的感觉，进而强化了展示空间的视觉效果。

视错觉是展示空间设计的一种艺术形式。为使展示空间设计效果最佳，我们利用视错觉，也可以为了改善展示场地空间的某种缺陷而利用视错觉。但需要注意的是，利用空间视错觉一定要让观众感觉视觉自然、舒适，避免视觉的扭曲。

图4.35　儿童空间设计案例2

第三节　展示设计的基本法则

✾ 一、现代会展的基本特征

1. 信息综合性强

过去的会展多以展示实物商品为主，会展形式比较单一，如图4.36所示。近年来随着经济的发展，商业竞争日趋激烈，企业对市场的争夺已接近白热化。在这种背景下，单纯展销商品的形式显然是不够的，企业形象、商品形象的宣传变得越来越重要，这时展示内容就不再只是商品了，大量的广告信息进入到展示设计中来，其重要性往往超过对商品的展示。

如图4.37所示为相对现代的展示空间设计。不同时代、不同地域、不同文化背景的展示在风格上均有不同的特性，信息的表现形式也是灵活多样的，充分利用图像、视频、声音、味道等多种方式对受众进行信息的传播。

图4.36　相对传统的展示空间设计

图4.37　相对现代的展示空间设计

2．专业化程度高，同质竞争激烈

随着生产力的发展，产业分工较以前越来越细，一个展会若想包括所有门类的产品是不可能的，即使现在国际上最大的展会——"世博会"，每届也都有一个主题。因此，现在的博览会分工越来越专业已成为一个明显的发展趋势，主办方为扩大展会影响力只求在某一行业领域内做精做细。

如图4.38所示为汉诺威世博会荷兰主题展馆设计，被认为是本次世博会上最"酷"的建筑，由荷兰著名的MVRDV建筑事务所设计。它的设计主导思想是"荷兰创造空间"，因此，建筑师们将典型的荷兰风景竖向叠成一片片"三明治"，建成40米高的塔楼，这也是世博会中最高的国家展馆。这一设计强调了荷兰人充分利用现有土地的能力，并以此来说明该国的土地是荷兰人从大海中挽救出来的。整个展馆由"屋顶花园"、"雨林"、"森林"、"根"、"园艺花圃"和"沼泽沙丘"6层叠加而成，有一个自给自足的风力发电系统和水循环系统。荷兰馆以这种全新的自然空间组织形式和自主的能源系统，向世人展示了他们运用现代技术来达到人与自然和谐发展的境界，也为城市空间未来的自然化问题提出了解答。在会展王国——德国，专业展览甚至已划分到每一座城市，不同的城市只举办某一类展览。

如图4.39所示为爱知世博会日本主题展馆设计，爱知世博会从会场建设设计到各展馆的建造、展示的新科技新技术和传统特色都程度不同地追求

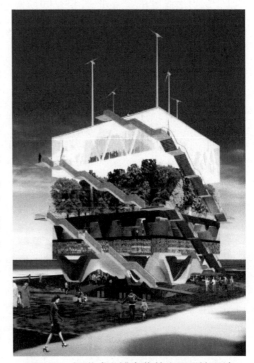

图4.38　汉诺威世博会荷兰主题展馆设计

04
chapter
P75～105

一个目标：与自然与地球和谐共处。此次世博会被冠名为"爱·地球博"。"爱"除了表示主办地爱知县外，蕴含的更大主题和深意便是"爱"与"地球"，即人类如何实现与地球这个生养人类的自然环境的和谐共生，这也是新世纪人类最为关注的一个话题。这在以"自然的睿智"为主题的世博会场的方方面面都得以展现。

图4.39 爱知世博会日本主题展馆设计

点评：图4.39所示的2005年日本爱知世博会的主题是"自然的睿智"，围绕这个主题，日本国家馆采用了竹子作为主要建筑材料，建造了一座充分显示出大自然气息的生态建筑。

专业化程度的提高必然导致同质竞争的加剧，一次专业展会可能集中了业内大部分知名企业的参加，就像运动员同场竞技一样。所以企业必然会提高展示设计与施工水平，以赢得市场与消费者。

3．国际化程度高

越来越多的展会已经不满足于只把某一区域作为诉求对象，而是以开放的姿态向全世界敞开胸怀，希望在全球化中赢得一席之地。展会的组织方希望有更多的来自世界各地的参展商参加，而企业也愿意到博览会上挖掘商机、开阔视野、接受新的信息，通过展会这个平台向全世界宣传产品、树立自己的企业形象，为企业未来的发展打下良好的基础。因此展会国际化的程度会越来越高。

4．功能日趋多样

展会发展至今，除了展示商品、宣传形象的功能外，还增添了许多附属的功能，例如信息交流与回馈、现场体验、商务活动等。这就进一步要求现代展示设计有很强的适应性。如图4.40所示的是展览中的现场演示，通过动态的模特将服装展示生活化，拉近了展示与参观者的距离，同时丰富了展示内容，这种多样化的展示方式迎合了市场的发展与需求。

(a) 展示现场中的模特　　　　　　　　(b) 动态的模特展示

图4.40　展览中的现场演示

❋ 二、会展空间的构成方法

1. 充分利用品牌的视觉形象系统

现代展会已不再是单纯地陈列展品，企业与品牌形象的宣传有时比商品的宣传还要重要许多。在这种情况下，展示的视觉效果必然要与企业品牌的视觉识别系统高度统一，以利于观众识别与记忆。此外，这也是宣传品牌形象的需要。

其具体的做法是灵活多样的，可以把标志形象立体化，塑造主体造型，利用辅助图形进行空间编排，利用企业的标准色作为展示设计的主色等，这些是比较外在的表现形式。还可以深层次挖掘品牌的特质，进行合理的空间表现。如图4.41所示的是某运动品牌在商场中的临时展览，运用了该品牌独有的LOGO标识诠释了商品的特性，视觉感及识别性非常到位。

图4.41　某运动品牌在商场中的临时展览

2．依据展示内容对空间进行主题构思

直接运用品牌的视觉形象系统展开设计虽然简单易行，但往往会显得过于直接，缺乏情感因素。而依据品牌的特点进行主题构思，不但能增加展示的趣味性，还能用情感因素打动观众，从而更好地传达信息。

要为展示空间设定合适的主题，设计师就必须对品牌与展示内容进行充分了解，这一点在前文讲述展示要素时已有论及，在此不赘述。对主题的构思要依靠设计师丰富的想象力与敏锐的观察力。如图4.42所示的汽车展空间设计中，天花照明系统的设计充分体现了汽车的速度感，与之呼应的是地面的设计，菱形的方块设计对应的是天花，一放一收在这凝固的瞬间体现了汽车的特质。

图4.42　汽车展空间设计方案

3．强化主体造型的视觉效果

参展商在展会中面临的一个很重要的问题就是：如何让观众迅速识别出自己。这在很大程度上决定了展示活动的成败。展示主题构思得再精巧、艺术性再高，如果主体形象不够突出，就有淹没在众多同类展位中的危险。解决这个问题的方法就是加强主体造型的视觉效果。

具体来说，可以通过加强主体造型的体积与形式美感来提高它的视觉冲击力；通过艺术性夸张、趣味性强的造型来引发观众的好奇心；通过灯光、色彩、道具等辅助设计手段来增强其视觉效果等。如图4.43所示的是显示器材展空间设计，空间色调构成简洁，作为背景突显了空间布置的液晶显示器，显示器在空间构成中运用了不规则的排列，动中有静，富有节奏感。

图4.43　显示器材展空间设计案例

4．动线设计

日本著名的空间构成学者芦原义信先生在对空间的解释上加入了趣味心理思维，使我们能更好地理解点、线、面在空间中的运用。在空间形象设计中，点、线、面的概念是抽象而无限的，它们的组成是一种相对概念。"点"是最初始的形态，任何形态都源自于"点"。就宇宙而言，地球是"点"；就城市而言，建筑是"点"。"点"在博大的自然空间里到处存在，"点"是跳跃不定的，在空间中给人以欢快的心情。"线"是点的运动轨迹，线是构成形态的基本元素。在城市中交错复杂的交通线

路构成了城市的命脉，绚丽多彩的服装都是由线交织而成的，任何形态离开了线都将毫无意义，"线"是有序的，在空间中给人以轻松的心情。面是线的运动轨迹，物体体现在人们眼前的大多是面的组合。

面是组成物体的主要元素，相对点与线，"面"的覆盖面更广，更占主导地位。在空间的构成中，"面"给人以稳定可信的感觉。

点、线、面元素共同构筑成了空间，它们不同的排列组合有着千差万别的效果，给人的空间心理影响也不尽相同。我们不妨做一个小小的心理测试。当你只身一人行走在广阔的沙漠之中，你本身是个不安定的"点"，没有任何依托，没有任何限制，你的心情或许是欢快的，但是没有方向，而如果你抬头看着太阳，你就会清楚地辨别方向，因为太阳与你连成了一条线，并在你身后有影子，这是"线"的魅力。如果在沙漠中你发现了哪怕是一小片的残垣断壁，你都会欣喜若狂地栖息于此，背靠着墙放眼四周，这就是面。"面"的存在给你以安定的感觉，你一定想着将残墙围合，并加上屋顶，构筑成安逸的房间，这就是空间的形成。

点、线、面的组合形成在空间构成的范畴里有以下的组合形式，为了理解下列这些空间形态，我们假设自己是空间中流动的一个粒子，简称"粒子"。

(1) 任何空间的形成都是由"点"的定位开始的，一个点能确定位置，两个点能确定方向，三个往上的点能确定范围。当粒子在空间的范围发现了一个点，它就会向该点移动，像磁场作用那样，同时出现的其他粒子也会向这个点集中，形成向心状的定位趋势。在实际情况中，广场上的纪念碑就是一个点，人们一踏上广场都会不由自主地往纪念碑集中。这种向心趋势能帮助我们确定中心点。

如果在空间的范围区间出现另一个点，有些粒子就会离开原来这个点向另一个点移动，并形成了运动方向，这是"定位"的延展，即点的运动轨迹构成了"线"。那么，线又表示什么呢？"线"是构成坐标的必需条件。在数学里，坐标是研究数字的依据，而空间设计更离不开坐标。任何感性的设计都应借助理性坐标。粒子只有在坐标中才能真正理性地确定方位。当出现三个以上的"点"时，定位的范围明确，粒子就会在这个范围里游离，但总会在这些点的周围聚集。

(2) 直线流动，即穿越式流线。空间的入口和出口在不同的两侧，观众从入口进入后，不论怎样流动，最后从另一侧出口离开，不用再回到入口一侧，这种流线较适合狭长的摊位空间，展览主体一般都在两侧摆放，人流不会有太大冲突，是比较简单的流线形式。直线流动的展览在平面布局中分为两种：一种是对称式布局，采用这种布局，使流线通道较明确，但略显呆板；另一种是不对称的布局，流线通道较模糊，但空间有些变化，显得错落有致。

(3) 环线流动。在一些散开的空间里，入口和出口在一侧，观众在进入展区之后，经过环线流动，又从另一侧的出口离开。环线流动的展览，布局比较复杂，理想的参观路线，能使观众按顺序遍观全体，将观众视点集中于陈列中心，可以避免观众相互对流或穿行。参观路线的方向要依据大体的顺序和现代文字横排的特点由左向右按顺时针方向延展，不能时左时右使观众找不到首尾。路线区域的划分应有变化，必要的曲线可使空间单元明确，观众注意力集中。有时，参观路线的顺序可有可无，这要根据展览的规模性质而定。在较大规模的

国际性展览会中大都无固定的路线，仅规定出入口，设导向板，即使观众未按规定亦不加干涉。此类展览活动规模较大，内容较广，若不顾观众的兴趣使其处处受到约束限制，既不尊重观众，又降低了观众的观赏兴趣。

　　展会现场不同于商场和专卖店，一般是没有硬隔离的，如果参展商租赁的展位面积够大，又不靠展厅边界的话，一般会是四面开敞的空间。如图4.44所示的汽车展空间设计保持了空间的开放性。因为开放的空间能吸引、接纳更多的观众，从而提高信息传达的效率。

图4.44　汽车展空间设计案例

　　点评：图4.44所示的是全开敞式的空间设计，每一部车都有由方形的阶梯地面和灯光围合而成的虚拟空间，这种既限定又开敞的空间模式很容易使观众从各个角度参观展品，提升产品的全方位展示。

5．强调形式美感

　　形式美感是所有门类设计中都会涉及的问题，展示设计也不例外，而且在很多情况下，设计师都要依靠形式美感来提升展示的品位。例如一些比较抽象的主题，或一些以信息交流为主的展示，都要借助形式美感来完成设计。强调形式美在各个方面兼而有之，"丈山尺树，寸马分人"这是中国古代画论对比例的朴素认知。埃及胡夫金字塔的黄金比例。西方美学家克莱夫•贝尔(Clive Bell)也在他著的《艺术》中指出："一种艺术品的根本性质是有意味的形式，有意味的形式，就是一切视觉艺术的共同性质。"因此，有意味的形式是会展设计艺术的生命。设计师应该更好地调动"形式"的力量，做到形式与意味相通、形式与心理相应、形式与生活相顺，在千变万化的形式中显现无限的情趣与韵味。克莱夫•贝尔认为：线条、色彩以及某种特殊方式组合成某种形式或形式间的关系，激起人们的审美感情。这种线、色的关系和组合，这些审美感情的形式，人们称之为有意味的形式。"有意味的形式"包括意味和形式两个方面："意味"就是审美感情，它不同于一般的情感，是一种特殊的情感；"形式"就是作品各种构成因素的一种纯粹的关系，即纯形式。科技的进步和经济的发

展为会展设计形式意味的探索带来更多表现和实现的可能性，而会展设计艺术的使命之一就是在形态上酿造"形式意味"的美感，提高观众对展品的兴趣，从而增强记忆。

除了借鉴建筑艺术的形式感外，展示设计还应大量借鉴平面设计的形式法则与版式编排。因为展示设计也是以传达信息为目的的，本身就要处理大量的平面信息，只是这些信息要在三维的"画布"上完成。点、线、面、色彩、图形的某种组成方式或组成方式之间的关系，是造就会展设计"有意味的形式"的重要手段。例如：对比与和谐、对称与均衡、有节奏的重复，以及由大至小、由强至弱、由粗至细的渐变，以及线的节奏、黑白的节奏、色彩的节奏、符号的节奏、形状的节奏，这一切都成为"有意味的形式"的要素。

如图4.45所示的飞利浦企业展厅设计充分体现了会展展厅设计中不可缺少的背景展墙、展板、展品、海报、图形、文字、指示等平面视觉形象具有的自身的形式意味，它与整体形态的形式融合在一起，构成了会展设计艺术的整体设计的魅力。

图4.45　飞利浦企业展厅

时代与风格

不同的造型艺术风格特征体现出的整体形式美感风格多样、涵盖面广泛，既是空间造型形式的补充，又具有强烈的个性特征，将整体形态的形式意味进一步提升，从传统建筑搭

建、民族风格、传统艺术风格、现代艺术风格中可见一斑。同时这些风格相互渗透、穿插并与时代感结合又产生出更丰富多彩的形式表现。如1997年中国旅游年的中国展位的设计，形式意味体现中国传统文化，运用了中国传统的元素：彩绘、牌坊、灯笼、红色、熊猫、龙头、柱子等，处处反映出中国五千年的悠久传统文化，因此值得旅游。2000年汉诺威世界博览会中国馆的创意是以长城作为基础，在展馆周围装饰"长城四季"和戏剧脸谱图片，既体现传统又不失现代艺术风格意味，展现中国高速发展的科技文化水平和取得的成就。

三、会展设计材料与构造

为了达到理想的展示效果，吸引观众的注意，参展商对新材料、新技术的应用是很重视的。一些原始的、陈旧的材料已经不能够满足现代会展市场的需求，新型材料与施工工艺的改进，使得展示设计师能逐步打破技术的限制，自由发挥其想象力，使空间与造型更加艺术化。近年来一些其他行业的材料被独具匠心地应用到展示设计中来，丰富了展示设计的表现手段。例如，从建筑领域引进的膜结构的应用，就改变了展示设计的造型方法，过去许多不能用木结构实现或实现起来成本过高的造型，现在都能用膜结构轻松完成。

新的光电技术与照明技术的应用，极大地改变了展示的视觉效果，营造出比以往更绚丽、更富舞台效果的空间，如图4.46所示。近年来不断发展的多媒体互动技术，极大地改变了观众的参观习惯。这种技术带给展示的改变正在被越来越多的参展商和设计师所重视。它究竟应如何发展，现在还不能妄下结论，但有一点是不能否认的，它将带给展示更多的可能性。

图4.46　应用于展示中的多媒体设施

 小结

　　展示空间设计源于展示的视觉设计和建筑的空间设计。展示空间设计是以展示设计的基本法则为依托，以空间原理构成了展示设计的基础，把握空间原理的基本规律、空间组织、空间设计的分隔方法、增强空间意识等都是对展示空间艺术的认知。在设计的过程中强调展示空间中人—物—环境三者之间的关系，相辅相成。现代展示空间设计首先强调信息的真实性、时代感和民族风格，其次强调环境观念和直觉审美效应。心理学家认为：环境是包含情感的视觉现象，对人的思维、情绪、行为等有着强烈的控制和调节作用，因此，环境观念是链接人和信息的桥梁。在最短的时间内获取最大的信息，这是展示设计的宗旨，从现代展会的基本特征、空间的构成方法到设计中涉及的材料和构造，无不体现了展示设计的系统性。在强调功能空间的同时针对人的行为需求、心理需求都应该认真地分析和研究，切实地将展示空间设计中的独特性、丰富性及个性化的元素充分地展现出来。

本章思考题及实训

一、思考题

1. 展示空间原理的认识。

2. 从哪些方面能够很好地体现展示的美？

二、实训

　　根据展示空间原理，任选一种空间形式进行特定空间的动线设计训练。

　　目的：了解展示设计及展示空间的规划和作用，了解如何使展示内容和展品文化相互协调一致，最终达到展示目的的一种展示活动。

　　内容：展示空间动线设计。

　　过程：①选题；②根据已给的平面图进行主题动线草图设计；③平面图、立面图、效果图等图示的绘制。

04
chapter
P75～105

第五章

展示设计中的"人"与"物"

学习要点及目标

❋ 了解并掌握人机工程学的基本知识。
❋ 掌握展示设计中灯光应用的方法。
❋ 掌握展示设计常用的材料。

核心概念

最佳视域　灯光的变化　材质的感情

光是产生视觉感知不可缺少的条件，同时也是美学形式的基本因素。展示空间照明是展示活动中重要的基本条件和造型手段，根据展示空间的功能需要，不同区域的光照处理、光域的大小、光照的手法均有不同，在强调整体空间照明质量的同时，注重局部空间的需求，用光来提升产品的品质。

引导案例

时装展示设计案例

本案例为某品牌女装的展示设计。为了适应时尚潮流的发展，迎合年轻人的穿着理念，根据该品牌青春、阳光的特点，设计师使用了别具一格、不同以往的材料和空间表现方式，创造出了独特的视觉感受，新颖别致。

案例分析

时装展示是日常生活中最常见的一类展览，因为数量巨大且各种形式多被用过，所以做到通过设计让观众眼前一亮很难。但是，以下案例中的设计却做到了，如图5.1～图5.5所示。

从图5.1～5.5中可以清晰地看到设计中首先体现了设计师对材料的使用进行了大胆的创新，使用软性织物围合出展出空间。在用软性织物围合时考虑到视觉效果，其内部并没有做支撑结构，而是采用外部张拉的方式。为了隐藏张拉点，在织物外部设计了很多风格统一形状如喇叭花一样的造型，优美、轻盈。其次，大胆地使用了明黄色作主色调。在服装展中这是一种很不常用的色彩使用，因为过于强烈的环境色会影响展品自身的效果。但是设计师在

这个方案中却挖掘了另外一点，即强烈的明黄色可以很好地形成明快、整体的视觉效果，使观众在最短的时间内注意到展位，引起他们的兴趣。最后，灯光的使用。将灯光与织物表面具有半透光性的特点相结合，创造出晶莹剔透的视觉感受。

| 图5.1 方案俯视图 | 图5.2 方案侧立面图 |

点评：图5.1所示为俯视图，从图中可以清晰地看到方案的结构模式及功能。
图5.2所示的是侧立面图，表达了空间结构的方式及形成。

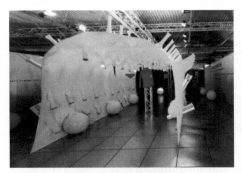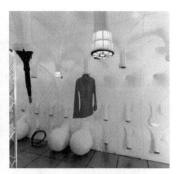

| 图5.3 现场实际效果 | 图5.4 局部效果 | 图5.5 方案内部效果 |

点评：图5.3所示的设计突出材质之美和独特的造型，这是该方案中最大的亮点。
图5.4所示的是方案内部效果展示，其突出的柱形立体造型部分均作为展示服装的媒介，部分立柱作为照明，强烈的视觉感非常吸引人的注意。
图5.5所示的是方案的局部效果，其造型使用软膜材料通过张拉形成主体造型。选择明黄色作为主色调，在射灯的配合下效果十分突出。

通过这个案例我们可以看到材料、灯光、色彩对展示方案的影响有多么巨大，在这一章中我们就对这些问题深入地展开讨论。

第一节　展示设计中的人体工程学

人体工程学(Human Engineering)，也称人类工程学、人机工程学/人体工学、人间工学或工效学(Ergonomics)。工效学(Ergonomis)原出希腊文"Ergo"，即"工作、劳动"和"nomos"即"规律、效果"，也是探讨人们劳动、工作效果、效能的规律性，是一门以

人为中心、研究人与周围环境和造物之间和谐关系的科学。人体工程学是由6门分支学科组成，即：人体测量学、生物力学、劳动生理学、环境生理学、工程心理学、时间与工作研究。人体工程学诞生于第二次世界大战之后，其目的是为了使人们的生活环境更加合理、安全、舒适，并为设计提供一个系统的理论依据。

如图5.6所示的为了方便盲人而设计的城市导向系统的本质就是人机工程学。城市导向系统作为社会信息传递的媒介，给在城市生活、工作、游玩的人们提供必要的信息。城市导向系统除了具备强大的导向功能(导向功能、区分功能外)，还应彰显城市独特的文化性。

点评：图5.6所示的导向系统是为了方便弱势群体的盲人，在一个通过浮雕表现平面位置图的基础上，设置与建筑物相应的盲文名称，精彩且别致。安放时形成一定角度，使盲人站立时很舒服地用手可以摸到。

图5.6　为了方便盲人而设计的城市导向系统

最初，人们只是简单地从感觉出发来确定人与周围环境的尺度。随着工业革命的爆发，产品可以大批量重复生产，需要对具体设计有一个明确合理的标准，因此一部分科学家开始关注这一领域。真正意义上的人体工程学是在战争中诞生的，在第二次世界大战中它首先被军方应用，战后，人体工程学被迅速民用化，并逐渐涉及生活的各个领域。

展示空间设计与人体工程学有着密切的关系，对它进行研究可以为设计师提供强有力的数据支持。展示设计的目的是有效地传递展示方信息，并为参观者提供一个可以深入了解展示方的机会。为了便于参观与交流，就需要展示空间具有合理的空间尺度，也就是说要适应人的行为习惯，能够很流畅地向观众展示展品，为双方交谈营造一个舒适的环境，给观众带来舒适的心理感受等，这些都需要人体工程学来发挥作用。因此，人体工程学在展示设计中十分重要，设计师应该很好地学习并掌握它。

如图5.7所示的博物馆空间设计日益凸显其在城市生活中的职能，具有重要的文化和社会价值，"人"是博物馆空间设计的服务对象，所以博物馆空间设计始终离不开人体工程学的应用。那种在设计中重"物"不重"人"的设计模式已经背离了社会的发展。所以，博物馆空间的设计与人的关系尤为重要，例如建筑层高与展厅面积的大小、展品的体量有密切的尺度关系。一般来说，展厅空间面积大，层高应该高一些，面积与高度的比例保持相对协调，使观众有一个舒适的空间感觉，同时有利于保持较好的空气质量。另外，展厅空间的高度应与展品的体量尺度特别是展品的高度相适应，所有这些最终还要以人的尺度为标准来设

计，从中可以看出人机工程学在设计中的重要性。

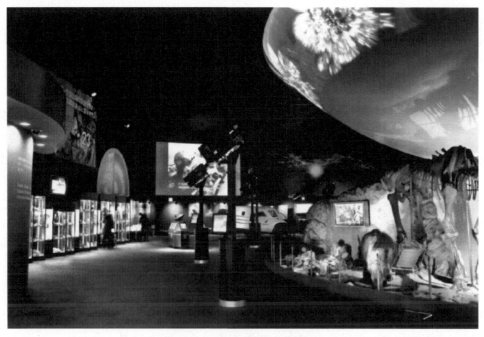

图5.7 博物馆空间设计案例

点评：图5.7所示的方案对通道与两旁展示物的空间关系的设计很有特点。首先，通道宽度设计时考虑到了在有观众停留观看两旁信息时，不至于堵塞通道；其次，两旁信息点设计时采取了交替分布的方式，避免观众在通道内同一位置两侧都要停留堵塞通道的问题。

关于人体工程学

人体工程学起源于欧美，原先是在工业社会中，开始大量生产和使用机械设施的情况下，探求人与机械之间的协调关系，作为独立学科有四十多年的历史。第二次世界大战中的军事科学技术，开始运用人体工程学的原理和方法，在坦克、飞机的内舱设计中，如何使人在舱内有效地操作和战斗并尽可能使人长时间地在小空间内减少疲劳，即处理好"人—机—环境"的协调关系。第二次世界大战后，各国把人体工程学的实践和研究成果，迅速有效地运用到空间技术、工业生产、建筑及室内设计中去，1960年创建了国际人体工程学协会。

🌸 一、展示设计与人体生理特征

法国建筑设计师曾对人体尺度进行过科学的研究，通过研究人体高度，对各个部分的尺寸进行比较得出人体的构造内蕴含着0.618黄金比，因此提出了独特的"模度科学"。在

05
chapter
P107～135

展示设计中，如应用黄金比例去设计空间和空间的物，就容易创造出被人们接受和喜爱的设计；反之，不仅会在视觉上让人觉得不美观，在使用上也会造成障碍。

1. 人与空间的尺度关系

现实中人与人之间差别很大，我们不能以某个个体为测量依据，只能通过群体性进行测算。由这些测量数据，可得出人体在生活中各种姿势的比例关系，在设计时就可以以此为依据，合理地安排空间尺度和物品的摆放。在展示设计中空间容积问题是与尺度联系最为密切的，它决定了展示区域、通道、公共空间、办公空间与人的多重关系，密度如果与空间的面积大小不协调则展示内容杂乱而显得没有条理。在设计时应该利用测量的数据进行综合分析，针对不同地区分别对待。例如西方人身材一般高大魁梧，而东方人身材则相对偏矮小。一般情况下，国际性的展会设计应以测量所得数据中最高值为标准，综合考虑需要展示物品的体积、数量和展示方其他功能需要后再进行空间划分、组织人流动线以及展示区参观者的静态观看位置和展区内人员数量等。国内范围的展会可以以测量中的平均值为设计标准进行设计，不仅实用，还可以有效减少成本，提高空间使用效率。

在划分空间平面时，陈列密度是重要的依据：密度过低会让参观者觉得展示内容空洞、缺少力度；密度过高则容易造成人员拥挤、气氛紧张，结果不仅会降低展出效果，而且会损坏展品或发生安全事故。展品密度过大，缺乏主次关系。所以控制好密度既可以为参观者创造出一个舒适怡人的展出氛围，又可以提高展示效率，使参观者在此接受到更多的信息，如图5.8和图5.9所示。

图5.8　大密度的展品陈列　　　　　图5.9　大密度的展品陈列

信息、娱乐、服务和审美构成了展示陈列设计的最新内涵。人与空间设计的尺度关系不容忽视。在陈列的设计中首先考虑的是人的感知度，从安全性、选择性、审美性、心理性等范围内融合设计；其次，考虑由人而产生的空间构成设计，展示陈列设计需要特别的空间设计来达到"最大信息传送"和"最小视觉障碍"的对比需要，并根据人的视觉与心理特征从各方面进行视觉美的研究，以实现传送展品的最大信息。如图5.10和图5.11所示的均属于密度适中的展品陈列。

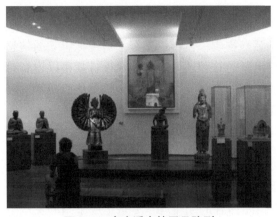

图5.10　密度适中的展品陈列

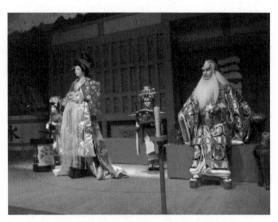

图5.11　密度适中的展品陈列

2．人与陈列设施的尺度关系

展示设计中出现的要素主要有展台、展柜、展板、休息区桌椅和显示屏等，它们是传达信息的主要载体，也是展示中最重要的组成部分。在设计过程中如果不考虑人体工程学的要求，而只凭借感觉，很可能会因为设计物品尺度不符合生理习惯，而造成观众参观时易产生疲劳感，从而使得展出的效果大打折扣。

展示陈列高度受视角生理限制，在不同高度区域，受关注程度会有很大区别。一般情况下，人的俯视要比仰视自然，站立姿势时视线垂直方向最佳，可视范围大致从地面起1.15米至1.85米。这一范围内陈列的物品往往可以被观看得最佳，适合陈列重点展品，如图5.12所示。国际上通行的挂镜线高度为380厘米，一般运用380～80厘米的空间来展示平面类展品，如丝织品、壁挂式大型展板等。通常情况下展柜高度为95厘米左右，大型立式展柜总高度为85～175厘米，高展台为45～75厘米。正常人端坐时的视线为俯角25°，视野的上限为50°～55°、下限为20°～80°，因此安放供坐姿观众观看的电视或投影仪等设施应选择在135～650厘米的高度，否则极易造成视觉疲劳。

图5.12　某规划展空间设计

点评：图5.12所示的是观众看到信息最为舒适的这个位置，说明了空间的展台、展壁的位置及尺寸比较合理，人们只需要头部小幅地上下移动即可。

二、展示设计与视觉生理特征

视觉是人体最重要的功能，通过它我们可以感知物质、色彩、光等。由视觉感知的信息要比其他方式如听觉、触觉、嗅觉等方式感知信息量的总和还要多。展示设计就是以视觉感知为基础，以触觉、听觉、嗅觉为辅助，将所要传达的信息通过有效的编排传达给观众的展出方式。因此，为了更好地组织、编排、传达信息，就需要对人眼的视觉习惯进行研究。

1.眼睛的视觉运动规律

通常眼睛习惯于从左至右的水平运动、由上至下的垂直运动，在水平运动时要比垂直运动时快。这既是因为眼球垂直运动比水平运动容易产生疲劳，也是受我们从小阅读习惯的影响造成的，如图5.13所示，所以在展示设计中信息内容的编排应该尽量适应眼睛的生理特征，将重要的信息放在上半部分，次要的信息可放在下半部分。

图5.13　人眼的视觉范围

点评：图5.13中的眼睛水平和垂直视野对观众观展舒适程度有着很大的影响。

人—机—环境作为人体工程学的研究系统，它所让人们感知到的是"够得着的距离，容得下的空间"的设计理念，所以在展示设计中作为重要指标的人对物对环境的感知度及舒适度尤为重要。如图5.14所示为人最佳的视域范围。

图5.14　人最佳的视域范围

点评：图5.14所示的眼睛的最佳垂直观看角度，是设定展板安放和展品摆放的重要参考指标。

2．眼睛的错视现象

视错觉的成因是眼睛接收到的信息与头脑中既有的经验信息不一致造成的。如图5.15 所示，图(a)是一个缺少边线，只有三个黑色圆点上有反白角的三角形，视觉还是会把它看成是一个完整三角形；图(b)中是一个十字交叉的图形，视觉也会把它想象成四个正方形；(c)图中是带有缺口的圆形，视觉总是把它看成一个完整的圆形。以上这些是格式塔心理学的例证。在展示设计中，设计师也应该关注这种独特的现象，通过有目的的应用创造出很多情理之中意料之外的独特艺术效果，为展示设计增色。

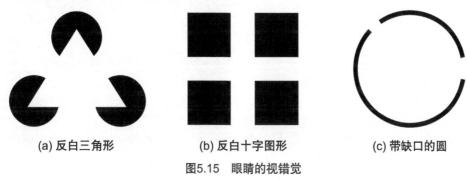

(a) 反白三角形　　　　(b) 反白十字图形　　　　(c) 带缺口的圆

图5.15　眼睛的视错觉

3．眼睛的最佳可视区域分布

在水平方向上中心视角10°的范围内是人眼睛的最佳识别区域。眼球轻松转动的范围为左右30°，在这个范围内，眼睛识别信息会很轻松。眼球最大转动范围为70°，头部轻松转动范围为90°，在这个范围内，需要头部配合转动，眼睛才能获得信息。在垂直方向上，视平线以下10°为最佳可视范围；视平线以上15°和视平线以下25°可轻松获得信息；从视平线以上30°和视平线以下35°是眼球最大转动范围，准确获得这一区域的信息需要头部仰视配合，如图5.16所示。

图5.16　眼睛的最佳观看区域

在具体设计中，除对规律的分析外，还应综合考虑具体实际情况，如不同地区人体尺度的差异、展品密度、可利用的视距、光线设置等问题。通常情况下需要留足一定的参观距离，参观者才能清楚地识别所要传达的信息。视距应该是展品高度的1.5倍至2倍，它与展品尺度成正比，只有这样才能得到最佳的展出效果。

4．信息传达效率的提高

对人体工程学的研究是为了能够准确选择一种最容易为观众接受的尺度进行设计，以达到信息传达效率最大化的目的。对于设计师来说，还应该从整体上对传达的信息进行组织分类，有意识地强化重要信息、减弱次要信息，并在表达方式上采取相应手段，可通过强化主要信息在展示设计中出现的面积来达到强化的目的。如图5.17所示的某展示入口LOGO墙的

设计，将标志、广告语设计得更大、更醒目并在第一时间告知观众，通过提高信息强度来刺激观众的视觉和心理，达到突出重点的目的。

如图5.18所示是某展示空间的标识牌设计。在不改变尺寸的情况下，通过色彩或者形态的对比弱化次要信息，突出主要信息。

图5.17　入口LOGO墙设计

图5.18　标识牌设计

如图5.19所示的展位突出了LOGO，将环境内容单纯化，灯光效果弱化，只针对最主要的图文标志做突出处理或给予单独照明，这样做都可以达到强化主要内容的目的。

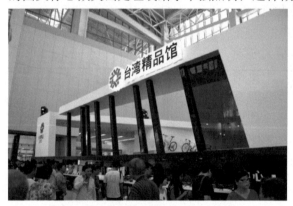
图5.19　展位中突出LOGO的案例

点评：图5.19所示的是通过强化主要信息(台湾精品馆)来达到提高传达效率的目的。

5．联觉现象的应用

人体的感知机能工作时往往是彼此相联系的。如视觉看到有关火的图像时身体就会感觉温暖，看到美味食物的图片时就会产生饥饿感，这就是联觉现象。联觉现象是通过联系大脑中的各种记忆，在某部分被刺激时立刻唤起其他部分的兴奋，使人对事物有一个全面的认识。

在具体展示设计中可以充分应用这一特征，加强和丰富展示的内容。如通过与展示设计相和谐的背景音乐来调动参观者的情绪、强化展出氛围，使其尽快进入状态。有的展品还可以让观众触摸或试用，这样通过听觉(如图5.20所示)、触觉(如图5.21所示)，甚至嗅觉器官的联动效应，充分调动参观者的兴奋点与互动性，使他们更好地理解展示设计所要传达的主要内容，并与展示设计产生互动，达到最好的展出效果。

图5.20　听的展览　　　　　　　　图5.21　触的展览

　　综上所述，展示空间与人体尺度的关系涉及功能尺度、构造尺度、种族差异、人体活动空间、视野、色彩还原、心理空间、个人空间、领域性等多种因素，这些因素的相互作用，使得人—物—环境密切地联系在一起形成一个系统，从而高效率地支配生活环境。

第二节　支撑展示设计的元素

❋ 一、展示空间中的灯光设计

　　展示空间中的灯光设计是一个用光联系空间环境的艺术，演绎独具魅力的光世界。对于任何空间环境，人始终在环境中占主导地位。灯光的使用可以改变空间效果、弥补空间的不足、营造空间氛围、强化环境特色、定位场所性质、改变展品的特质等特点。如图5.22所示的是博物馆中展出的欢喜佛，独特的重点照明设计将这尊"欢喜佛"内在的、蕴含着多重意义的佛像，无论从形态、质感、色彩等都透射得淋漓尽致。

图5.22　博物馆中展出的欢喜佛

05
chapter
P107~135

117

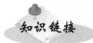

欢 喜 佛

所谓"欢喜佛",为藏传密宗佛教(即喇嘛所独有),欢喜佛供奉在密宗是一种修炼的"调心工具"和培植佛性的"机缘"。欢喜佛一般为明王和明妃的合体像,密宗认为阴阳两性的结合是宇宙万物产生的原因,也是宗教最后的解脱。明王那些凶恶的面目不仅是用来吓退外界妖魔的,更主要的是可以用来对付自身,对付内尊障的。而与这些看似残暴的明王合为一体的妖媚多姿的明妃,是明王修行时必不可少的伙伴。她在修行中的作用以佛经上的话来说,叫做"先以欲勾之,后令入佛智",她以爱欲供奉那些残暴的神魔,使之受到感化,然后再把他们引到佛的境界中来。

1. 展示用光的基本概念和要求

光的存在使我们生活的世界有形有色、多姿多彩,如果没有它,一切视觉形象都将不复存在,世界将是一片黑暗。在展示设计中,光的存在不仅仅是为了照明,通过对光的塑造还可以影响观众的心理感受,强化局部注意度、引导观众流动和营造特定的氛围。

如图5.23所示的博物馆中展出的浮雕采用的光属于重点照明,这种光可以突出它的材质、体积、颜色,将展品最动人的气质展现给观众。

展示设计中灯光照明主要针对两方面,即对展品和对观众。

点评:图5.23中一束射灯光线(重点照明)从右上方投射下来,很好地衬托出浮雕中的立体感,强化了作品的品质,提高了作品的可观赏性。

图5.23 博物馆中展出的浮雕作品

如图5.24所示的圆雕作品同样采用了重点照明,柔和而不失重点的照明,不仅突出了雕塑展品的年代特征,同时更加完美地凸显了雕塑作品中衣褶细节的质感完美、飘逸、典雅。

无论是博物馆还是现代的展示设计都离不开照明的渲染,照明设计就是展示中的生命

线。如图5.25所示，通过重点照明将一组服装展示融入其中，这种以照明围合而成的特定的虚拟空间衬托了服装的特质。

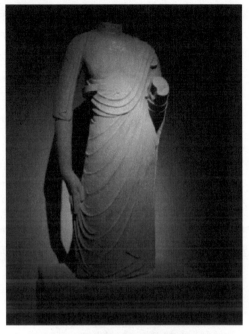

图5.24　博物馆中展出的圆雕作品

图5.25　展览中的一角

如图5.26所示的服装展中应用射灯呈现给大家的是一个围合而成的特定空间，在这个下沉空间中又使用了特定的重点照明，这种双重强化恰恰更好地加强了空间围合及服装产品的特质，使得人的视觉重点都集中在此。

图5.26　服装展中应用射灯的案例

点评：从图5.26中可以看到该空间环境色呈冷色调且较亮，为了在展台形成视觉中心，设计师设计了暖色灯光效果，与环境色形成对比，效果很好。

针对展品的照明，一方面可以起到强化展品质感、色彩和造型的目的，使展品展出效果更突出、更打动人；另一方面，可以起到强调展品外形，明确与空间关系的目的。光、影共同发生作用时，物体的三位形状才会显现出来。光影越强烈，物体的体积感越强。有意识地

增加对展品的光照度还可以起到突出展品的作用。

针对观众的照明，一方面可以起到引导观众参观，增加观众空间感的作用，如主要展示区域灯光较亮，通道区域或展品之间的区域灯光较暗，可以让观众明确参观重点，增加对展示空间的兴趣，降低疲劳感；另一方面，可以调节观众的情绪，使用冷色光可以使观众安静、理性、休闲地参观，使用暖色光则可以给观众以亲和力和温暖的感觉。总之，如果使用好灯光对展示空间的效果营造，可以起到事半功倍的效果，反之则是事倍功半。

通常情况下，主要的展示照明有三种方式，即自然光照明、人工照明、自然与人工相结合的照明。

(1) 自然光照明是直接利用太阳光，主要用于户外展示设计，如图5.27所示的安放在室外自然光环境下的阿波罗雕像在自然光的照射下，许多的细节会被忽略，参观者看到的是雕塑与空间的完美结合。有的时候在一些展示中一部分具有透明顶棚的场馆也可使用自然光，但一定要辅以人工光源作为补充。自然光的缺点是不容易控制，受自然环境影响大，特别是在阴天时，照明度往往很难达到预期的要求，所以在室内展示中直接使用这种光源的较少。

图5.27 自然光照明

(2) 人工照明的特点很突出，它可以很好地控制照明效果，而且性能稳定，对于场地照明或渲染展示品细节都具有良好的效果，因此是展示设计中使用最为广泛也最不可缺少的照明方式，如图5.28所示。在特定的人工照明的照射下，人物的形态、神态以及细节的刻画都非常好地呈现出来，达到了极致，栩栩如生。但是在运用人工照明的同时还应考虑环境空间的面积，展物的体积，从而确定采用哪种人工照明更为合理。

(3) 人工与自然相结合的照明也是一种不错的照明方式，它可以利用两者的长处进行互

补，但这种照明方式受场地条件限制，因为大多数场地没有让足够自然光线进入的条件，如图5.29所示。

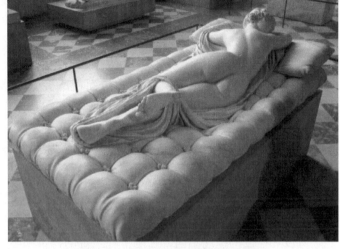

图5.28 人工照明　　　　　　　　图5.29 人工与自然光相结合的照明

点评：图5.28中莫里哀胸像放置的环境很暗，一束光线从侧上方打下来，很好地表现出雕塑丰富的细节。

图5.29所示的雕塑作品以自然照明为主，人工照明为辅。

如图5.30所示的是博物馆中的展品。展品在人工光与自然光的结合下突出了其自身的特点，一只憨憨的鸭子活灵活现。

图5.30 博物馆中的展品

点评：图5.30所示的出色的照明设计还可以起到强调展品外形、明确与空间关系的目的。

2．光的特性与效果

光是从发光体发出的具有波状运动的电磁辐射中很狭小的一部分，它照射到物体表面并反射到人眼中的视网膜，再经过大脑处理便产生了视觉。人们对光的控制由来已久。在

05 chapter P107~135

古代，火光是人类使用最早的可控制光源，但那时人们只能控制亮度；到了19世纪开始出现电灯，它为我们灵活控制光提供了基础；现在随着照明技术的发展，我们通常从照明度、色温和亮度三者入手对光线进行控制。

如图5.31所示的照度水平与光色舒适的关系很好地说明了照度与色温之间的关系，不同的场合有着不同的照度和色温，通过这些数据可以在空间中合理地运用光。

1) 照度

把被光线照射到某一物体表面单位面积所接受的光通量称为照度。它的单位是勒克斯(lx)。照度控制了展示空间的光线强度并可影响人对色彩的感觉。

2) 色温

色温可以控制展示空间的气氛，使展示空间内充满变化、层次鲜明。色温高会感觉凉爽，色温低会感觉温暖。使用色温时应该与照度相协调，也就是照度应该和色温成正比。照度低、色温高会使人产生恐怖感，照度高、色温低则会使人产生烦躁感。

3) 亮度

亮度和照度的概念不同，它是一种主观的评价和感觉，与被照面的反射率有关，表示被照面的单位面积所反射出来的光通量，也称发光度(luminosity)。如图5.31所示，说明亮度与照度存在的关系，即L(亮度)= E(照度)·P(反射比)单位是cd/m²(坎德拉)。

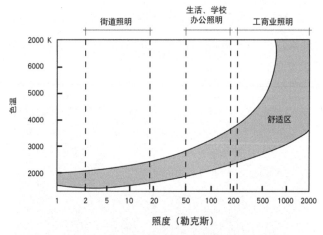

图5.31　照度水平与光色舒适的关系

3. 常用的光源和灯具

光源分为自然光源和人工光源。自然光源通常由直射的阳光和反射的天光构成。

人工光源主要有碘钨灯、高压汞灯(如图5.32所示)、高压钠灯(如图5.33所示)、白炽灯、直管荧光灯(如图5.34所示)、节能射灯(如图5.35所示)、环形荧光灯(如图5.36所示)、低压钠灯、低压卤素灯、霓虹灯(如图5.37所示)等。不同类型的光源都有不同的特点，在使用时对展示空间的营造会产生不同的心理感受。白炽灯价格低廉、使用方便，是最早的一类照明光源，也是生活中照明的主要灯种。

因此，在选用灯源时应针对具体项目分别对待，综合使用各种光源，分别发挥它们的长处，最终达到理想的展示效果。

图5.32　高压汞灯

图5.33　高压钠灯

点评：图5.32所示的高压汞灯的优点是使用寿命长、价格低廉，但显色性差，多用于道路照明和场景照明。

图5.33所示的高压钠灯是利用钠蒸气放电而产生光，其特性和高压汞灯类似。

图5.34　直管荧光灯

图5.35　节能灯

图5.36　环形荧光灯

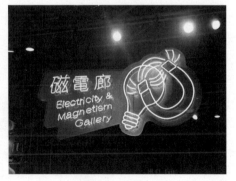

图5.37　霓虹灯

05
chapter
P107~135

点评：图5.34所示的直管荧光灯实用方便，多用于家庭、工厂和办公室照明。

图5.35所示的节能灯种类很多，顾名思义这种类型的灯非常节能环保，但使用时要考虑效果能否达到设计照明的要求。

图5.36所示的环形荧光灯一般用于装饰空间。

图5.37所示的霓虹灯具有发光灵活多变、可控性强等特点，但只能用于渲染效果，因为照度不够，所以较少用于照明。

4．照明方式

1) 整体照明

整体照明是指整个展示场所的照明。它为具体展示空间提供大的光照环境和背景，通常由反光灯、灯棚、吊灯或间接照明来完成。因为是背景式照明，所以要求整体照明在照度上不宜太强，为具体展示空间灯光设计留出余地，必要时还可配合具体展区灯光设计做减弱光照处理。整体照明通过控制照度还可以起到疏导人流、引导观众参观的目的，如图5.38和图5.39所示。

图5.38 商业空间的整体照明　　　　　图5.39 整体照明的天花设计

2) 局部照明

较之于整体照明，局部照明的目的性更为明确，即为突出某一部分空间、展品或展台，提升观众对这一区域的关注度，更好地表现主题展品的魅力。这类照明光源一般距离参观者较近，因而需要有效地减少眩光对观众的影响，必要时还可采用带有遮光板的射灯，并需要反复调节合适的角度来解决这一问题。玻璃类的展柜注意避免反光给观众带来的干扰，否则会影响展出效果。展台布光应该有效地突出其立体效果和空间效果，可以选用射灯、聚光灯等光线较强较集中的光源来塑造体积，用点光、漫射光来丰富细节表现，也可以在展台内部设置灯光来加强展出物品的重要性。为了增加艺术感染力，还可通过底部照明营造一种物体轻盈地离开地面的感觉，形成独特的悬浮效果，使空间更加富有趣味。

局部照明在灵活应用的同时还应考虑到保持整体效果的统一，要在强调主要位置的同时削弱次要部位，否则极易造成视觉空间混乱。

如图5.40所示局部照明目的性较强，

图5.40 局部照明

突出商品并提升区域的关注度。

如图5.41所示的是博物馆中的佛像展示。为满足室内某些部位的特殊需要，在一定范围内设置局部照明，通常将照明灯具装设在靠近工作面的上方。局部照明方式在局部范围内以较小的光源功率获得较高的照度，同时也易于调整和改变光的方向。所以局部照明使得案例中的佛像更加威严、突出。

3) 氛围照明

氛围照明旨在强化参观者对空间氛围的感受，打动他们的感情，进而获得认同感的照明设计。氛围照明处理得好可以产生意想不到的效果，如通过色光、亮度和照度来营造静谧的空间、浪漫的爱情世界等。为达到设计效果，可选用泛灯光、激光发生器、霓虹灯等光源，再配以滤色片、气雾发生器等设施，如有条件还可综合使用电脑控制的声、光、电综合多媒体技术，令展出效果产生无穷的魅力，使展示设计产生质的飞跃。如图5.42所示的橱窗是商业卖场的"眼睛"，如果橱窗的灯光设计得不到位，整个橱窗的陈列就会失去生机与活力，一个好的橱窗灯光设计，会给橱窗一定的色彩与动感，非常吸引顾客。据调查，流动的橱窗灯光更容易吸引顾客的眼球，起到聚集人气、商业招揽的作用。可见，灯光设计在橱窗的整体设计中起到举足轻重的作用。另外，橱窗的设计在空间结构上也有不同，可分为全封闭式、半封闭式、开放式等几种。空间结构模式的不同直接影响照明的设计。

图5.41　博物馆中的佛像展示

图5.42　橱窗照明设计的成功案例

05
chapter
P107~135

如图5.43所示的店中店照明设计整体展示空间营造的氛围非常突出，这都得益于内部空间的照明设计，暖色的光具有层次感，容易使人亲近。

霓虹灯是夜间用来吸引顾客，或装饰夜景的彩色灯，所以用"霓虹"这两种美丽的东西

来作为这种灯的名字。霓虹灯具有怀旧、朴素的特性，如图5.44所示的案例中，设计师使用霓虹灯表现磁与电的传统主题，非常贴切。

图5.43　店中店照明设计的成功案例

图5.44　使用霓虹灯案例

金缕玉衣是汉代最高的丧葬用具，只有天子与极重要的显贵才有资格享受，目前国内见诸展览的实物也仅仅几件。那么如此重要的展品该如何展示呢？如图5.45所示，可以看出金缕玉衣周围全部变暗，只有金缕玉衣顶部留有射灯。黑暗中，光线照射到玉衣表面形成非常清晰的细节表现，同时还表现出了很厚重的历史沧桑感。

如图5.46所示是模仿舞台的展出照明案例。在这个空间的照明设计中，运用了舞台美术

的设计原则，遵循技术与艺术和谐统一的"舞台灯光"设计原则，逐层深入地阐述了设备、光位、布光、表现手法、艺术效果等各方面的综合效果。其特点是明暗对比强烈、冷暖层次清晰、细节表现丰富、整体效果生动。

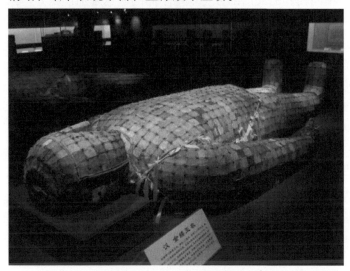

图5.45 金缕玉衣的展示

图5.46 模仿舞台的展出照明案例

如图5.47所示的是专卖店照明设计的成功案例。专卖店这个比较特殊的场所，给予参观者的是一种"体验"，在这种"体验"中更多的是对空间环境的体验，而照明赋予了它本质的意义。专卖店的照明一般多采用重点照明和泛光照明，其次是间接照明等。

点评：图5.47所示的是商业展示设计中的成功案例，通过局部照明设计可以更好地突出商品的品质，引起消费者的注意。

图5.47 专卖店照明设计的成功案例

❋ 二、展示空间中的色彩设计

在展示设计中，色彩对传递感情起着非常重要的作用，它可以使参观者在无意识的状态中了解到展示方想要传达的信息。色彩还可以统一视觉形象，在一定条件下可兼有标志和象征的意义。

1. 展示设计中的色彩部分

　　展示设计中的色彩部分主要是指在展示空间内出现的色彩，如展台、展板、展示道具、色光等。通常在一个展示空间内部，不同内容的展出部分可以用不同的颜色来加以区分，但对于墙面、地面等环境界面来说，一般不宜出现过多的颜色，因为环境色彩的作用主要是营造氛围、突出重点展品，如果颜色过于繁杂，控制不住会造成本末倒置。一般展示空间多以灰色系或黑白两个极色为大面积的背景，通过展板、展台或展品本身来丰富颜色变化，这样在展示时，色彩既统一又可以产生变化。

　　展示设计中，展板、展台的应用最为广泛，而主要的色彩设计也多集中于此。展板是参观者获得信息的主要来源，其色彩设计的好坏将直接影响展出的效果。展板通常包括文字、图形和表格等信息，就其本身来说，内容已经很复杂了。所以展板设计一定要简明扼要，使用的颜色也应尽可能成体系，如使用同明度或同纯度的不同颜色。这样一来，虽然不同的部分使用不同的颜色，但整体形象依然很统一、很有力度。同时所有版面在设计之后也要进行统一调整，对过于孑然的画面应加以处理，以强化整体感。

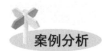

案例分析

自行车展设计案例

　　以下案例会从不同侧面展示出自行车展的展示方式。我们可以看到色彩如何使一个普通的空间变得丰富多彩。如图5.48～图5.52所示，该展位中空间分割只使用了四面展壁穿插组合而成，略显单调。为了解决这个问题设计师赋予了每面展壁同明度却不同色相的颜色，当观众围绕四周参观时不同展壁之间会形成或冷或暖的色彩变化，进而丰富空间的视觉感受。同时前冷后暖或前暖后冷的色彩对比还可以加强空间的进深感，弥补展出空间有限的问题。

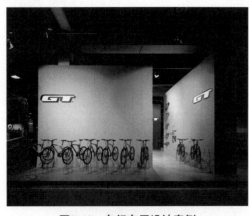

图5.48　自行车展设计案例

图5.49　展位侧面效果

　　点评：图5.48和图5.49所示的自行车展的不同侧面，板式的空间结构相互穿插，色调变换中又显现统一，突出产品并很好地衬托出自行车的品质。

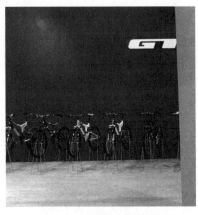

图5.50　展位局部效果1

图5.51　展位局部效果2

点评：如图5.50和图5.51所示的所有体面色彩搭配都不同，每个体面给人的心理感受也会有不同，同时背景色彩的不同也影响了自行车的视觉效果。

点评：图5.52所示的鸟瞰图简洁但不简单，是这个方案最大的特点。使用简洁的几何形体作为基础造型，既可以最大限度地利用空间展出展品，又避免了和展品互相影响。

图5.52　展位鸟瞰图

2．彩色灯光的应用

彩色灯光的应用也是色彩控制的主要方面，不同的色光可将空间加以区别。冷暖光源的配合使用还可以给人清新明快的感觉，如采用冷光源作为环境光，采用暖光源来照射主要的展示物。使用时要注意，避免光源影响到展示物本身的色彩。

3．色彩的心理效应

色彩对人引起的视觉效应主要反映在心理上，不同的色彩组合可以营造出不同的心理感受，也可以传达出不同的信息。合理的色彩设计可以有效地突出产品传达的信息，感染受众；不合理的色彩设计则会使人很快产生视觉疲劳，导致心情焦躁，不愿继续观看等。因此，对色彩的控制将影响空间视觉效果的舒适度以及信息传达的准确度。以下是几种常见色彩的心理感受。

1) 温度感

色相环中红黄所在部分，通常称为暖色系，蓝紫部分则为冷色系。在展示设计中，暖色调通常表现与食品或生活相关的产品，而冷色调则多用于工业、科技类等理性产品的设计中。

05
chapter
P107～135

129

如图5.53所示的飞利浦展位案例，其空间色调采用了大面积的蓝色，看似简单的色调却彰显出理性的色彩特性。在人们的心理感知中，冷色调的极致其实就是暖色调的开始，所以，空间中大面积的冷色调也会让人从中感到温暖的一面。

点评：蓝色多用在科技、电子类企业，图5.53中的空间显得简洁、清雅。

图5.53 飞利浦展位

相对中性的绿色调多出现在医药、生物类企业的设计中。在如图5.54所示的家具展位的设计中，在照明设计的渲染下，潜意识中绿色展墙与家具的关系更倾向于回归自然的本色。

点评：绿色多用在和自然资源有关的企业。图5.54中设计的视觉点为公司展墙的标识部分，大面积的绿色突出了主题。

图5.54 Holland 海沃氏家具展位

2) 空间感

不同的颜色可以给人以不同的空间感。如图5.55所示的冷光源照明具有神秘感和纵深感。所以根据空间性质的不同，恰当地选用空间的色彩会起到事半功倍的展示效果。暖色系会具有压迫感，如图5.56所示的暖光源会使得空间膨胀、丰富，但层次和秩序感略显不足。所以恰到好处地运用空间色彩非常重要。展示设计中可利用这一规律扩大或缩小视觉的空间感觉，丰富空间层次，使展示效果更加丰富。

图5.55 冷光源照明案例

图5.56 暖光源照明案例

3) 尺度感

通常暖色的物品较之于冷色的物品在视觉上会显得更大些，因此在展示设计中，对于大空间可多用暖色调来减少空旷感，使视觉相对集中，如图5.57所示；对于小空间可用冷色系，使其显得宽松。这一方法也可针对同一空间内的不同部分分别加以应用。

点评：图5.57所示的大空间使用暖色调可以使空间显得更加饱满，层次丰富。

图5.57 eg家具展

点评：图5.58所示冷色调可以使空间感觉更大，科技感更强。图中案例为科技类企业的展览，甲方要求要体现很强的科技感，所以设计师采用了蓝色作为主色调，十分贴合主题。

图5.58 某展会现场

4) 重量感

色彩的明度和纯度可以使物体产生重量感。如明度、纯度相对较高的物体会显得比较轻盈；而明度、纯度较低的物体会显得沉重。设计中利用这一点可以使空间效果更加灵动。

色彩本身还具有极强的象征性。如绿色代表健康、希望，蓝色代表高科技、理性，黄色和粉色代表时尚，紫色代表高贵和地位等。设计师面对不同的展示内容时，要有针对性地加以使用，以增强展示空间的情感表达，使展区内形成物我合一的氛围。如图5.59所示的是紫色灯光照明案例。

如图5.60所示的是DiCA展位，展位中色彩的设计运用了大面积的暖色，又辅以局部的冷色搭配，这样冷暖的对比特别突出了展品的性质。不同的色彩在空间中的应用都会使受众人心理感及视觉感有所不同。

图5.59　紫色灯光照明案例

图5.60　DiCA展位

点评：图5.60中使用暖色调空间，主题墙的围合空间构成模式完整，整体感觉会比较轻盈。

三、展示设计中的材料应用

在展示空间中，除了光与色发挥着巨大的作用外，材料也发挥着作用。不同的材料可传递不同的心理感受，特别是材料与材料、材料与光之间的相互碰撞，往往会出现意想不到的效果。同时，材料也是可以被观众通过触觉所感知的，它增加了一个向观众传递感情的维度，既丰富了展示设计的效果，又体现出展示设计具有直观性这一优点。

1. 材料类型

1) 板材类

板材类材料多用于墙面、地面和天花板。因具体使用目的不同，差异很大，有的防火、有的耐磨、有的隔热、有的可以隔音防潮。常用的板材有石膏板、纤维板、瓷砖、天然大理石板、人工大理石板、铝塑板等；传统类的还有木质的，如大芯板、三合板等。这些材料都具有使用方便、价格合理等特点，应用范围很广。如图5.61所示的是不同类型的板材和石材。

图5.61　不同类型的板材和石材

2) 涂料类

涂料可以根据需要随时改变物体的颜色，或加强表面效果，使用非常方便。现代涂料多为新型化工制品，如无机高分子涂料、聚醋酸乙烯乳液等有机涂料，已很少使用传统的油漆。新型涂料在起到装饰作用的同时，还可以增加表面光泽度、防虫、防火、防水、防腐等，从而对附着物起到很好的保护作用。

3) 壁纸类

壁纸类材料是最便捷的美化墙面或展台、展柜的材料。现代壁纸图案丰富，品种繁多，适用于各种场合，只要粘贴工艺考究，就可以保证效果。如图5.62所示的是不同花式的壁纸。

图5.62　不同图案的壁纸

4) 纤维织物类

纤维织物类材料既可悬垂于展示空间内部，增加空间层次，又可铺在地面上以提高展示档次。如图5.63所示是纤维织物。在施工完成后，如效果不尽如人意时，这种材料可以发挥

巨大的作用。常用的纤维织物材料有丝、纱、化纤、丝绸、羊绒等。

2．材料质地

1) 柔软型

柔软类材料多指用羊毛或棉麻类纤维制成的织物。这些材料有手感柔软、价格便宜、易于安装和使用方便等优点，有的还可以防水、防火，是装饰空间的首选材料。

2) 坚硬型

坚硬类材料如砖石、玻璃等，具有线条刚毅、有光泽，使用起来不变形且耐磨等优点，可以用来塑造空间的主基调，使空间具有极强的现代感，充满理性主义色彩。但处理不好会使空间变得冰冷坚硬没有人情味、缺少生气，在设计时应注意。这类材料如果与柔软的材料结合使用，会取得不错的效果。

图5.63　纤维织物

3) 表面粗糙型

表面粗糙类材料多为陶、未经抛光的石材、原木材、砖、粗纤维织物等，可表现出质朴的原始美，在展示设计中多用于局部，与大面积材料形成对比。对于有些产品也可以用粗糙的材质做主要材质，如户外生存用品、越野汽车等，都会产生不错的效果。

4) 表面光滑型

表面光滑类材料如金属板材、玻璃镜面等，可以增强展示空间的时代感和通透感，配合坚硬的材料还可以产生极强的未来感，若与表面粗糙类的材料并置，可增强视觉冲击力。表面光滑形材料处理不好很容易使展示落入俗套，应为设计师所注意。

 小结

在展示设计中，了解人体工程学的各种尺度，是确定各项空间设计和展具设计的依据，人体工程学又称人机工程学，是研究"人—机—环境"系统中人、机、环境三大要素之间的关系。不论展示设计还是所要传达信息都是围绕人这一主体。所以它必须以人体的尺寸为基本标准点，人的活动范围和行为状态所构成的尺度是确定其他设计尺度的标准。展示空间环境设计创造的另一个方面是色彩，而色彩的形成离不开光。因此，展示环境的采光和照明在很大程度上决定了展示设计的质量。在展示环境设计中，利用人工照明的手段，有意识地强调展示环境的某些要素，或者强调展示环境的某种格调，不仅能够成为人的视觉中心，亦能够达到渲染展示气氛的目的。随着现代生活的要求，展示环境更趋于多样化和舒适化，人工照明技术在展示技术中的地位日趋重要。完美的展示照明设计，应当充分满足实用和审美两方面的要求。

本章思考题及实训

一、思考题

1．如何看待展示空间与人体尺度的密切关系？

2．照明给予展示空间的魅力如何表达？

二、实训

根据展示空间与人体尺度的关系，将特定空间的尺度合理分配，并将照明融合到展示空间设计中。

目的：通过学习人体尺度与展示空间的关系，更好地了解尺度与建筑结构的关系、与产品的关系、与人的关系，更好地对展示空间进行设计。

内容：特定展示空间的尺度设计、照明设计。

过程：①选题；②根据已给的平面图进行特定展示空间的尺度设计、照明设计；③平面图、立面图、效果图等图示的绘制。

第六章

展示设计的延伸

06
chapter
P137~172

学习要点及目标

❋ 了解并掌握专卖店设计的基本知识。
❋ 掌握橱窗设计的方法。
❋ 掌握空间分割的特点。

核心概念

空间分割　专卖区　橱窗

由于展示空间设计具有复合性质特质，它关注的设计焦点方方面面，不同的设计视觉焦点均有不同的设计风格及特点，无论从环境艺术设计角度、视觉传达角度及服装设计角度来说，它们都具有自己的个性同时也具有共性，其设计方法及目的亦有不同。我们也能够从它们不同的展示空间分割及设计模式中体会到设计的精华。

引导案例

某餐厅设计案例

本案例为某餐厅的展示设计，为了适应时尚潮流的发展，迎合年轻人的穿着理念，根据该品牌青春、阳光的特点，设计师使用了别具一格、不同以往的材料和空间表现方式，创造出了独特的视觉感受，新颖别致。

案例分析

本案例为中型西式的餐厅，为迎合市场需求，消费群体定位为商务顾客、成功人士、追求时尚潮流的年轻一族，其中也可以承接小型的聚会、商务谈判等活动。设计风格采用了后现代简约风格，清醒、时尚，空间功能区域划分鲜明，在大空间内都有自己独立的小空间。如图6.1所示的是空间中楼梯的设计方案，如图6.2所示的是就餐区设计方案，如图6.3和图6.4所示的是就餐区局部设计。

图6.1 楼梯设计方案

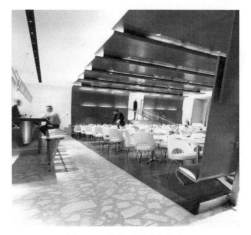

图6.2 就餐区设计方案

点评：图6.1所示的方案主要突出了空间中楼梯的设计，其磨砂玻璃材质的使用使楼梯与大空间完整统一。

图6.2所示的方案呈现给大家的是在大空间中独特、富有节奏感的就餐空间，冷色的背景下暖色的空间尤为突出。

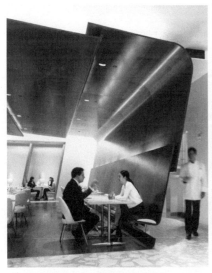

图6.3 就餐区局部设计1

图6.4 就餐区局部设计2

点评：图6.3所示的方案中，大面积材料的围合使用彰显独特，别具一格，座椅、靠背墙、天花统一设计。

图6.4所示的方案中，设计强调整体性，地面与墙面、天花均采用木质材料，白色座椅尤为突出，天花阶梯式的灯槽处理使得空间统一中有变化。木材是设计中使用最广泛的材料之一，案例中设计师将地面、墙面和天花统一用木材处理，效果别具一格。

从案例中我们可以看到材料和灯光对空间设计的重要作用，很多时候一个好的空间设计方案因为材料使用的问题或灯光照射的问题而被影响，那么如何才能使用好材质和灯光呢？要解决这个问题我们就来继续学习这一章的内容吧。

第一节 从环境艺术角度看展示设计

✳ 一、空间分割的共性与个性

1．空间分割的共性

空间分割的共性有以下几个方面。

(1) 空间分割体现了对于空间使用的功能要求，无论是环境艺术的空间分割还是展示艺术的空间分割，实用、好用、用得巧妙都是基本的要求。

(2) 空间分割中都体现了人机工程学的基本要求，也就是说，空间分割都是以人为本的。

(3) 空间分割都是为了作用于使用者的感观感受，也就是要使使用者从中感到愉悦、舒畅、快乐。

如图6.5所示的某方形空间的平面设计，空间地形为正方形，设计中根据需要对空间进行划分、分割，通过功能的需求、审美的需求等尽量达到空间的使用率。

图6.5 方形的平面设计

如图6.6所示的是一个长方形的平面设计。公共空间除了它本身的功能性，同时讲究空间的共享性，所以，在设计时要充分考虑人的共性需要，如空间动线的设计、功能的实用性、安全性、审美性等。

点评：图6.6所示为一个公共空间的平面设计，设计中各个功能区划分合理，环环相扣，有着承上启下的作用。

图6.6　长方形的平面设计

2．空间分割的个性

1) 空间分割的功能要求不同

展示设计空间分割的要求很明确，包括展示空间、洽谈区、演示空间、互动参与区等，都是围绕着如何更好地展览设定的。环境艺术设计空间分割要求主要从人的使用功能角度出发设定的。例如居住空间要分为起居室、卧室、厨房、卫生间等；办公空间要分为办公室、会议室、资料室等。如图6.7所示的带有二层的展位设计方案明确了各个空间的使用功能，这样会更便捷地延伸展示的内容，从而达到应有的目的。

点评：图6.7所示方案中，可以很清楚地看到不同的功能分区。一层作为主要的展示区域，空间分割相对开放，二层主要功能为洽谈区，空间分割更加注重私密性。

图6.7　带有二层的展位设计方案

2) 空间分割的私密性不同

环境艺术空间分割多数对私密性要求比较高，分割手段多使用密闭的、实体的分隔物。展示空间为了便于吸引观众、加强展出效果，空间分割多采用半封闭或不封闭的方式，使用的分割材料多为软隔断。很多情况下只是变化不同空间的色彩风格或灯光明度，就起到视觉上的空间分割，如图6.8和图6.9所示。

图6.8　室内设计分割采用了半封闭的空间设计模式　　　　图6.9　室内餐厅的半封闭空间设计

3) 空间分割的理念不同

环境艺术空间分割是为了人们能够更好地在相对独立的空间中生活、工作，其分割理念具有排他性和独立性；而展示空间分割是为了能够吸引更多的观众进入其中，具有开放性，如图6.10和图6.11所示。

图6.10　展示空间中不封闭的空间分割模式

图6.11 展示空间中半封闭和开敞式结合的空间分割模式

06
chapter
P137~172

❈ 二、不同空间心理感受的追求

1. 展示空间追求心理感受的特点

1) 体验心理

展示是一项可以让观众参与其中的活动，很多观众来参观也正是抱着这种心态，因此在设计时就需要注意如何满足观众的"体验心理"。如图6.12所示的科技馆空间设计案例明显地突出了人与环境的互动，在这个过程中体验是人通过自身的行动感悟生活，获得经验，体验心理是由此之后引发的心理感受。生活中体验到的事物往往最真实，留下的印象也最深刻，展示设计就是通过在一个固定的时间、固定的空间营造特定的场景，供人们体验的活动。

2) 好奇心理

满足好奇心是吸引观众参观的重要原因之一，因此展示空间设计时如何能够调动起观众的好奇心理也成为研究的课题之一。好奇心理是人们对未知信息所带来的无限可能性的喜好，是新奇信息刺激大脑后的结果之一，通常越年轻的观众，其好奇心理越强，如图6.13所示。

图6.13　乐高玩具展览

点评：图6.13是通过将环境光变暗增加空间的神秘感，通过射灯强化展品，丰富展品的表现力。观众参观时展品表现出的犹如漂浮在未知空间中的效果，充分调动起观众的好奇心。

图6.12　科技馆空间设计案例

2. 环境艺术空间追求心理感受的特点

1) 奢华与虚荣的心理

通过环境艺术设计可以满足奢华与虚荣的心理。如果空间给来访者以奢华的感受，有助于提高该企业的形象以及在来访者心目中的地位，银行业中这个特点体现得最为明显。如图6.14所示的酒店大堂设计方案，气势恢宏、金碧辉煌的大堂，巨大的金属材质大门以及大理石拼花营造的柜台等，无不体现着奢华。

2) 温馨与宁静的心理

温馨与宁静的心理感受多体现在家庭环境设计中。家是人们一生中停留时间最长的空

间，其空间设计本着如何舒适、如何温馨来展开。好的家庭环境设计可以让居住者精神饱满、身心愉快，如图6.15所示。

图6.14　酒店大堂设计方案　　　　　　　　图6.15　温馨与宁静的心理

❋ 三、材料处理的差异

1．使用材料的品质不同

展示活动相比较于环境艺术是一项短期的活动，多数从搭建到拆除只有几天时间，所以施工中更多地以效果为主，对材料的品质和精细程度要求不是很高。环境艺术的使用周期最少也要超过一年，而且还要经受日常生活中的不断使用和审视，因此需要使用品质好、精细度高的材料。

2．使用材料安装的周期不同

展示的布展时间只有2～3天，撤展时间也只有1天，时间短任务重，所以需要使用易于安装、拆卸的材料。环境设计的施工周期通常会持续几个月，因此可以使用加工复杂、安装繁琐的材料。

第二节　服装展示中的展示设计

❋ 一、服装展示的基本特征

服装展示是最常见的展出领域之一，从路边五彩缤纷的专卖店到高档商场中精致典雅的柜台，从街头巷尾的摊贩叫卖到会展中心的服饰博览会，它遍布在我们生活中的各个领域，可以说是无处不在。服装展一方面为各个服装品牌和各个生产厂商提供了简单便捷、行之有效的树立自身品牌形象、影响消费者购买行为的宣传方式；另一方面，也为消费者搭起了一座了解服装产品特点和进行消费的桥梁。因此，各个服装参展商都不惜花费大量的财力和物力投入到服装展中。快速发展的市场需求促进了服装展示艺术的发展，而服装展示对服装业的发展也起到了巨大的推动作用。

如图6.16所示的是女士服装专卖店的一角。空间环境的营造是首位的，人们通过对环境

的体验感受服装的美。空间设计成就了服装展示，反之服装展示充分体现了市场的流行风尚而引人注目。

如图6.17所示的是女士服装专卖店中心展台。因此作为集中展示服装的平台——服装展在设计时首先必须考虑到是否能够引领潮流。

图6.16　女士服装专卖店的一角　　　　图6.17　女士服装专卖店中心展台

其次，部分服装具有高贵、高级的特点。具有这种特点的展览主要是指高档成衣专卖店，为了满足高消费人群的需要，设计时在满足基本功能的基础上要尽可能将空间营造得高贵、典雅。再次，服装展示具有季节性，不同季节展出的展品不同，相应的设计也会有所区别，例如冬天展出皮草和夏天展出单衣就不尽相同。

二、服装展示的构成要素

服装展从广义上可以分为以下几类。

1．服装展览会

服装展览会是指在特定的时间、特定的地点集中某一类型或某一地区的服装企业或产品，旨在扩大品牌影响力、构建交易渠道的展示活动。

此类展览会往往具有明显的时间性和季节性，在展览内容、时间、形式和规模上具有很大的灵活性，展览商品的档次多集中于中档品牌，展出现场要求创造活跃、热烈的气氛，追求强烈的视觉印象。

如图6.18所示的是女士内衣展。在特定的季节展示具有代表性的产品不仅需要一个特定的空间，同时也需要将产品的主要特质用特殊的手段展示出来，所以在这个案例中为了体现女性的柔美而使用了比较柔软的软质材料辅以内在的框架造型，暖色的搭配诠释了内衣的特质。

如图6.19所示的是女士内衣展中心展台。序列状的模特围合形成了一个完美的空间构成，在灯光的映射下充分体现了女性的曲线美，模特的黄色及空间花饰的搭配似一种特别的符号传达给观众，增强了视觉感。

图6.18　女士内衣展

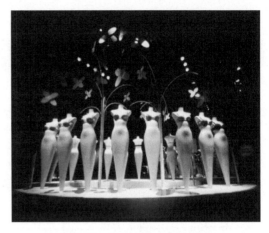

图6.19　女士内衣展中心展台

点评：图6.18所示中的产品为了符合女士内衣优美、性感的特征，大量使用软性材料制作造型，色调采用了暖色系，同时配合很多花纹花饰，观众看后很容易被感动。

图6.19中，服装模特作为视觉中心，整体感及形态的呈现尤为重要，设计中采用了圆形围合的虚拟空间，便于观众观赏。

2. 服装橱窗展示

橱窗往往是街头最亮丽的一道风景线，它将服装、灯光、辅助展具的造型美集于一身，不仅装点了环境，还装点了人们的心灵。

橱窗没有固定的规格和模式，多取决于商店建筑的格局和布置，通常有封闭式、开敞式和半开敞式等形式。橱窗设计从空间维度看更接近于平面视觉设计。

如图6.20所示的是具象橱窗展示案例。怀旧的背景衬托色彩鲜艳的服饰，这种对比使人的视觉直接关注到模特身上的服饰，达到了展示的目的。

如图6.21所示的是采用抽象橱窗设计案例。案例中背景采用了比较跳跃的色彩及点状的图形组织，而需要展示的主体都是以半环状的白色形态呈现，并用同一个元素组织成一个具有动态效果的画面。虽然背景比较杂乱，但是白色半环状的形态占据了大部分画面，还是凸显了展示的主要内容。

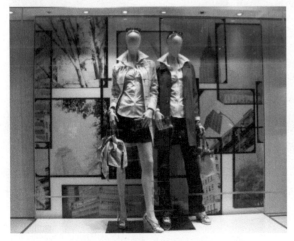

图6.20　具象橱窗展示案例

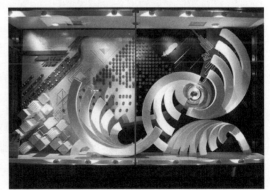

图6.21　抽象橱窗展示案例

点评：图6.21所示的设计以抽象风格为主，通过几何体穿插后形成节奏感吸引观众。

3．专卖店服装展示

专卖店可以说是服装与消费者之间联系最紧密的桥梁。如今各种风格、各种消费层次的服装专卖店活跃在城市的各个角落，它们犹如一个个神经元细胞敏锐地反映着服装市场的动态，引领着时尚潮流在城市中激荡。

现代专卖店种类繁多，形式不一，归结起来主要有以下几种。

1) 大型卖场中的店中店

大型卖场中的店中店依托于大型卖场，利用卖场与自身品牌的知名度来吸引顾客。设计店中店的展示空间时往往要受到很多来自卖场的约束，例如空间规格、材料、灯光、施工工艺等。

如图6.22所示的是大型卖场中的店中店。店中店和大型卖场的关系可以比喻为"寄生"的关系，大型卖场通过整体的形象招引顾客，而店中店则用自己的特色吸引顾客。

如图6.23所示的是大型卖场中专卖店中的形象墙设计案例。如果想在大型卖场中脱颖而出，首先从人的心理感受出发去体验和感知，其次是店中的商品要有个性，所以空间的形象墙设计采用了蜂窝状的造型并作为展示的小空间。

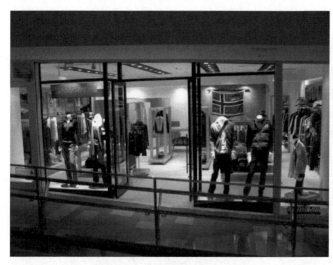

图6.22　大型卖场中的店中店　　　　　　图6.23　专卖店中的形象墙

2) 临街品牌专卖店

临街品牌专卖店体现出现代都市繁华的气息和时代风貌。多数临街专卖店都使用大面积的透明玻璃来做橱窗展示，外立面设计极富个性的门头装饰、标牌或旗帜，夜晚很多还会使用霓虹灯、LED灯等照明设备作为特殊装饰效果。这类店面设计除了原建筑的硬件条件对其有一定约束外，其他限制条件并不多，设计师发挥的自由度很大。

如图6.24所示的迪斯尼玩具专卖店设计。设计突出主题，货架及展台均为符合展品而设置，整齐划一。天花的设计处理为电影胶片模式，反映出展品的形象均是来源于人们对影像中的米老鼠和唐老鸭，强化了的形象更便于展卖。

图6.24 迪斯尼玩具专卖店设计

点评：图6.24所示的专卖店，其内部空间结合产品的特色，将货架尺寸设计成符合人体工学的尺度，便于拿放，有效地增加了产品的展卖性。顶部使用胶片造型的灯带寓意从电影中走出的活灵活现、人见人爱的卡通人物形象。

如图6.25所示的是迪斯尼玩具店店头设计。设计具有标志性，使人一目了然，霓虹灯强化了视觉感，非常有引导性。

点评：图6.25所示的店头是将可爱的米老鼠与唐老鸭作为主要形象，让观众一目了然店铺的性质和品牌。

图 6.25 迪斯尼玩具店店头设计

3) 概念店

概念店虽然不以销售盈利为目的，但对于品牌的塑造却十分重要，它是企业产品发展、开发的风向标，代表了未来的生活方向。概念店中通常设置有大量的交互设施和供客户体验的产品体验区，其目的是为了增进企业与消费者的感情。室内装饰为突出科技性与未来性，多采用金属、玻璃等材料，造型风格简约，色彩明确，光效绚丽。

如图6.26所示的是香奈儿全球巡展概念店。展馆的设计为流动的线条，处处体现出一种难以形容的精致感和艺术感。按照设计师哈迪德女士的说法，展馆最初的灵感来自于一款香奈儿

06
chapter
P137～172

149

亲手设计的菱格纹手袋和对自然界有机物所做的推敲；也是根据展览的功能考虑定型的。

如图6.27所示的是香奈儿全球巡展概念店入口。平台处的设计为128平方米的巨大公共区域。展览馆随着建筑底盘按一定参数变形。这种有机形体的演变源于自然界的螺旋形贝壳。在自然界中，有机系统的生长是最频繁的，这恰好适应了建筑沿周边向外扩展的需求。

点评：图6.26所示的概念店通过设计成极具未来感的空间造型，营造出该品牌与众不同的品位与时尚感。

图6.26　香奈儿全球巡展概念店

点评：图6.27所示的概念店入口处空间设计恰到好处，螺旋状变换的壳体与灰色的外延显现出超时空的、时尚的设计理念。这种全新的、视觉感很强的建筑设计独一无二。

图6.27　香奈儿全球巡展概念店入口

4．超市卖场服装展示

超市卖场服装展示与橱窗、专卖店服装展示有着不同的特点，其主要表现在货品摆放量大、各种服装品种相对齐全、档次多集中于中低档、展出环境配套一般、几乎没有品牌专职导购等。超市卖场服装展示也有其他展出方式所不具备的特点，即人流聚集量大、价格优势明显、消费人群多集中于工薪阶层，虽然单次消费数额有限，但是该阶层人群数量巨大。

目前超市卖场服装展示仍处于发展阶段，还存在一定的不足，但凭借其巨大的潜在消费人群覆盖面，一定会成为服装终端销售的重要渠道，如图6.28和图6.29所示。

图6.28 超市卖场中的服装展示、销售区域　　　　图6.29 超市服装展卖的另一种方式

点评：图6.28所示的超市卖场中服装展示、销售区域商品摆放十分丰富。为了陈列更多的商品，设计师充分利用了展柜、展壁，但不足之处是商品摆放密度太大。

5．时装发布会

时装发布会服装展示多为国际大型知名品牌所钟爱，每年在巴黎、米兰、纽约等时装发达城市都会有大量的时装发布会举行，期间由模特通过走台的方式在灯光、音乐等多媒体设施的辅助下动态地展示新发布的成衣。

目前全球最有名的四大时装发布会为米兰时装周、巴黎时装周、纽约时装周和伦敦时装周。如图6.30和图6.31所示的是巴黎时装周DIOR发布会。这些大型时装周通常为每年一届，分为春夏(9、10月上旬)和秋冬(2、3月)两个部分，每次在大约一个月内相继会举办三百余场时装发布会，基本上反映了当年及次年的世界服装流行趋势。

06
chapter
P137～172

图6.30 巴黎时装周DIOR发布会　　　　图6.31 发布会T台展示

点评：图6.30和图6.31呈现给众人的是作为DIOR最重要的产品展示活动现场，空间设计首先要突出品牌的高端与时尚，整体色调采用优雅又略带忧郁的蓝色，品牌LOGO醒目地出现在背景墙上。这样设计的结果是众多记者拍出的照片都可以很好地突出时装模特身上的服装，且每张片子的背景上都会有Christian Dior的标志。

三、服装展示的设计要素

(1) 要体现功能性。服装展示设计空间的规划和构成要满足服装陈列、演示、交流、洽谈、营销的需求，除设置观众在展区观展的敞开式空间外，还要设置私密性试衣间，展览空间的合理使用和组合的自然协调。

(2) 要突出表现服装陈列的外在美。服装陈列的方式很容易体现服装外在美的效果。例如，一件高档时装，如果把它很随意地挂在普通衣架上，其高档次就显现不出来，观众就可能看不上眼，但我们可以利用陈列手法、造型艺术和灯光让其"活"起来，把它穿在模特身上，用射灯照着，再配以其他的衬托、装饰，其高雅的款式、精细的做工就很清楚地呈现在观众面前，观众就很容易为之所动。从审美的角度对服装摆放进行艺术的加工，就可能获得更大的效益。

(3) 要突出品牌形象。合理的商品陈列可以起到展示商品、提升品牌形象、营造品牌氛围、提高品牌销售的作用。好的商品陈列不仅可以刺激观众购买，而且可以借此提高参展企业的产品和品牌的形象。

(4) 要有舒适的试衣间。一是私密性要强；二是面积不能太小；三是装修不能太简陋。试衣间在装修上要以观众使用是否舒适为标准。光源的设计要能够衬托出明显的服装效果，要安装试衣镜，备有座椅和临时放置随身携带物品的挂钩或台面等。

第三节　展示设计中的视觉传达

一、橱窗设计

1. 商业橱窗展示的基本特征

橱窗作为一种展出物品的方式具有悠久的历史。在中国，古代市肆之中、井坊之内都有很多店铺将待售的食品或物品在窗口摆放出来(那个时候只是简单的窗口买卖，没有形成真正意义上的橱窗)，一方面起到宣传广告的作用，另一方面可以吸引潜在的消费者消费。如图6.32所示的是清明上河图。

在欧洲，从被火山灰掩埋了两千多年的庞贝古城遗址，在挖掘现场可以看到，街道两旁残存的商店建筑大多有专门摆放货品的橱窗，用来促进销售，如图6.33所示的是庞贝城遗址。

现代意义上的橱窗设计大约出现在19世纪中期，在当时工业化进程比较早的英国、法国出现了早期的百货公司，为了吸引消费者，它们通常留出专门的窗口进行实物产品的展示。其后，随着商业的不断发展，橱窗展示的作用也从早期的简单展示商品逐渐转变为宣传品牌文化、展现企业形象。

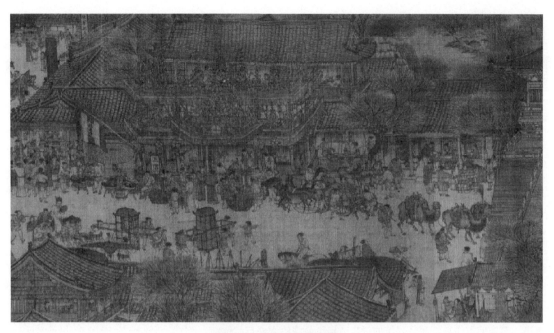

图6.32　清明上河图局部

06
chapter
P137～172

图6.33　庞贝城遗址

点评：图6.33所示的是一个店铺的入口，门的右边有专门摆放货品用的窗台，这应该是橱窗的雏形了。

153

图6.34　东京街头的Chanel系列橱窗设计

点评：图6.34中的设计使用统一的辅助图案和标志组成的展示道具，简洁但不简单，用最凝练的语言道出了品牌的奢侈与品位。

如图6.34所示的是东京街头的Chanel系列橱窗设计。商家通过别具一格、个性独特的橱窗设计吸引消费者驻足。消费者在观看的时候不仅直观地了解了产品的性能、特点和种类，增加了对产品的兴趣，而且还培养了对品牌的价值认同感和信赖感，获得了强烈的艺术震撼，进而产生购买欲望。

商业橱窗展示设计在展出空间面积上虽然较之于展示设计可以称之为方寸之间，但就其表现内容来说可以称得上包罗万象、五彩缤纷。正是因为商业橱窗展出面积小，所以设计、布展更加灵活，更新速度也更快，春夏秋冬随着不同季节的变化而变化，东西南北随着不同的流行趋势而跃动，始终在时尚潮流的最前方引领着审美发展。

商业橱窗展示设计的主要作用概括地讲有以下几个方面。

1) 展示产品促进销售

橱窗可以系统地向消费者介绍产品，清晰地说明产品的技术特点、性能、类型、产地、功能、用途以及使用方法。

如图6.35所示的大阪街头橱窗设计，橱窗内容言简意赅、直

图6.35　大阪街头橱窗设计

接、具有代表性，消费者通过橱窗内的这些信息可以弥补因为商品种类繁多而造成的难以选择的苦恼，根据不同品牌商家重点推销的产品可以很快地结合自身需要选择中意的商品，起到了促进销售的作用。

2) 宣传企业文化、提升品牌形象

品牌的意义对于消费者来说都是抽象的概念，如图6.36所示的LV橱窗设计。这些需要具象化后通过产品、标志、辅助图形等元素表现出来，从而显现产品的特点。橱窗展示可以通过对展示道具、实物展品、光效果的综合使用将抽象概念很好地表现出来，使观众可以很直观地理解并加强产品标示记忆。

点评：图6.29所示的橱窗中使用了巨大的LV标志吸引顾客注意，既很好地宣传了品牌，又突出了奢华。

图6.36　LV橱窗设计

3) 生活风尚的指引者

追求流行风尚是很多消费者特别是年轻消费者所热衷的活动，通过报纸杂志、网络、电视、宣传广告等手段都可以获得有关流行趋势的信息。但是，这些信息都是虚拟的，并不能够完全真实地传达所有信息。橱窗展示与以上的传播媒介相比具有更加直观、真实、生动的优点。很多商家在下一季产品开始销售之前，首先做的就是更新橱窗，在第一时间将最新产品呈现给观众。观众也可以直观地看到下一季的流行趋势，并根据自身的喜好和特点来设计未来的生活方式。

如图6.37所示的是东京表参道街头，"表参道"是东京的地名，位于东京原宿青山一带，离涩谷不太远。这是一个汇聚了大量时尚品牌店铺的街区，其中不乏很多顶级设计师的作品。图6.37中是表参道的标志性建筑"表参道广场(OMO Tesando Hills)"，为著名建筑设计师安藤忠雄设计，而他是东京最能引领流行风尚的领头羊。

图6.37　东京表参道街头

小贴士

表参道广场(OMO Tesando Hills)在于打造无形的、特有的"表情"和"时间的流动"。

利用声音、照明、影像等最尖端的科技和日本国内最高水平的技术，表现无形的、空气感和空间的魅力，以及"Wa"的精神。"Wa"指Walk=迈步在这条街上就能感到幸福、Watch=观察这条街道就能丰富自己的感性、Wake=感觉到这条街道就能发现自我、Way=在这条街上就能追求新的生活方式。

4) 美化生活环境、体现科技进步

当一件设计新颖、独具个性且优美高雅的商业橱窗设计作品出现在面前，会让消费者感觉到眼前一亮、为之一振；会让路人感觉到生活环境中的艺术气息；会让游客感觉到该地域独特的文化特点和审美品位。

如图6.38所示的是大阪道顿崛街头"五光十色"的街头店面。大量优美的商业橱窗同时展现，则可以起到美化街道空间环境、繁荣市场的作用，最终体现出一座城市、一个地区甚至一个国家的生活质量与品位。

图6.38 大阪道顿崛街头

随着对商业橱窗展示效果要求的不断提高，在展示中使用多媒体、光电等技术的案例越来越多。为了追求特殊效果使用的一些技术人们往往第一次见到，使商业橱窗在展示产品的同时还融入了部分科普展的意味，从科技进步的角度给人们留下深刻的印象。

2. 商业橱窗的空间设计

1) 商业橱窗的空间类型

商业橱窗空间的面积根据实际情况千差万别，但归结起来大致有以下几种类型。

(1) 封闭式橱窗。

封闭式橱窗是最常见的一种类型，大多位于商场临街的立面，将临街的橱窗与内部营业空间隔离开来而形成的独立空间。布展的时候工人从后部预留入口进入，布展完成后封闭入口形成独立封闭的展示空间。这类橱窗密闭性较好，便于布光和做特殊效果。

如图6.39所示的封闭式橱窗设计时只需要注意正面效果和部分侧面效果即可，呈现出的效果更接近于平面版式设计的感觉，设计时处理起来相对灵活，受环境影响小，呈现的效果比较好，是大型商场不可或缺的展出方式。

图6.39　封闭式橱窗

(2) 半封闭式橱窗。

如图6.40所示的半封闭式橱窗，也可以理解为半通透式的橱窗。这类橱窗并不完全隔离橱窗与商场内部空间，在展示商品的时候效果类似于中国传统园林设计中借景的概念，即：远近相容、动静一体、虚实相生、相得益彰。

图6.40　半封闭式橱窗

点评：图6.40所示的半封闭式橱窗将背景处理成大片的叶子，透过叶片的间隙，店内场景若隐若现，体现出神秘之感。

(3) 通透式橱窗。

如图6.41所示的通透式橱窗后部没有任何遮挡，从两边都可以看到展示品。相比于封闭式橱窗，通透式橱窗具有和雕塑相类似的特点，需要保证各个角度都具有极佳的观看效果。通透式橱窗设计时应该避免过于琐碎、破坏空间整体效果。

06
chapter
P137～172

图6.41　通透式橱窗

2) 商业橱窗的空间布局及构图

空间布局决定了橱窗内展品及道具的平面摆放位置，主要体现在橱窗的空间层次效果上。构图主要决定了橱窗呈现给人们最佳展示角度的画面效果，它是设计师将创意内容转化为具体形象过程中的重要环节。构图和空间布局的设计应该以美和传递信息、吸引顾客为原则，用最好的形式表现被展示的商品。

(1) 空间与层次。

橱窗空间相对于展示空间来说，具有单位面积小、相对封闭等特点，在空间的使用上要求更加紧凑，通过对空间层次的巧妙安排提高展出效果的趣味性，增加展示信息的容量。

橱窗设计中对空间层次的处理是难度比较大的问题，特别是对虚化的处理。因为橱窗内空间有限，不可能将所有的内容都详细展示，就需要有主有次。平面设计中处理表现内容的主次关系主要依靠虚实对比、大小面积对比、色彩对比等手段，橱窗设计在此基础上又综合了空间透视的手段。在空间中，为了突出主要信息单纯依靠增大面积是最简单的方法但并不是最巧妙的，在大面积的虚化背景或空白背景衬托下，减小主要表现内容的面积可以起到强化作用。此外，将真实的三维展品和虚拟的二维背景以及介于二维三维之间的布景结合起来可以营造出更出色的效果，而且这样的处理方法还可以更好地表现出品牌文化。

通过对布光的处理以及使用多媒体投影设备也可以起到丰富空间层次的作用，但使用这类设备受自然光线影响比较大，通常只能在晚上才能达到最佳观看效果。

如图6.42所示的婚纱店的橱窗设计对空间的处理应该做到虚实结合、繁简相依、层次分明、重点突出，既要有亮点，又要有内容，切不可只简单平面化处理或完全依靠处理空间的手段处理。

(2) 均齐与均衡。

平衡感在人们认知图形的感觉中占有特殊地位，任何设计无论是采取均齐的方式还是均衡的方式，最终都要达到视觉平衡。商业橱窗设计中使用均齐的方式对称的表现画面，会使画面显得比较开阔。

图6.42 婚纱店的橱窗设计

如图6.43所示的是时装店的橱窗设计。沿中心轴展开的图像显得恢宏、有气势，绝对的对称象征了完美，但是，这种完美有时会带来死板的感觉，让人看后觉得单调。均衡在追求平衡感的过程中显得更加灵活，可以打破对称轴平衡带来的死板僵硬问题。商业橱窗设计中使用均衡的手段表现画面更加常见，通过利用道具或布景组成大的画面关系，将展品很好地融合其中，对一些大件的展品通过摆放其自身就可以完成画面构图。

点评：图6.42所示的婚纱店是一个女孩身穿婚纱坐在桌子上凝望远方，一束光恰到好处地从前方照射过来，是在期盼远方的爱人还是孤独地等待，令人动容。通过灰色的背景及灯光烘托出一段浪漫往事的感觉，空间感很强。

(3) 整体与局部。

整体效果决定了一个橱窗的基本风格和定位，处理得当是形成强有力视觉冲击力的基础。整体效

图6.43 时装店的橱窗设计

果是由多个局部共同组成的，局部效果在服从整体风格定位的前提下更加注重表现趣味性和感染力。优秀的橱窗设计是生动细节和统一整体的有效组合，如果过于强调整体，容易造成画面呆板；如果过于拘泥于表现细节而忽视整体效果会造成画面凌乱，展品、展具之间各自为政，效果支离破碎。

因此在设计的时候，首先应该确立大的画面关系和风格定位，提取出主要使用的形式语言。例如表现时尚女装，风格定位为简洁、高雅，画面追求单纯，使用以曲线为主的形式语

06
chapter
P137~172

言。其次，考虑局部表现，包括展品与展具的组合关系、材料之间的组合关系、展品的摆放密度等问题。继续前一个例子，因为是时装展品需要选择人台模特展示，这里人台模特的风格就要既考虑和展品搭配的感觉，又要同时考虑符合整体关系，同时整体风格定位简洁、高雅，所以在展示服装之外添加配饰的时候就需要选择设计简洁、现代的风格作品。最后，回到整体进行综合调整和布光等工作。因此，不难看出橱窗设计中整体与局部的关系是相辅相成的，没有独立存在的整体，也没有失去整体的局部。

如图6.44和图6.45所示的是陶瓷专卖店橱窗设计案例。在此空间中形式语言非常突出，边缘背景的黑完全的衬托了长方形中的白，作为陶瓷元素更是视觉中心，这种以小见大的设计反而更加突出主题。

（4）多样与统一。

多样与统一是一个矛盾问题的两个方面，解决好的关键在于把握两者之间的度。从建筑设计到视觉传达设计再到工业设计、展示设计，可以说只要有设计的地方都会遇到多样与统一的问题。如图6.46所示的是手表橱窗设计案例。方案中几何元素底座的层次变化强调

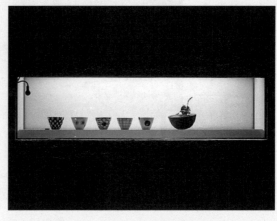

图6.44　陶瓷专卖店橱窗设计案例

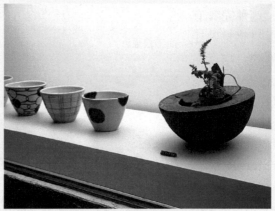

图6.45　陶瓷专卖店橱窗内部局部

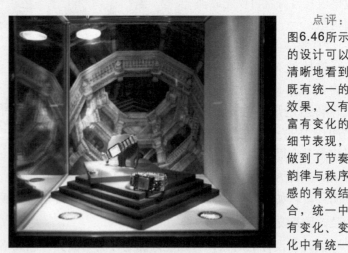

图6.46　手表橱窗整体展示

点评：

图6.44和图6.45所示的设计中体现了返璞归真的简洁之美，只通过区区几个展品一字摆开便将具有禅宗意味的美感表现得淋漓尽致。

点评：

图6.46所示的设计可以清晰地看到既有统一的效果，又有富有变化的细节表现，做到了节奏韵律与秩序感的有效结合，统一中有变化、变化中有统一的要求。

了多样性的交融及个性的变化，只有富有个性的设计才能产生感染力，只有富于变化的设计才会激发趣味性，只有丰富的内容才会吸引人们的注意力，所以精致的手表在大面积紫色的环境下凸显出来。但是，多样过渡会产生负面效果——画面混乱、色彩失控等问题。另外，统一追求的是整体性、合乎规律的秩序感，越简洁越对称的画面越统一。但是，片面强调统一会使画面失去活力，走向呆板，令观者看后感觉索然无味。

(5) 概括与感知。

设计时内容太多而能使用的空间又太小，该怎样做呢？甲方在布置任务时会罗列出很多要求，希望能够将橱窗的每个部分都用到，减少浪费。如果这样做通常结果就是展品、文字、图形都挤得满满的，事倍功半。

好的设计通常是主题突出、言简意赅、富有创意、新奇取胜的，处理时往往将千言万语化繁为简，提炼出典型的形式语言和生动的色彩感觉。如图6.47所示的是手提包的橱窗设计案例。橱窗设计中采用了"简"与"繁"，"多"与"少"的关系，既相互矛盾又相互依赖。设计如果过于繁杂会使人视觉疲劳、心情烦躁；相反简洁大方、语言精辟则会使人印象深刻，兴趣十足。但是，太简洁也容易造成画面空洞、平淡若水。

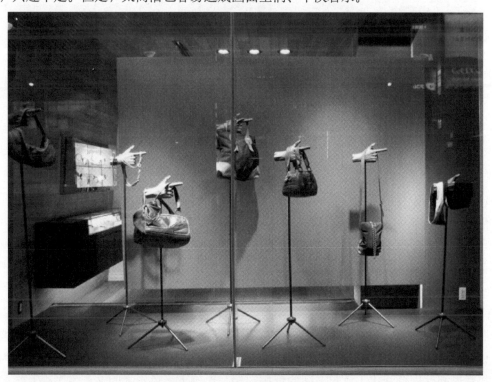

图6.47　手提包的橱窗设计案例

点评：图6.47所示的设计重点突出了和"包"接触最多的手的形象，排列上所有的手都指向一个方向，只是高低之间形成错落，具有很强的视觉冲击力。

设计师通过形象表现自身对展示对象的理解，并传达给广大观众。不同的设计师为此形成了不同的表现手段和方法，总的来说还是抓取生活中最富有感情色彩、最能打动人的细腻

瞬间，舍弃无益于表现的内容，形成具有普遍意义、来源于生活但高于生活的作品，既有概括性，又形成强烈的感知。

(6) 对比与调和。

对比与调和是橱窗设计的重要手段，使用它可以有效地突出或减弱橱窗中出现的元素，通常包括体积对比、色彩对比、质感对比、材料对比、虚实对比、明暗对比、冷暖对比、强弱对比、位置对比等。在具体设计中通过综合使用对比可以使主题形象更加突出，特点更加分明，还可以加强画面的冲击力和张力，人为制造冲突以吸引消费者注意。

调和与对比相反，是通过减少矛盾形成统一的视觉效果，其优点是容易使画面统一、柔和、有品位，运用整体的力量吸引消费者注意，如图6.48所示。

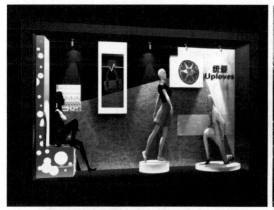

(a) 材料对比　　　　　　　　　　　　　　(b) 色彩对比

图6.48　对比与调和

3. 商业橱窗的照明与色彩设计

1) 商业橱窗设计中的色彩

色彩设计与照明设计是橱窗设计中重要的设计要素。色彩效果较之于空间造型、细部表现和体量感更加吸引人的注意，通常人们对事物的第一印象是色彩留下的，也就是所谓的"远看颜色近看花"的道理。通过光与色彩的配合使用可以进一步加强表现力，营造出不同情调、风格和氛围的效果，所以设计时可以将色彩与光效果同时考虑。

(1) 橱窗色彩的构成。

橱窗中出现的色彩主要有商品固有色、环境色彩、灯光色彩、展具色彩、文字品牌色彩等。如图6.49和图6.50所示的橱窗色彩设计虽然使用了多种色彩，但是繁而不乱，因为在设计中将色彩相互融合淡化了色彩之间的色相，相互影响下，色彩之间又产生了交互，做到你中有我、我中有你的模式，形成了一个完整的画面。

(2) 确定商业橱窗的色彩。

商业橱窗的色彩设计和与平面设计类似，由主色和辅助色共同组成。色彩使用时要注意搭配合理、色调统一，使色彩既富有灵动的节奏感又不失整体感。

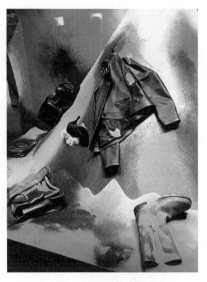

图6.49　橱窗色彩设计案例　　　　　　图6.50　橱窗色彩设计局部

① 根据商品特性。

商品定位不同，采用的设计形式、色彩也会不同。例如，高档化妆品通常追求简洁的风格调、明度比较高的色彩；部分高档时装追求古典主义风格，使用暖色调为主色调的颜色；工具类产品体现功能与科技感，多使用冷色调的蓝、绿；食品为了刺激消费者食欲则大量使用红、黄等暖色调颜色。因此，橱窗设计的色调可以根据不同类型的产品色调来定。

② 根据目标消费群确定使用色彩。

例如，针对女性顾客购买的商品多数选择明亮的色调，其中针对年轻女性消费者的多选用纯度比较高或对比强烈的色调，如柠檬黄、红色、粉色等；针对老年女性消费者则选用柔和的暖色调，如紫红或赭石等色调。

③ 根据流行色确定使用色彩。

橱窗设计既反映了该季的流行趋势，也起到引领流行趋势的作用。色彩是流行趋势中最重要的元素之一，特别是在时装领域，把握住流行趋势成为设计成功的保障。因此，在确定橱窗色调时不妨参考一下流行趋势。

下列案例就充分体现了流行色彩带给商业环境的契机。

这个案例中最突出的就是色彩与灯光的使用。首先，淡淡的绿色作为主色调萦绕空间，使顾客置身其中有种春意盎然的感觉；其次，使用了点状的筒灯作为主要光源，星星点点间营造出透亮、干净、整洁的效果。

如图6.51和图6.52所示的时装店展架设计，简洁是其主要的特征，绿色展柜既作为展示商品的背景又有自身的功能特性，白色框架的展架与展柜的联系又充分体现了空间与物体之间的和谐关系。

如图6.53和图6.54所示的时装店橱窗设计，在大环境的绿色空间中，橱窗采用的展台运用了一个偏冷的暖色调，起到了一个点缀的作用，使得橱窗的展品格外突出，这种对比的运用既相互影响又相互衬托。

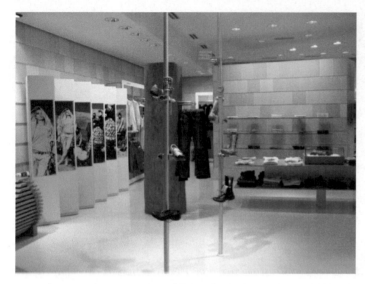

图6.51　时装店展架设计1　　　　　　　　　图6.52　时装店展架设计2

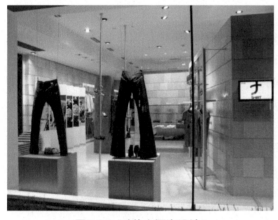

图6.53　时装店橱窗设计1　　　　　　　　　图6.54　时装店橱窗设计2

点评：图6.53中设计的主要焦点为层叠的展台，展台既简洁又富有层次，统一中求变化，在它的映衬下突出展品。

图6.54所示的两个简单的方形展台的色彩在大环境绿色中有着自己独特的风格，展台的色彩和环境采用了一个对比色，在绿色的环境中格外引人注意，这样就会突出产品。

2) 商业橱窗设计中的照明

照明设计是橱窗设计中最容易出效果的部分，也是最难控制的部分。其作用首先是在夜间利用人造光源使橱窗仍然具有可观看性；其次，通过使用不同光源营造出特有的氛围，强化主要展示物；最后，使用如数码灯等特殊照明器材丰富展出效果。通常橱窗照明由基本照明、氛围照明、局部照明和特殊照明组成。

(1) 基本照明。

基本照明通俗讲就是要保证在晚间橱窗能够均匀地亮起来。其主要使用荧光灯为光源，安装在橱窗内顶部、侧部或底部，光源数量根据橱窗面积确定，往往安装后灯源位置固定不可移动，使用时要注意光照要均匀，不能留有死角。

(2) 氛围照明。

氛围照明主要作用是形成橱窗内的整体色调，构成具有情节的特殊效果，增强艺术感染力，通常采用控制背景灯光的强度和色彩来完成布光，需要注意的是如果采用有色光源，要注意与展品固有色的关系，避免喧宾夺主。如图6.55和图6.56所示的家具专卖店橱窗设计主要显现的是家具环境中灯光照明在展示中的作用。在呈灰色的空间中，独特造型的吊灯照明不仅使得空间具有一定的神秘感，而且极具艺术氛围，和谐、沉稳是它的特点。

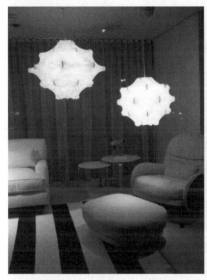

图6.55　家具专卖店局部设计

图6.56　家具专卖店橱窗设计

(3) 局部照明。

局部照明的作用是突出展品或品牌标志，通常使用聚光灯、射灯、反光灯等完成。这类灯源安装后可以调节光照角度，通过配合滤色镜还可以变换色相和冷暖效果。如图6.57所示的服装专卖店一角的局部照明增加展示层次效果及细节表现。

(4) 特殊照明。

特殊照明主要作用是通过强化某部分的效果更进一步烘托展品，加深观众印象。使用的光源包括数码灯、霓虹灯、LED等。如图6.58所示的使用霓虹灯的橱窗设计使得橱窗展示趋向活

图6.57　服装专卖店的一角

泼、绚丽，它内在的变换产生了动感，与服装的静形成了鲜明的对比。近几年多媒体手段也开始在橱窗设计中应用，更丰富了橱窗的表现效果。

图6.58　使用霓虹灯的橱窗设计

4．商业橱窗的材料使用与工艺

商业橱窗设计中，材料是使效果得以实现的最基础的保障，对使用材料的选择直接影响橱窗展示效果的成败。因此，设计师必须熟知各种材料的特点、特性、价格以及最终达到的效果。下面我们就来看一下橱窗设计都会涉及哪些材料。

1) 木质材料

木质材料是一种使用非常广泛的材料，它具有独特的天然材质、优异的物理性能和良好的加工性能。木材通过多年形成的年轮纹理所具有的质朴、天然的特点是任何其他人工材料所无法代替的。从物理性能来讲，木材具有良好的消音、绝热、绝缘性能，且强度大、质量轻，还富有一定弹性，可以缓和冲击力；从加工角度来讲，木材的性能就更加突出，可以通过锯、刨、铣、黏结、钉等工艺加工成任何造型。木材表面还可承受涂料、挖空、雕刻等处理，是橱窗施工中使用最广泛的一种材料。如图6.59所示的是大面积使用木材作为元素的橱窗设计。

2) 金属材料

金属材料具有承重好、材质感强、强度高等优点，设计中将这种材料根据需要设置在橱

窗的空间作为媒介或者装饰，但也有相对于木质材料不易于加工、自身重量大、耐腐蚀性差等缺点。为了扬长避短，目前橱窗设计中多使用标准化的铝及铝合金展件，其优点是既保留了普通金属材料的优点，又解决了重量大、不易搬运和组装以及耐腐蚀性差的缺点。但是，铝和铝合金型材使用时会受到型材本身尺寸的限制，设计时需要加以注意。如图6.60所示的是使用金属框架作为元素的橱窗设计。

图6.59　大量使用木材作为元素的橱窗设计　　　　图6.60　使用金属框架作为元素的橱窗设计

点评：如图6.60所示，不规则的金属框架形成了一个虚拟的空间，富有层次感，将模特融入其中，形成一体，突出了服装的特点。

图6.61所示的使用金属板材作为元素的橱窗设计注重形式的表现，大块的金属板材层叠使用，在平面上强化了体积感，照明作用下的点点镂空形成了一个完整的背景，从而突出了模特及服饰的展示。

3) 塑料材料

现在橱窗设计中常见的塑料材料有玻璃钢、硬聚氯乙烯(PVC)和尼龙等，如图6.62所示的是使用塑料作为元素的橱窗设计。这种材料在高温下具有可流动性，可以根据环境的需要随意塑造成各种形状，且在通常的自然温度下不会变形。塑料材料还具有质量轻、绝缘、耐

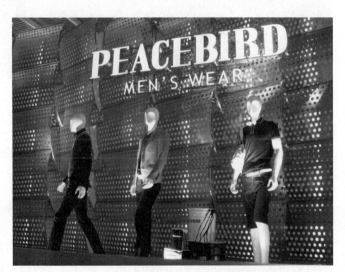

图6.61　使用金属板材作为元素的橱窗设计

点评：如图6.61所示，金属能够传达给人们冷静、坚毅的心理感受，板式的金属块层叠有加，在照明的作用下更显得丰富，同时还可以表现出很强烈的时尚感。

磨、成型效果好、耐水侵蚀等特点。目前在橱窗设计中对于不规则的形体以及表面要求极其光滑的造型物多使用此类材料。

4) 玻璃材料

从表现效果来说，玻璃是一种很独特的材料，它具有通透的视觉效果、极强的装饰性能。玻璃除了透明的以外还有镜面材质的。如图6.63所示的是使用镜面作为元素的橱窗设计。设计的环境凝重、神秘，圆形的镜面元素组织在一起不仅映射了周围环境，增加空间层次，同时无形中增加了空间的纵深感，表现出高雅、精致、现代的性格特点。就玻璃材料本身来说，它是由石英砂、纯碱、石灰石等无机氧化物为主要构成元素，通过与辅助原料一起高温熔解、定型、冷却后形成的固体。普通玻璃经过钢化后还可以有效地提高玻璃的强度，可以作为承重材料使用。

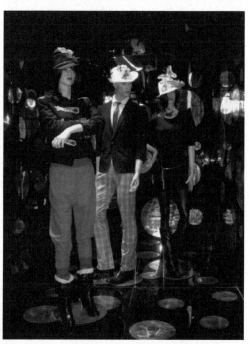

图6.63　使用镜面作为元素的橱窗设计

点评：图6.63所示的方案刻意营造出一个幽暗的环境，一束光打到模特身上，在周围无数镜面的反射下显得非常神秘。

图6.62　使用塑料作为元素的橱窗设计

5) 其他材料

在橱窗设计、制作中还会用到其他一些材料，如可凝固类材料、纤维类材料、土、沙等。

可凝固类材料中使用相对较多的是石膏，它可以在短时间内塑造出所需要的形状。纤维类材料更多的是作为辅助装饰的手段来使用，比较常见的有网格布、弹力布、各种纱、毯子等。土和沙多作为表现个性的材料语言出现，起到营造氛围、渲染感情等作用。如图6.64所示的DIOR橱窗系列设计使用了综合材料。设计彰显了色彩的魅力，无论是形式还是画面的布局均精心设计，强化了品牌的理念。

如图6.65和图6.66所示的某服装品牌橱窗设计，具有空间感的设计背景仿佛回到了梦幻般的童话故事中，背景与道具的形态形成了呼应，加强了空间的完整度，模特的造型也迎合了场景的需要，这种别出心裁的设计是吸引观众的重要因素。

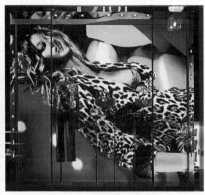

(a) DIOR女性时装包展示　　　　　(b) DIOR女性服装展示　　　　　(c) DIOR女性包与鞋的展示

图6.64　DIOR橱窗系列设计

图6.65　某服装品牌橱窗设计1　　　　　图6.66　某服装品牌橱窗设计2

点评：图6.65所示的设计中，道具使用蘑菇的造型，为突出服装的品质并和周围环境呼应，将模特的形态设计成兔子的造型。

图6.66是将白兔的造型作为主要的设计语言，模特也被演绎成夸张的造型，使橱窗效果显得十分出色。

二、展示中的平面设计

1. 海报在展示设计中的应用

海报是一种信息传递艺术，是大众化的宣传工具。海报的表现形式多种多样，题材广泛，限制较少，强调创意及视觉语言，点线面、图片及文字可灵活应用。如图6.67所示的是一幅平面海报设计的作品，设计采用了一种特别的方式将主题思想直接表达。所以海报的设计完全是利用调动形象、色彩、构图、形式感等因素形成强烈的视觉效果，有相当大的号召力与艺术感染力。

展示设计中需要大量的展板来展出信息，而展板恰恰是海报的一种表现方式。如图6.68

06
chapter
P137～172

所示的平面海报设计，画面的黑色框架字体通过艺术形式的表现显现出立体感，有较强的视觉中心感，新颖、独特的风格悦人耳目。设计中对信息的整理与选择使用了比较合适的形式语言来表现，通过朦胧感将前面的字体凸显出来，达到了告知的作用。

图6.67　平面海报设计1

图6.68　平面海报设计2

点评：图6.68所示的设计中没有繁杂的元素存在，字体的巧妙变化强化了主题思想。

2．版式设计在展示中的应用

版式设计又称为版面设计，是现代设计艺术的重要组成部分，是视觉传达设计的重要手段。从表面上看，它是一种关于编排的学问，实际上，它不仅是一种技能，更是技术与艺术的高度统一。版式设计是在版面上将有限的视觉元素进行有机的排列组合，将理性思维、个性化表现出来，既传达信息，同时也产生感官上的美感。

如图6.69所示的北京奥运会开幕式节目单，很好地将此信息完整准确地传达，不仅文字准确，版面设计也颇讲究，既体现了奥运精神，又满足视觉上的需求，通俗易懂易看。展示活动中最常见也是使用最多的信息展出方式是展板展示，而展板设计所依托的正是版式设计，同时版式设计也是触摸屏、交互游戏等多媒体设施界面设计的基础。

如图6.70所示的书籍设计是一个综合体的设计，其组成部分有文字、图片、符号、表格等元素。要将这些元素按照顺序有序地组合排列，需要有理性的头脑和感性的设计表现，才能达到完整、完美。

图6.69　北京奥运会开幕式节目单

图6.70　书籍设计

如果我们回放展示设计过程就会发现在平面空间划分阶段，对平面的分割会和版式设计有一定的相似性，甚至很多基本法则都是共通的。随着设计的深入，在设计各个立面的过程中也会使用到版式设计的知识。当然最重要的还是应用于展板设计。结合版式设计的要求和展板设计的特点在展示设计应注意以下几个方面。

(1) 主题要鲜明。版式设计要紧紧围绕展示的主题进行，应该尽量避免设计师自身的情感宣泄。

(2) 形式与内容要统一。展板设计时所采用的形式要根据内容而决定。

(3) 强化整体布局。版面设计要服从于展示的整体布局。

3．展示设计中的CI系统

CI也称CIS，是英文Corporate Identity System的缩写，目前一般译为"企业视觉形象识别系统"。CI设计，即有关企业视觉形象识别的设计，包括企业名称、标志、标准字体、色彩、象征图案、标语、吉祥物等方面的设计。CI设计系统是以企业定位或企业经营理念为核心的，对包括企业内部管理、对外关系活动、广告宣传以及其他以视觉和音响为手段的宣传活动在内的各个方面，进行组织化、系统化、统一性的综合设计，力求使企业在这方面以一种统一的形态呈现于社会大众面前，产生良好的企业形象。

在展示设计中导入CI系统的主要目的是为了能够更好地塑造企业形象，利用整体的力量系统传播信息，扩大企业的社会影响、提高知名度、建立企业在公众心目中的形象。同时，很多大企业的展位设计往往都是CI系统的延伸，包括LOGO的使用方法、标准色、辅助图形等。因此展示设计与CI系统是紧密联系的。

小结

本章着重从不同专业的角度看展示空间设计。但无论从哪个角度看，它们都具有自己的个性同时也都有着共性。随着设计领域外延的不断扩大，综合展示设计作为一门越来越被广泛应用的交叉性学科，需要设计师具有复合的知识结构，才能具备处理各种设计中遇到的复杂因素的综合能力。这种多元学科知识的交融使得设计师能更好地发挥想象创意，创造出有着各个学科领域背景支持的优秀设计作品。随着各个设计分支理论的相互交叉和融合，多元化的视觉传达设计理论越来越成为综合展示设计基础不可缺少的组成部分。展示空间设计与视觉艺术的最佳结合点就是通过点、线、面、色彩等造型语言营造一个展示空间，这个空间传递信息准确、功能分明，并能够带给观众丰富的想象空间和强烈的视觉印象。无论哪一类展示设计，能否最大限度地把观众的视线集中到展台、突出展品信息，是衡量该设计是否成功的标准。

06
chapter
P137~172

本章思考题及实训

一、思考题

1. 如何用人体工程学的理论解决展示设计中的问题?
2. 如何理解不同环境下的展示空间设计?
3. 商业化的展示设计特点是什么?
4. 色彩赋予展示空间什么特性?

二、实训

不同环境的展示空间的体现。

目的:通过不同的环境的理解,展示空间的设计也不同,其中空间性质、产品特性、照明的氛围都是要考虑的因素。

内容:不同性质环境下展示空间的设计、色彩设计。

过程:①选题;②根据已给的平面图进行不同性质环境下展示空间的设计、色彩设计;③平面图、立面图、效果图等图示的绘制。

第七章

向纵深发展的设计

学习要点及目标

✱ 了解项目操纵的具体流程。

✱ 掌握设计的禁忌。

✱ 掌握更多的设计技巧。

核心概念

设计流程　禁忌　技巧

商业空间展示较之建筑设计和常规的室内设计有着很大差别，不同的商业展示都有不同的商业目的，而商业信息的整体策划和团队精神是设计的核心。设计的程序也始终贯穿设计主题，强调信息与空间行为的密切关系，设计宗旨以流线为脉，以形象为骨，完整划一。

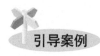

引导案例

爱知世博会埃及展馆设计

在爱知世博会上，埃及是非洲少数几个拥有独立展馆的国家之一，展示的主题为"永恒的埃及"。在这届世博会上，埃及展示了从远古法老时代到现今，埃及在文化历史、名胜古迹等方面的情况，法老雕像的复制品也在展出之列，这为有意到埃及旅游、经商的人提供了一个很好的了解机会。埃及参与世博会的目的是为了让更多的人了解埃及的悠久文明和现状，从而吸引更多的游客和投资者。埃及展馆内的餐厅为参观者提供了具有埃及传统特色的食物和饮料，一些埃及的古董和传统手工制品也能在展馆的商店里买到。

案例分析

埃及主题展馆设计是在2005年日本爱知世博会上诞生的。从图7.1～图7.4所示中可以看到该主题馆的外貌。首先，展馆色彩选择了土黄色，以期和世人对埃及文物的色彩印象相吻合；其次，下部的支撑柱体选择了纸莎草式的柱头，其形式来源于卢克索地区众多的神庙遗迹；再次，主入口处采用了巨大的梯形墙面，门楣处会有保护神的壁画；最后，上部的立面借用了很多壁画和象形文字元素进行装饰，以烘托氛围。通过使用这些元素，设计师很好地表现了古埃及的民族风。

　　从图7.5～图7.8所示中可以看到展馆内部的设计以及展品的陈列效果。出于风格统一的考虑，设计师在设计内部展出空间时依然延续了外部大量借用古代遗留元素符号的方法。其中图7.6所示的内部最为典型，设计师直接将神庙内部空间的形式运用到展厅中，使观众一目了然，这是属于埃及的悠久文化。

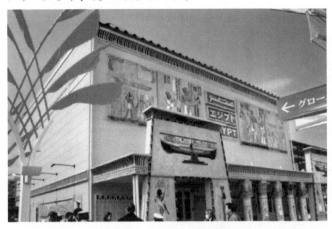

图7.1　埃及馆外部设计

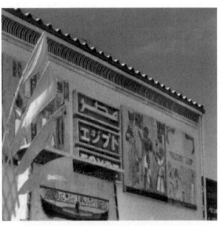

图7.2　埃及馆外立面局部设计1

图7.3　埃及馆外立面局部设计2

图7.4　埃及馆外立面局部设计3

图7.5　埃及馆展品

图7.6　埃及馆内部空间设计

图7.7　玻璃展柜设计

图7.8　埃及馆展品

07
chapter
P173～192

　　前面学习了很多理论，在这一章中我们将通过对一个设计案例深入剖析，从中学习更多的实战技巧，同时还将了解更多展示设计中的禁忌与技巧。

第一节 项目的设计流程

成功的项目原则上首先具备优良的设计团队及优秀的商业策划。实施过程中始终遵循以人为本的设计原则及理念，将设计思想贯穿到完整的设计当中，设计程序环环相扣，相互影响，相互制约，为项目的最终完成奠定了良好的基础。

下面我们通过一个案例来完整地了解一下展示设计由设计到施工到完成的全过程。

展览名称——唐山城市规划展览。

2006年，唐山面粉厂开始拆迁，在大成山脚下的一组仓库在规划指导下得以保存。它们分别是日伪时代建的四栋库房，20世纪80年代建的两栋标准库房，以及一栋二层砖混小楼。随后，URBANUS都市实践提供的规划概念图被其他设计单位简单地转换成园林总平面图，并在短期内予以施工。目前，主要的绿化工程已完成。原规划中的木板大道、游戏圈等只是用彩色混凝土界定了范围，为尽一步的深化设计提供了条件。

2008年，唐山市规划局计划将这个遗址公园辟为唐山市城市展览馆，由此开始了这个项目的实施。下面是相关要求。

如图7.9所示的展示设计范围包括A馆、B馆、C馆、D馆、E馆，其中以B馆为主。展览内容要求：以突出重点、体现特点、展现高点为原则，充分展示震后30多

图7.9 现场规划图

点评：图7.9所示的设计合理的参观动线、恰当的展出空间分配以及空间与空间之间的关系，这些都是平面图所要表现的重点。

年来，特别是近10年来，英雄的唐山人民以城市规划为指导，建设繁荣美好的新唐山所取得的辉煌成就；以实事求是、尊重历史为原则，充分挖掘历史资料，突出百年城市兴起、城市发展的展出比重，使城市规划资源得以全面整合，规划展示具有唐山特色。

一、构思与创意

首先，我们来看一下场地现有的条件。唐山市城市展览馆位于北新东道以北，龙泽北路以东，东与大城山毗邻，西南与凤凰山相望。如图7.10所示的展览馆是由西北井四栋日伪时期修建的弹药库和两栋20世纪80年代修建的粮库改建而成，总用地面积29 636.58平方米(44.45亩)，总建筑面积5650.17平方米。

日伪时期库房　　　日伪时期库房　　　日伪时期库房　　　　　20世纪80年代库房　　　日伪时期库房

图7.10　现场户外改造前照片

创意：B馆是馆区内的中心建筑，如图7.11所示的接待区内部进行改造翻新时对空间进行了重新划分，主厅局部增加了二层。如图7.12所示的初步完成室内改造的尾厅现场照片，尾厅增加了大楼梯和环幕电影院。

改造部分材料使用别具一格，几乎全为欧松板。该馆内部总体呈现出一种简约现代的风格，形式符号感很强，因此我们设定的展示设计风格尽量简约，从形式语言选取和设计元素符号应用上更多考虑与现有空间构造物相结合，避免出现割裂感，努力使建筑和展览有机地融为一体，相辅相成，交相辉映。

A馆、C馆、D馆、E馆是展区内的辅助展馆，分别展示各区县和重点项目的规划成果，设计风格尽量贴近B馆，墙面统一使用欧松板，根据不同展馆的展示内容处理成圆形或方形，展板形制也与B馆相同。

图7.11　初步完成室内改造的接待区现场照片

图7.12　初步完成室内改造的尾厅现场照片

❋ 二、草案提出与沟通

　　根据创意开始草图阶段设计，使用工具SketchUp 6.0。一层部分计划保留原始墙面，展板与墙面分离单独处理。二层的欧松板大通道采用双层钢化玻璃内贴画面处理，优点是与周围环境更好地融合。尾厅地面用钢化玻璃架起，下面放置城市沙盘。草案提出后与甲方沟通，基本满意，但甲方提出尾厅是否可以在墙面悬挂一个大型沙盘，同时配合数码灯展示，这些在后面的设计中都得到了体现。如图7.13所示的是场馆平面图的划分及设计。在所有的设计中，平面图的设计尤为重要，从空间的整体出发延展到各个空间、各个界面的分配，其功能性、安全性、便捷性都是设计考虑的主要因素。

图7.13　平面图

　　如图7.14所示的利用软件制作的图示界面很好地展现了各个场馆的功能性及可操作性，是草案阶段的工作图。根据模拟的图示可以观察利弊关系及可操作性，及时解决存在的问题。

图7.14 图示界面

　　如图7.15所示的是二层方案中的欧松板大通道中部，最初设计只安放触摸屏，与甲方沟通后增加了四台互动游戏设施，这样不仅充实了空间内容，同时便于更好地与观众沟通。

　　如图7.16所示的入口部分将高达6米的墙面设计为主形象墙，上面设计用青铜铸造表现唐山精神的文学作品——唐山赋，用青铜字与欧松板产生材质对比，与甲方沟通后综合考虑造价，字的材料改为木塑板外喷涂涂料。

图7.15 二层方案

　　点评：图7.15所示的通道设计整齐划一，梁架的构成呈现出空间的序列感及进深感，中间的过道由于面积较大，根据需要增加了四台游戏设施。

图7.16 形象墙设计方案

　　如图7.17所示的设计中，整体空间充满厚重的感觉，带有层次的楼梯逐级而上，历史名人肖像高高上挂，犹如拉什莫尔山上的开国元勋，气势宏博，但又不失严谨。空间的构成模

式运用了现代的设计语言诠释了空间设计与名人的效应。

如图7.18所示的设计亮点在于地面的处理，钢化玻璃下呈现的是规划图，人们可以俯视观看，一目了然。这种一举两得的设计理念对于一些特定的空间使用显得别具一格。

图7.17　楼梯上部通道墙面设计　　　　图7.18　尾厅地面设计方案

三、提交正式方案

经过与甲方的充分沟通后提出了正式的设计方案，其中主要的细化内容有以下几方面。

(1) 展厅内壁统一用轻钢龙骨石膏板外贴浅土黄色壁纸重新处理，起到统一空间色调、美化墙面的作用，同时浅土黄色还与欧松板形成很好的呼应，使空间有机成为整体。

(2) 如图7.19所示，重新设计在入口右侧高达6米的墙面上安放以城市历史地域变迁为主题的锻铜浮雕，既丰富展出形式，又起到提升展馆档次、震撼观众的效果。

(3) 如图7.20分别在入口、出口和一层底墙设三处主题形象墙，分别表现组成唐山市的各区县名称、唐山走过的历程和城市发展的重大项目。其形式采用不同高度的立方体在墙面组合出充满动感的浮雕式图形，将所要表现的内容制作成立体字粘贴到表面。其特点是用新奇、直观的方式向观众传达出重点内容，同时丰富空间效果。

(4) 一楼展板处理成L形，双层钢化玻璃夹住画面，用玻璃钉与展板连接，色彩、材质处理成深灰色弹涂，体现简约、大方又不失时代感的设计理念。

(5) 二层展板处理。二层地面和墙面都为欧松板，美观大方，是建筑改造重点处理的区域，因此，这部分空间中我们只使用钢化玻璃夹注画面，使欧松板墙面更多的呈现出固有的美。

(6) 地面下沉区域考虑到距离过长和内侧通道过窄，故决定在中间部分增建一座桥梁通道，方便观众参观。同时，桥还可以将下沉部分分成两个区域，一部分展示震后唐山城市规划模型；另一部分作为观众可参与的多媒体游戏互动区，既提高了展馆的使用效率，又增加了展示的趣味性。

(7) 展示手段高技术化是展示设计的必然趋势，如图7.21互动游戏设施强调参与性，通过游戏的手段增加对唐山以往及今后发展趋势的认识。如图7.22所示，展馆的主题就是回归，所以运用游戏的手法使参观者增加如何保护和爱护自己的家园的意识。如图7.23所示，区域设计起到承上启下的作用，也预示领导对唐山人民的厚爱。综上所述，本方案在该项目中将

大量使用如互动游戏、触摸屏电子沙盘等新技术以满足观众的多方面需要。

图7.19　入口服务区设计

图7.20　调整后的主形象墙

点评：图7.19是入口服务区，设计得比较简洁，基本尊重了原设计，只是在上部悬挂了比较厚的场馆名称，考虑到周围环境风格比较硬朗，所以选择了黑体字。接待台对面墙面悬挂浮雕式唐山全市模型，配合灯光可显示不同区域的范围。

如图7.20所示，看到变化最大的部分是左边"下沉空间"的处理。首先，为了方便观众参观，架起了一座桥，有效沟通了左右两部分展区。其次，在桥两侧分别设计了沙盘和互动游戏区。沙盘设置在这里最大的好处是观众既可以从高处宏观地看规划的大效果，又可以到边上仔细地观看，同时"坑"中光线比较暗，又为给沙盘打光提供了优势。互动游戏设置在桥的另一侧原因也有两个：其一，该设备由投影仪自顶部投射画面，需要较暗的环境；其二，"坑"的空间较为封闭，观众在游戏时不会影响观展的其他观众。

图7.21　新增加的互动游戏设施

图7.22　二层的互动游戏设施

点评：图7.21中，当观众踩在地面上的唐山现状照片或唐山老照片后照片会自动翻动成未来同一地区的规划图片，非常富有趣味性。

图7.22所示的是在草案阶段的基础上增加了互动游戏设施"寻找我的家"和"重建家园"。通道尽头为了围合空间同时起到遮光作用，增加了不锈钢格栅，使整个空间更加完整。

(8) 如图7.24所示，空间设计采用了地面和墙面对照的展厅沙盘，清晰、便捷。

展厅设计中使用多种射灯进行组合照明，提高照明的质量，为观众呈现出一个充满艺术

韵味的展示空间。为了使展览更加吸引人，还使用大量可旋转的数码灯分散布置在展厅中。

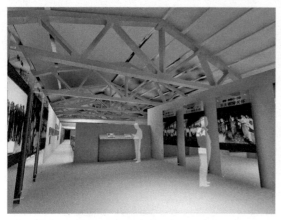
图7.23　新增加的领导关怀区

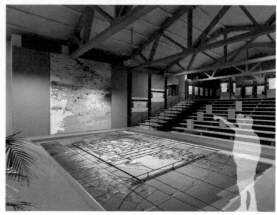
图7.24　尾厅的沙盘

　　点评：图7.23所示的领导关怀区虽然面积不大，却起到承前启后的重要作用。

　　图7.24所示为尾厅，在地面沙盘的基础上根据甲方要求增加了大型壁挂式沙盘。观众参观时通过两个沙盘模型的上下对比，更容易理解展出内容。

四、材料选择与施工图绘制

　　在这个阶段所有使用的材料都需要敲定，如图7.25所示的方案的设计图纸反映了尺度关系和结构、材料的应用。

　　如图7.26所示的触摸屏所有的尺寸图纸包括准确的尺寸、材料、结构等，这些都需要准确输出。

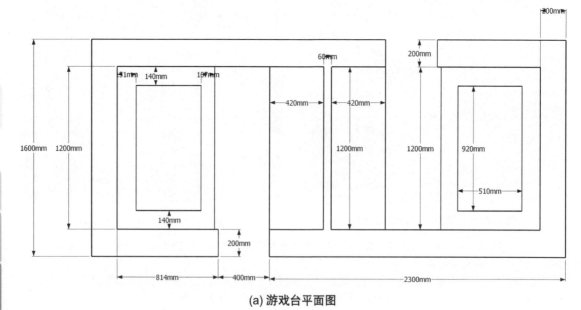
(a) 游戏台平面图

图7.25　互动游戏台设计图纸

07
chapter
P173～192

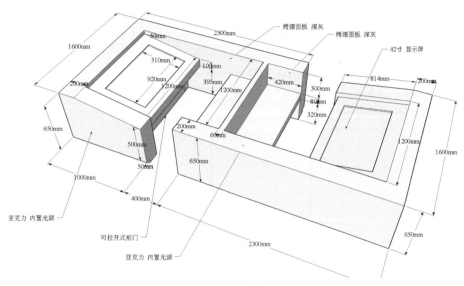

(b) 游戏台透视图

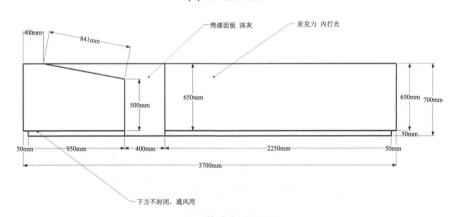

(c) 游戏台立面图

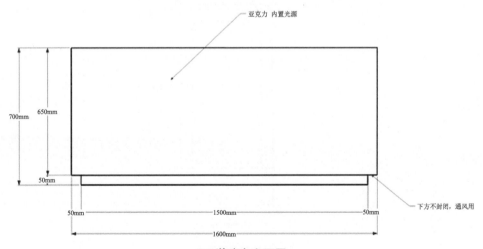

(d) 游戏台立面图

图7.25 互动游戏台设计图纸(续)

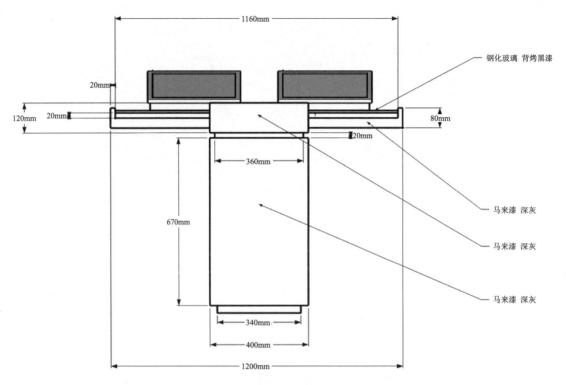

(a) 触摸屏的立面图

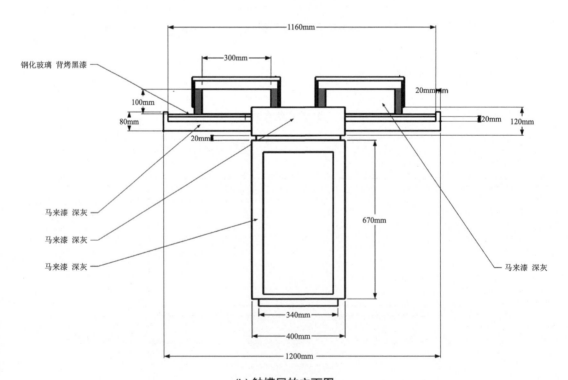

(b) 触摸屏的立面图

图7.26　触摸屏图示

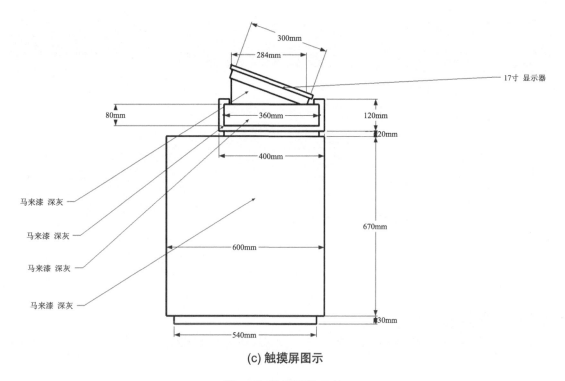

(c) 触摸屏图示

图7.26　触摸屏图示(续)

点评：图7.26所示的是触摸屏设计图纸，设计时主要要考虑触摸屏和下放机箱如何走线、机箱以何种方式安放以及机箱如何散热等问题。

❋ 五、实施施工与现场监控

施工是设计方案由图纸到实施的最后一步，也是最为关键的一步。在这个阶段设，计师的任务转变为指导实施和解释方案。在施工现场由施工经理统筹负责与施工有关的工作，其下设置分管水电、土木、装饰等部门的项目经理。施工监理受甲方委托负责随时检查施工质量。如图7.27~图7.32所示的是现场施工阶段的一组照片。

图7.27　墙面的处理1

图7.28　墙面的处理2

点评：图7.27所示的是墙面内置轻钢龙骨，外面固定石膏板。

点评：图7.28所示的是在石膏板表面贴壁纸，达到设计方案对材料的要求。

图7.29　形象墙表面处理

图7.30　天花板的处理

点评：图7.29所示的表面凹凸的形象墙也是内置轻钢龙骨，外层固定石膏板制成的。
图7.30所示的天花板的安装先铺设龙骨，再吊天花。

图7.31　钢结构步行桥设计

点评：图7.31所示的中间处的步行桥最终
选择了钢结构制作，其上铺设透明钢化玻璃。

图7.32　墙面文字处理

✳ 六、项目验收与总结

施工结束后通过验收，这个规划馆
就可以开始试运营了，如图7.33～图7.38
所示。作为设计师，我们不妨多去参观
几次，因为这才是找到其中不足的最好时
机。之后要做的就是总结好经验，等待下
一个项目的挑战。

图7.33　入口形象区

图7.34 下沉式沙盘区

图7.35 应用多媒体设施的效果

图7.36 展板展示

图7.37 展厅局部细节

图7.38 互动游戏台

通过图7.33～图7.38的一组实景照片可以看出整体设计还是比较成功的。首先，实现了和原有建筑文化层面的对接与整合，为旧建筑注入了新的活力与生命力；其次，很好地阐释了规划展览馆展望未来的主题，设计风格上偏于抽象与表现主义，最大限度地唤起观众对美好生活的向往；最后，合理地解决了传统展示手段与多媒体交互展示手段之间的配合使用问题，使二者各自发挥优势、取长补短。

第二节 设计的技巧与禁忌

一、设计的技巧

（1）整体大于局部：在展会中会遇到很多临近展位的对手竞争，如何从造型上脱颖而出呢？答案是用整体的力量！也就是大的造型一定要完整，要具有很强的视觉冲击力，一定要避免因为陷于琐碎的细节而影响整体。

图7.39　触摸屏展示台

图7.40　可供观众自主参观的电脑

图7.41　供观众休息的休息区

点评：图7.41所示的设计造型运用曲
线的波浪式，给人以安逸、随便的感觉。

（2）整体基础上的变化：完整只是成功的开始，接下来要做的是在完整的基础上加入变化。通常有效的方法是利用穿插组合丰富形体间的关系，使形体富有节奏和韵味。

（3）造型风格一定要统一：设计师需要根据展示方提出的要求和特点进行创意，表现创意的时候无论设计师有意或无意都会遇到选择何种风格的问题。

如图7.39所示的独特的造型设计却不失人体工程学的原则，而且更加注重产品在"方便"、"舒适"、"可靠"、"价值"、"安全"和"效率"等方面的评价，也就是在产品设计中常提到的人性化设计问题。

如图7.40所示，要达到的功能与形式的完美统一，产品的造型与人机工程无疑是结合在一起的。我们可以将它们描述为：以心理为圆心，以生理为半径，用以建立人与物(产品)之间和谐关系的方式。形态完整性突出了功能的使用性，少就是多的设计理念在这里展示得淋漓尽致。

如图7.41所示，将使用"物"的人和所设计的"物"以及人与"物"所共处的环境作为一个系统来研究。有经验的设计师会在统一的风格下借鉴资料进行表达，而经验欠缺的设计师会更关注资料中的局部而忽略与自己方案风格的统一，从而导致设计失败，或不能被采用。

（4）一定要有主题色调，并且贯穿始终：色彩是最有表现力的元素之一，统一的色彩会加强表现力。设计时可以根据展示方已有的形象

色入手，也可以选择更具行业特点的。例如，科技类企业多使用蓝色；能源型企业为了表明自身环保而多使用绿色。同时，固定的色彩也可以加深企业在观众心目中的印象。

主色调在选择的时候一定要注意最好是明快的色调或者白色调，因为灰色调很容易淹没在巨大的展厅空间中。

(5) 让周围的信息亮起来，我们既可以将枯燥的展板换成经济实惠的灯箱，又可以尝试使用触摸屏或显示器。既可以弥补空间趣味性不强的缺点，又可以有效地吸引观众。

(6) 照明设计要考虑场馆内的用电要求，特别是使用耗电量大的设备时更要事先与场馆沟通。布光源时要注意合理性，首先，数量合理避免浪费；其次，光源的安放位置要远离观众所能接触的地方，避免发生烫伤观众的事故；最后，与展品距离适度，减少对展品不必要的损害。

(7) 施工图阶段尽量标明尺寸与材料，否则开始施工后会造成很大的混乱，甚至造成经济损失。

综上所述，我们未来的设计在新的世纪里会以全新的方式来感知世界，人们越来越多地在追求一种新的生存环境和生存空间。毫无疑义，未来的人性化设计具有更加全面立体的内涵，它将超越我们过去所局限的对人与物的关系的认识，向时间、空间、生理感官和心理方向发展。

🌸 二、设计的禁忌

近年来，展示设计中对多媒体交互技术的应用越来越普遍，它极大地改变了传统的展出方式，更加强调观众的主体作用，扩大了信息承载量，提高了展出效率。当前在展示设计中如何把握和驾驭好新技术，恰到好处地满足观众参观需要是一个普遍被忽视的问题。问题出现是因为设计师对新技术的生疏和新技术自身的不稳定性，导致设计中不能很好地控制预期效果，出现诸如按照传统展示设计的效果，要求新技术表现或孤立地将新技术作为展示噱头，与展出内容脱节等具体问题。问题本质上反映出的是如何在展示设计中处理好技术、艺术、信息传达与观众行为习惯之间的关系。展示设计中技术与艺术相对应，共同组成表现手段，信息传达是展示设计的目的，观众的行为习惯体现在人与物的交流方式，即体现在观众与技术和艺术发生的关系中。多媒体交互技术应用到展示设计中，突破了传统的展示手段限制，极大地丰富了展示设计的表现形式，进而影响到展示设计审美表现力的发展。在这个过程中，多媒体交互技术打破了传统展示设计中成熟的技术与艺术表现之间的平衡，在很多时候形成了阶段性的技术强势。这种强势不仅影响到与审美表现的关系，而且也影响到了作为展示设计根本的信息传达功能，表现为过分追求技术形势而忽略信息传达效果，反映在如单位空间内多媒体交互设施安放密度过大、安放位置不合理等案例中。

面对新技术，展示设计师要做的就是找到如何使用最好的技术手段来加强外部刺激强度的方法。为此，要求设计师更加敏感地关注科学技术发展，只有做到对新技术心中有数，才能在设计中合理地使用它。使用时还应该以方便观众的观展需要为出发点，避免技术过渡张扬。

同时，展示设计师的另一个职责是通过设计提高传播信息的品质，增加传播的力量，技术的进步不能直接改变信息传播的质量，如何理解新技术、如何更加合理地使用、如何更加准确地传达信息将成为考验一个设计师能力的关键。

第三节　必须遵守的准则

❋ 一、展示方提出的要求

俗话说："做事不由东，累死也无功。"展示活动中展示方是发起者和主体，设计师的工作是为展示方提供概念实现的手段。因此，设计过程中一定要重视展示方提出的要求，避免因为只考虑艺术效果而使方案遭到否定的下场。

❋ 二、施工场地的限制

施工现场会有　系列的限制要求，这些是必须要遵守的。下面我们了解一下常见的限制。

展区规划设计和展位搭建，不得超出划定的相应功能区域，超出边界的违规搭建将被要求拆除，由此产生的后果由相关责任单位自行承担。

展位设计高度不得超过场馆要求的高度，通常这一高度为6～9米。

一般情况下消防通道宽度主通道不得少于5米，次通道不得少于3米。展位搭建不得占用消防通道。

展位不得遮挡、封闭出风口，以免影响其正常使用。

展位用电量不得超过馆内额定电量，走线需要自行解决。标准展位之间的电源连接线不允许跨通道铺设。同时不得移动和破坏展馆内已固定的电力和照明设备和设施。

如图7.42所示的现场，要求不得在展馆内地面或墙体上使用钉子、打桩等方式固定物件，不得在地面或墙体上使用油脂、油漆、胶类等不易清除的材料，不得靠、压、拉、挂展馆的墙体、天花和各种专用设施设备(如管道、预埋件等)，不得在展馆设施上私自吊挂结构性承重物。

搭建所用材料必须为不燃或难燃材料，如展位必须使用木材、纱网等易燃材料，在材料进场前必须对该类材料做好防火处理。木质材料必须满涂防火涂料或表面粘贴防火面饰板，布料、纱网等纺织材料必须经防火水浸泡处理。

根据相关规定按照面积设置相应数量的灭火器。

搭建展位所使用的玻璃必须为钢化玻璃、夹胶玻璃等安全性能高的玻璃。用于装饰性用途、非承重用途的普通玻璃必须保证不会对人员造成伤害。暴露的玻璃边角必须进行加工处理或加装保护装置，以免伤及人员。透明玻璃作为围护墙体的材料时，必

图7.42　展台不能与展厅地面固定

须在正常视野范围内予以明显标示，以防人员误撞造成伤害。

在施工操作中，对未获批准、不符合技术规范或相关规定以及存在其他不安全因素的展位搭建，馆方有权制止其施工行为，特装承建商和主场承建商必须按照要求进行整改。

撤展期间，特装承建商应在规定的时间内将本展位的特殊材料及垃圾清理出场。

这些场馆的限制条件只是最基本的，在实际项目中将会遇到更加苛刻的限制条件。如图7.43所示的展示现场搭建，其特点是易装易卸，便于装运，重复使用。这种情况在展示设计应用中比较常用。

点评：图7.43中所示的框架结构是一种非常快速且方便的结构搭建材料，而且框架结构使用的金属框架还可以多次使用。

图7.43　使用框架结构也是常见的搭建方法

如图7.44所示的展示设计中最常见的搭建方式，根据设计要求及空间的要求，用木结构可以任意制作出带有曲面的造型，造价较低。

点评：图7.44中所示的木结构搭建的好处是可以处理出很多曲面效果，且造价便宜。

图7.44　使用木结构是常见的搭建方法

三、高效的信息传达

展示活动的本质是向观众有效传达信息，所以设计中出现的一切形式语言、色彩、技术手段等都要以此为核心，否则再好的设计也将是"缘木求鱼"。

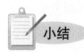 小结

本章侧重于展示空间设计的案例分析，在具体的设计中不仅运用了空间设计的基本原理及法则，同时通过特殊的理论体系与设计形态的视觉表达将设计观念、意义、象征充分地表达出来。视觉设计在展示设计中所承载的物质和人文作用是毋庸置疑的，而不同的空间设计模式也秉承着建筑空间设计原理，它强调讲究自身的结构构造、空间形态、表达形式，注重材料、色彩、光线的运用；考虑环境的因素，强调创新的意识。这些因素与展示空间设计的特性结合便会产生一种特定的空间形态，这也使得设计基础概念成为综合展示设计的一个重要组成部分。

本章思考题及实训

一、思考题

设计需要思考，深入的设计该如何体现？

二、实训

综合会展设计。

目的：通过大型的会展设计，提高综合设计的能力，从展示空间原理、人体尺度、照明设计、色彩设计、空间构成、材料应用等都有了一个全新的认识。

内容：会展设计。

过程：①选题；②根据已给的平面图进行整体的、全方位的展示空间设计；③平面图、立面图、动线图、效果图等图示的绘制。

参 考 文 献

[1] [德] 奥立佛·格劳. 虚拟艺术[M]. 陈玲译. 北京：清华大学出版社，2007.

[2] 宗白华. 美学散步[M]. 上海：上海人民出版社，1981.

[3] 徐恒醇. 科技美学[M]. 西安：陕西人民教育出版社，1997.

[4] 陈玲. 新媒体艺术史纲[M]. 北京：清华大学出版社，2007.

[5] [法] 马克·第亚尼. 非物质社会[M]. 滕守尧译. 成都：四川人民出版社，1998.

[6] [美] 尼葛洛庞帝. 数字化生存[M]. 胡泳译. 海口：海南出版社，1996.

[7] 韩斌. 展示设计学[M]. 哈尔滨：黑龙江美术出版社，1996.

[8] 黑格尔. 美学[M]. 朱光潜译. 北京：商务印书馆，2006.

[9] 马赫. 感觉的分析[M]. 洪谦，梁光学译. 北京：商务印书馆，1997.

[10] 鲁·阿恩海姆. 艺术心理学新论[M]. 郭小平，翟灿译. 北京：商务印书馆，1999.

[11] [德] 库尔特·勒温. 拓扑心理学原理[M]. 高觉敷译. 北京：商务印书馆，2005.

[12] [瑞士] 皮亚杰. 发生认识论原理[M]. 王宪钿译. 北京：商务印书馆，1997.

[13] 吴劳. 展示艺术设计[M]. 天津：人民美术出版社，1958.

[14] 吴建中. 世博会主题演绎[M]. 上海：上海科学技术文献出版社，2008.

[15] 李四达. 数字媒体艺术史[M]. 北京：清华大学出版社，2008.

[16] 方兴，杨雪松，蔡新元，等. 数字化设计艺术[M]. 武汉：武汉理工大学出版社，2004.

[17] 黄建成. 眼中的世界[M]. 长沙：湖南美术出版社，2006.

[18] 钟山风. 传播方法的演绎[M]. 长沙：湖南美术出版社，2003.

[19] 连维健，傅兴. 设计改变生活——包装设计[M]. 天津：百花文艺出版社，2008.

[20] 凌继尧. 美学十五讲[M]. 北京：北京大学出版社，2006.

[21] 简·洛伦克，[美] 李·H. 斯科尼克，克雷格·伯杰. 什么是展示设计[M]. 邓涵予，张文颖译
 北京：中国青年出版社，2008.

[22] 吴农，等. 建筑的睿智[M]. 北京：机械工业出版社，2007.

[23] [日] 原研哉. 设计中的设计[M]. 朱锷译. 济南：山东人民出版社，2007.

[24] 张旭，傅兴. 展示设计教程[M]. 天津：天津大学出版社，2009.

[25] 鲁·阿恩海姆. 艺术与视知觉[M]. 滕守尧，朱疆源译. 成都：四川人民出版社，2005.